그림
읽어주는
시간

그림
읽어주는
시간

QR코드
영상으로 만나는
미술 큐레이팅

1판 1쇄 발행 2015년 3월 30일
1판 4쇄 발행 2020년 1월 31일

지은이 서정욱

발행인 양원석
편집장 차선화
디자인 땅스북스 스튜디오
영업·마케팅 양정길, 강효경, 정문희

펴낸 곳 (주)알에이치코리아
주소 서울시 금천구 가산디지털2로 53, 20층(가산동, 한라시그마밸리)
편집문의 02-6443-8861
도서문의 02-6443-8800
홈페이지 www.rhk.co.kr
등록 2004년 1월 15일 제2-3726호

ISBN 978-89-255-5535-5(03600)

그림
읽어주는
시간

서정욱 지음

알에이치코리아

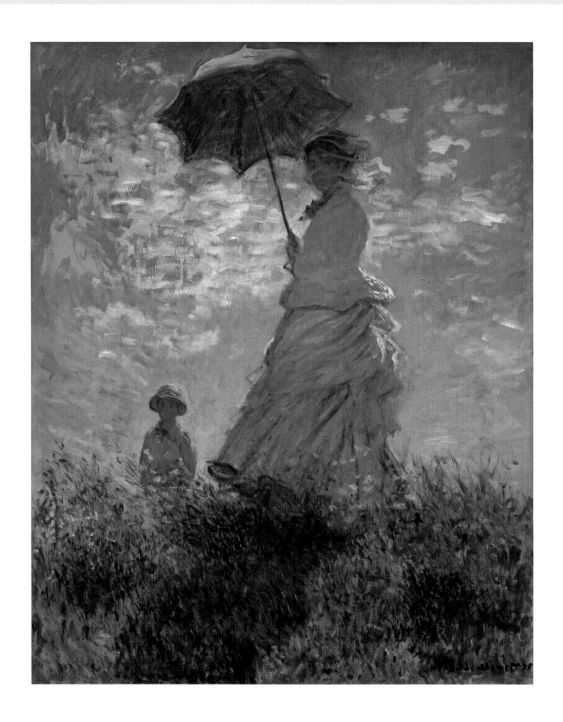

프롤로그

요즈음
어떻게 지내셨습니까?
하시는 일은 다 잘 되시는지요?
힘들 때는 없으십니까?

혹시
고민도 있으십니까?

그렇다면
잠깐 쉬셔야 합니다.

그래야 두뇌회전이 빨라지고,
좋은 생각도 잘 떠오른답니다.
휴식이 알아서 고민을 풀어주는 격이죠.

그런데
잘 안되시죠?
조금이라도 걱정이 있다 보면 마음부터 바빠집니다.
그러다보니 쉬기는커녕 더욱 서두르게 됩니다.

하지만
지금은 맘 먹고 쉬어보세요.
쉬는 동안 여러분의 문제는
휴식이 대신 풀고 있을 겁니다.

그 휴식의 시간에 그림을 초대해보세요.
이 책에서 제가 여러 분을 그림의 세계로
안내해드릴게요.

지금부터
미술로
쉬는 시간입니다.

서정욱

목차
Who is the artist?

이 책을
보는 방법

**이 책은 읽고, 보고, 듣는
미술 책입니다.**

QR코드를 이용하면 책에 등장하는
작품과 화가들에 대한 해설을 좀 더
재미있게 만날 수 있습니다.
QR코드를 이용해 집에서도 미술관에 간 것처럼
큐레이팅을 즐겨보세요.

STEP 1

먼저 QR코드를 촬영할 수 있도록 애플리케이션을
설치합니다. 아이폰이면 앱스토어에서 안드로이드
폰이면 플레이 스토어 또는 티스토어에서 'QR코드'로
검색한 다음 'QR코드' 애플리케이션을 다운로드해
설치합니다.

STEP 2

설치가 끝나면 애플리케이션을 실행시키고
켜지는 카메라 화면에 QR코드를 촬영합니다.

STEP 3

인식이 끝나면 화면이 QR코드에서 동영상으로
연결됩니다. 그다음 플레이 버튼을 눌러 영상을
보면 화가별 작품 소개를 볼 수 있습니다.

Sandro Botticelli

보티첼리의 작품 해설을 만나고 싶으시다면 QR코드를 촬영해주세요.

산드로 보티첼리

출생 1445 ~ 사망 1510
본명 Alessandro di Mariano Filipepi
국적 이탈리아

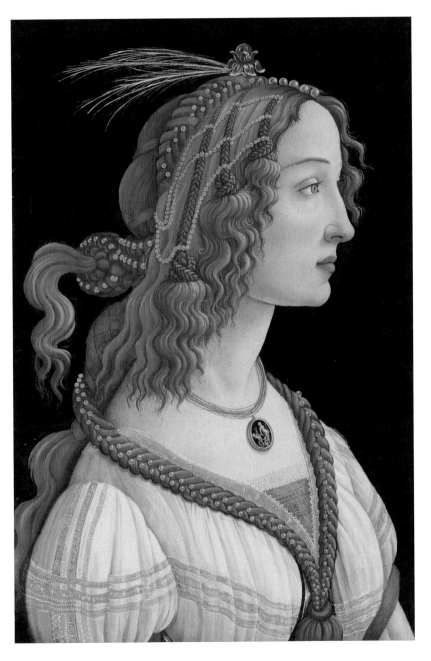

르네상스 최고의
아름다움

예쁜 여자가 나타나면 남자들은 시선을 멈춥니다. 조금 있다가는 입에 힘이 빠지고 웃음기가 번지기 시작합니다. 탓할 일은 아닙니다. 단지 아름다움에 넋을 잃은 것이니까요. 우리는 아름다운 것을 좋아합니다. 아름다움은 바라보고 싶게 하고 경계심을 없애 긴장을 풀어주며 몰입시키고 기쁨을 만들어 줍니다. 여자라고 다르지 않습니다.

아름다움에는 따로 대상이 없습니다. 사람이든, 자연이든, 그것이 무엇이던 간에 아름다움을 품고 있다면 사람들은 그것에 빠져 행복해합니다. 아름다움을 원하는 것은 인간의 본성입니다.

고대 로마제국이 멸망한 이후 1000년의 중세가 이어지면서 사람들은 어둠 속에 살아야 했습니다. 중세를 지배하던 기독교 교리에 따르면 우리는 태어나면서부터 죄인이기 때문입니다. 그래서 주어진 것에 감사하며 죄인답게 살아야 했습니다. 불만은 있을 수 없습니다. 종교는 의심해서는 안 되는 절대적 가치였습니다. 바다 끝에 절벽이 있다 해도 믿었고, 역병이나 기근은 믿음이 부족해서 그러는 거라 믿었습니다. 그런데 사람들은 지치기 시작했습니다. 종교가 아니라 사람이 중심이던 옛날 그리스 시대가 그리워졌습니다. 인간은 서서히 본성을 드러내기 시작합니다. 아름다움을 추구하기 시작한 것입니다. 그렇게 르네상스 미술은 시작됩니다.

르네상스 미술의 대표작 〈비너스의 탄생〉은 그리스 신화 중 비너스의 탄생 장면을 그린 것입니다. 서풍의 신은 바람을 불어주고 봄의 여신은 비너스를 맞이하고 있습니다. 이 아름다운 그림은 피렌체 최고 부자인 메디치 가문이 전원별장을 꾸미기 위해 보티첼리에게 주문한 것입니다.

그 전의 무거운 종교화와는 달리 신들이 둥실둥실 떠다닙니다. 특히 비너스는 누드로 서 있는데 그녀의 몸매에 관해서는 이렇다저렇다 말할 필요가 없습니다. 당시 피렌체 절대 미녀 시모네타 베스푸치가 모델이기 때문입니다.

궁금하시면 바로 전 페이지를 참고하시면 됩니다.

르네상스의 실력있는 화가는 많습니다. 하지만 아름다움을 표현하는 데는 보티첼리가 최고일 겁니다.

비너스의 탄생 The Birth of Venus
1484~1485년 | 172.5×278.5cm | 우피치 미술관

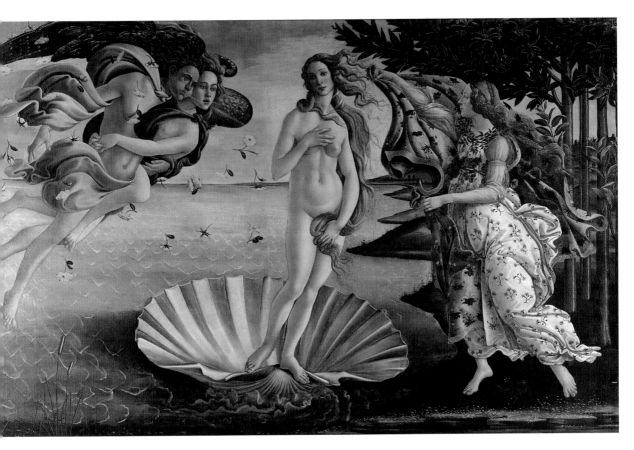

자신감 넘치는 상상
보티첼리

삶의 시간이 흐르면 자연히 늘어가는 것이 있습니다. 바로 후회입니다. 돌이킬 수 없는 것은 기본이고 한번 생기면 지워지지 않습니다. 가끔씩 떠올라 괴롭지만 피할 수 없습니다. 앞으로 안 만드는 것이 그나마 최선입니다.

후회를 줄이는 방법이 있습니다. 무엇을 결정할 때 앞일을 심사숙고하는 것입니다. 쉬울 것 같지만 막상 일이 닥칠 때면 자기 생각에 속기 쉽습니다. 그래서 앞날에 대해 심사숙고하는 것도 평소에 훈련해야 합니다.

특히 르네상스 화가들은 생각을 잘해야 했습니다. 보통은 주문을 받아 그림을 그리기 때문에 고객 취향을 빨리 파악할 수 있어야 했고 주제가 정해지면 상상해서 그려야 했기 때문에 이야기를 잘 지어내야 했습니다. 한번 마음에 들지 않으면 기회가 또 오지 않을 수 있고 때론 목숨까지 위태로울 수도 있었습니다. 주문자가 주로 협력자였으니까요. 후회하지 않으려면 신중해야 했습니다.

그래서 당시 화가들은 그림 그리는 훈련뿐 아니라 인문학 교육도 받아야 했습니다. 참을성을 기르기 위해 도제 생활도 겪어야 했습니다. 도제란 스승 밑에 기거하며 일을 배우는 과정인데 매우 엄격했습니다. 보통 도제로 들어가는 나이는 열두세 살 정도입니다. 그때부터 가족과 떨어졌으니 얼마나 힘들었을까요? 하지만 이 모든 과정은 성숙한 화가로 성장할 수 있었던 밑거름이었습니다. 보티첼리는 조금 늦은 16살부터 필리포 리피 밑에서 도제 생활을 시작했고 22살이야 그 생활을 끝낼 수 있었습니다. 아마 고생이 더 많았을 겁니다.

그래서 그런지, 그림 〈봄〉을 보면 아름답기도 하지만 구상의 탁월함에 놀라게 됩니다. 왼편부터 전령의 신 헤르메스, 세 명의 삼미신, 비너스와 그 위는 사랑의 활을 쏘는 큐피드, 꽃의 여신 플로라, 요정 클로리스, 서풍의 신 제피로스인데 이런 경우는 없습니다. 보통 신화를 그릴 때는 한 장면을 그리거나 아니면 약간 각색하는 정도인데 보티첼리는 한 화면에 여러 명의 신들을 모아 놓고 자신있게 이야기를 창조했습니다. 이 한 장만 보아도 보티첼리가 이야기를 만드는 능력은 어떤 화가보다도 뛰어나다는 것을 알 수 있습니다.

보티첼리의 〈봄〉은 그 어떤 작품과도 비교할 수 없습니다.

→ 왼편부터 전령의 신 헤르메스, 세 명의 삼미신, 비너스, 그 위는 사랑의 활을 쏘는 큐피드, 꽃의 여신 플로라, 요정 클로리스, 서풍의 신 제피로스.

1482~1485년 | 207×319cm | 우피치 미술관

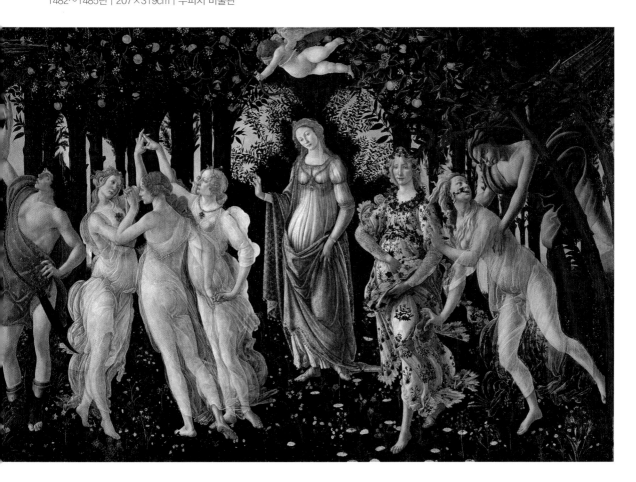

종교의 신,
신화의 신

대략 15세기 이전 중세에는 종교화가 그려졌습니다. 대부분 성경 속 이야기나 성인들의 이야기였죠. 그러다가 르네상스에 들어오면서부터 그리스 신화가 그려지기 시작했습니다. 점차 사람들은 신에서 벗어나 자신의 모습을 찾고 싶었던 것입니다.

그런데 왜 또 신이었을까요?

이유가 있습니다. 그리스 신화에서의 신과 기독교에서의 신은 전혀 다르기 때문입니다. 기독교에서의 신은 절대적 신입니다. 태초에 하나님이 자신의 모습과 똑같이 인간을 만들었기에 외모만 닮았을 뿐이지 기독교의 신은 인간과 비교의 대상이 아닙니다. 절대적 존재입니다. 그러나 그리스 신화에서의 신은 우리와 비슷한 점이 많습니다. 제우스는 여자를 밝힙니다. 헤라는 질투를 합니다. 포세이돈은 복수를 합니다. 에로스는 사랑에 빠집니다. 이처럼 그리스 신은 감정이 있고 실수를 합니다. 인간과 다른 점이 있다면 영원히 살 수 있다는 것뿐입니다.

결론은 이렇습니다. 신화 속의 신은 우리의 모습이며 우리의 욕망입니다. 그래서 인간의 감정을 자유롭게 표현할 수 있었던 것입니다.

하지만 종교화는 다릅니다. 언제나 고귀하고 성스럽게 그려져야 합니다. 〈성모마리아 찬가〉는 보티첼리가 35살에 그린 것입니다. 아름답고, 우아하고, 고귀하고, 성스럽습니다. 보티첼리에게는 어려운 일이 아니었을 겁니다.

그림은 동그란 화면에 그려져 있습니다. 이것은 당시 유행하던 스타일이고 종교화지만 개인 장식용으로 쓰였던 그림입니다. 내용은 다섯 천사가 지켜보는 가운데 성모 마리아가 아기 예수의 말을 받아 적는 모습입니다. 보티첼리는 작은 원 안에 많은 인물을 배치하면서도 균형을 잘 맞춰 안정감을 해치지 않았습니다.

특히 이 그림은 금을 매우 많이 사용했는데 주문자가 비싼 금액을 지불했다는 뜻이고, 그것은 보티첼리가 일류 화가라는 뜻입니다. 당연히 주문자는 부유한 상인일 것으로 추측되며 아마 자신의 사무실을 장식하려고 했던 것으로 보입니다.

구성과 이야기를 만드는 능력 그리고 뛰어난 색 표현. 보티첼리는 흠잡기 어려운 화가입니다.

성모 마리아 찬가 Madonna del Magnificat
1480~1489년 | 지름 118cm | 우피치 미술관

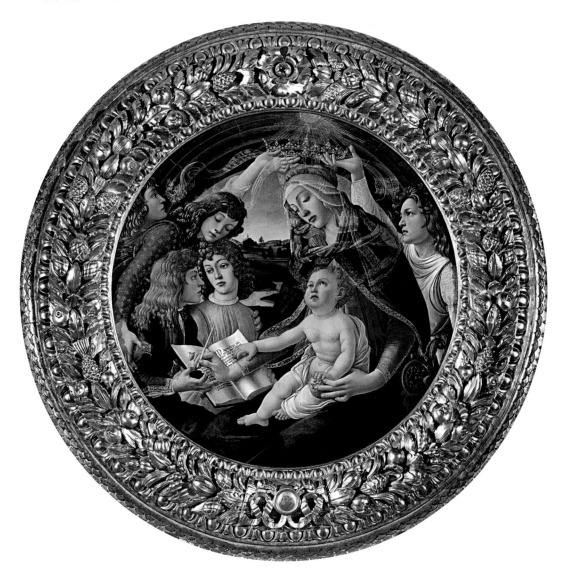

30살의
보티첼리

동방박사의 경배(부분)
Adoration of the Magi(detail)

1476년
111×134cm
우피치 미술관

Sandro Botticelli 작품을 직접 보고 싶으십니까?

· 표지 안쪽 지도에서 미술관의 위치를 확인하세요

미국

디트로이트 미술관
Detroit Institute of Arts
미국 미시건

메트로폴리탄 미술관
Metropolitan Museum of Art
미국 뉴욕

시카고 미술관
Art Institute of Chicago
미국 시카고

휴스턴 미술관
Museum of Fine Arts
미국 휴스턴

보스턴 미술관
Museum of Fine Arts
미국 보스턴

내셔널 갤러리
National Gallery of Art
미국 워싱턴 D.C.

노턴 사이먼 미술관
Norton Simon Museum
미국 캘리포니아

볼티모어 미술관
Baltimore Museum of Art
미국 메릴랜드

신시내티 미술관
Cincinnati Art Museum
미국 오하이오

밥 존스대학교 미술관
BobJones University
Museum & Gallery
미국 사우스캐롤라이나

클리블랜드 미술관
Cleveland Museum of Art
미국 오하이오

콜럼비아 미술관
Columbia Museum of Art
미국 사우스캐롤라이나

하버드 미술 박물관
Harvard University
Art Museums
미국 매사추세츠

인디애나폴리스 미술관
Indianapolis Museum of Art
미국 인디애나

필라델피아 미술관
Philadelphia Museum of Art
미국 필라델피아

노스캐롤라이나 미술관
North Carolina
Museum of Art
미국 노스캐롤라이나

유럽

버밍엄 박물관 & 미술관
Birmingham
Museums & Art Gallery
영국 버밍엄

내셔널 갤러리
National Gallery
영국 런던

피츠윌리엄 박물관
Fitzwilliam Museum
영국 케임브리지
카운티 타운

애슈몰린 박물관
Ashmolean Museum
영국 옥스퍼드

코톨드 미술 연구소
Courtauld
Institute of Art
영국 런던

파링던 컬렉션
The Faringdon
Collectionat
Buscot Park
영국 옥스퍼드

빅토리아 앨버트 미술관
Victoriaand
Albert Museum
영국 런던

렌 미술관
Muséedes Beaux-
Artsde Rennes
프랑스 렌

페슈 미술관
Palais Fesch
Muséedes Beaux - Arts
프랑스 아작시오

루브르 박물관
Louvre Museum
프랑스 파리

폴디 페조리 미술관
Museo Poldi Pezzoli
이탈리아 밀라노

암브로지아나 회화관
Biblioteca
Ambrosiana
이탈리아 밀라노

프라도 미술관
Prado Museum
스페인 마드리드

암스테르담 국립 미술관
Rijksmuseum
네덜란드 암스테르담

슈테델 미술관
Städel Museum
독일 프랑크푸르트

알테피나코테크 미술관
Alte Pinakothek
독일 뮌헨

바티칸 미술관
Vatican Museums
바티칸 시국

에르미타주 미술관
Hermitage Museum
러시아 상트 페테르부르크

Leonardo da vinci

다빈치의 작품 해설을 만나고 싶으시다면 QR코드를 촬영해주세요.

레오나르도 다빈치

출생 1452 ～ 사망 1519
본명 Leonardo di ser Piero da Vinci
국적 이탈리아

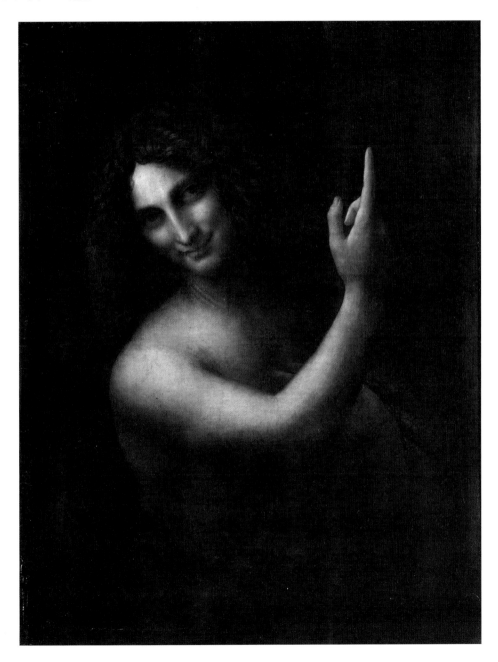

15년이
녹아있는 표정

세상에서 가장 유명한 그림입니다. 이름부터 볼까요? 모나는 부인이라는 뜻이고 리자는 주인공의 이름입니다. 즉 모나리자는 리자부인의 초상이라는 뜻입니다.

1503년 피렌체의 부유한 상인 프란체스코 델 조콘다가 새집을 장식하기 위해 부인 리자의 초상을 주문했고, 레오나르도 다빈치가 그린 그림이죠.

하지만, 추정일 뿐입니다. 레오나르도 다빈치는 어떤 기록도 남기지 않았습니다. 왜일까요?

그래서 그림에는 의문이 남습니다. 왜 주문자에게 전달되지 않았을까. 이유로는 그림을 주문한 리자 부인이 완성되기 전 사망했다는 설이 유력한데, 만약 그렇다면 주문자도 없어진 그림을 왜 레오나르도 다빈치는 죽는 날까지 애지중지 했을까? 라는 의문이 또 듭니다. 1503년 이후 다빈치는 피렌체에서 밀라노로, 밀라노에서 로마로 그리고 프랑스의 앙부아즈로 옮겨 다니면서도 모나리자를 가지고 다니며 틈틈이 고쳐 그렸다고 하는데 주문받은 그림을 완성할 시간조차 부족했던 그는 왜 그림을 계속 손 보았을까요?

탐내는 사람도 많았습니다. 국왕 루이 12세도 팔라고 했고, 자신을 후원해준 프랑수아 1세도 그림을 원했습니다. 하지만 레오나르도 다빈치는 자신의 목숨이 다하는 날 드리겠다며 거절했다고 합니다. 그래서 이 그림에는 수많은 추측들이 붙어 다닙니다.

아무튼 이렇게 애지중지하며 계속 그려가던 〈모나리자〉는 1519년 레오나르도 다빈치가 사망하자 그의 임종을 지켜 주었던 프랑스의 국왕 프랑수아 1세의 손으로 넘어가게 되었습니다. 그래서 이탈리아 화가의 그림이 프랑스 루브르에 남겨지게 된 것이죠.

그 후 〈모나리자〉가 세계 최고의 그림으로 군림하면서 이탈리아 정부는 시민들의 서명까지 받아가며 반환할 것을 요구했지만, 프랑스는 정당한 방법을 통해 취득한 그림인 만큼 그럴 이유가 없다며 거절합니다.

〈모나리자〉의 가치를 알기 위해서는 다른 초상화와 비교해 보는 것도 좋은 방법입니다. 수많은 천재를 배출했다는 르네상스의 어떤 화가도 비슷한 그림조차 그리지 못했으니까요. 〈모나리자〉에는 르네상스시대 차원이 다른 화가 레오나르도 다빈치의 15년 혼이 녹아 담겨있는 것은 분명합니다. 그래서 더욱 신비롭습니다.

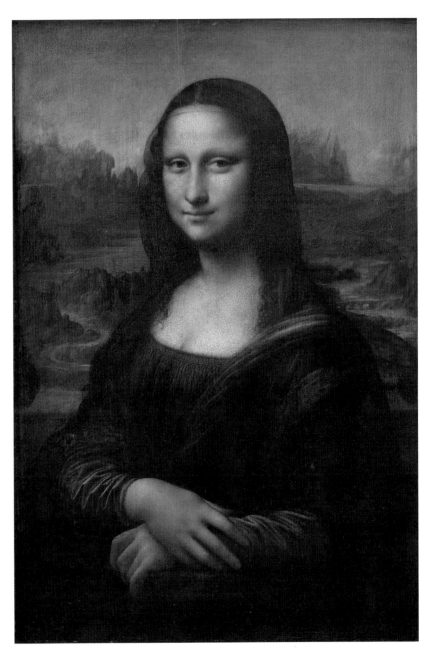

죄를
예방하는 그림

지금은 모르는 사람이 거의 없을 정도로 유명한 그림인 레오나르도 다빈치의 '최후의 만찬'은 사실 일반인의 감상을 위해 그려진 것이 아닙니다.

약 500년 전 이탈리아 밀라노의 한 수도원. 경건히 새벽 기도를 마친 수도사들이 식사를 하기 위해 하나 둘 수도원 식당으로 들어옵니다. 그들은 잠시 눈을 들어 위를 올려다봅니다. 그러면 한쪽 벽면의 거대한 그림이 그들의 눈을 가득 채웁니다. 그림 속에는 예수님과 열두 명의 제자가 보이는데 은화를 받고 예수님을 팔아넘긴 유다는 돈주머니를 든 채 흠칫 놀라 몸을 빼고 있으며, 이미 알고 계시는 예수님은 아무 말 없이 아래를 보고 계십니다. 나머지 제자들은 범인이 누구냐며 웅성웅성하고 있습니다.

지금의 시각으로 그림을 설명하면 "원근법이 잘 적용된 비교적 큰 식당벽화"라고 하겠지만, 르네상스식 표현으로 하자면 "엄청나게 큰 그림이 있는데 어떻게 그렸는지는 몰라도 예수님과 열두제자가 금방 걸어 나올 것 같다. 말로 설명하기 곤란하다" 정도일 것입니다.

당시 원근법은 획기적인 것이었으며 레오나르도 다빈치는 건물과 그림을 조화시켜 매우 입체적으로 그림을 완성했습니다.

아마 수도사들은 이 그림 아래에서 식사를 하며 절대로 죄를 지어서는 안 되겠다는 생각을 했을 테죠. 이것은 레오나르도 다빈치의 의도였을 겁니다.

그는 매우 세심했고 계획적인 사람이었으니까요.

아무튼 약 500년 전 이탈리아 밀라노의 산타마리아 델라 그라치에 수도원의 수도사들은 하루 세 번씩 이 그림을 보고서야 식사를 할 수 있었습니다.

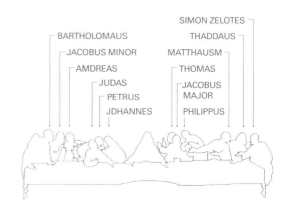

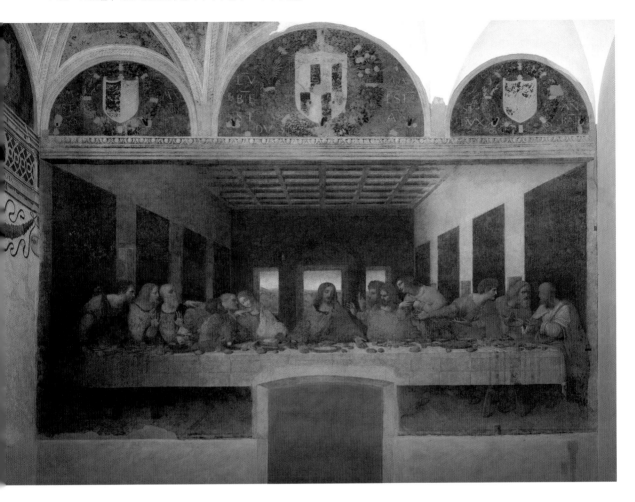

좀 다른 사람,
레오나르도 다빈치

사람을 설명할 때, 무엇을 잘한다. 어떤 분야에서 뛰어나다. 누구 못지않다는 표현은 비교가 가능할 때나 쓰는 말입니다. 또 비교를 해가며 설명해야 전달하기 쉽습니다.

'그냥 그 사람은 특별하다. 보통 사람과는 다르다.' 라는 설명은 자칫 맥이 빠집니다. 와 닿지가 않습니다. 듣는 사람 입장에서도 기분 나쁠 수 있습니다. '너는 아마 이해 못할 거야'로 들리기 쉬우니까요.

그런데 딱 그런 사람이 있습니다. 레오나르도 다빈치입니다. 다른 화가들은 그림만 수 백, 수천 점씩 그려가며 최고의 작품 하나를 꿈꿀 때 그는 몇십 점 정도 그려서 전부 최고의 작품을 만듭니다. 그린 양으로 보면 화가라고 부르기도 멋쩍을 정도입니다.

뿐만 아니라 레오나르도 다빈치는 해부학에도 정통했습니다. 동물에서부터 여자, 남자, 할아버지, 산모까지 해부해가며 작품에도 적용시켰고, 질병도 밝혀냅니다. 취미 정도가 아니라 너무 뛰어나 전문가들도 이해하기 어려울 정도였습니다. 거기서 그치지 않습니다. 무기도 발명하고, 건축물, 요새, 비행기, 낙하산, 잠수복 등도 설계합니다. 식물학에 능통했는가 하면, 가방 디자인도 하고, 화석도 연구합니다. 끝이 없습니다.

위인이란 보통 어떤 뛰어난 업적을 이룬 훌륭한 사람을 말하는 것이고, 우리가 할 일은 그들의 삶의 방향이나 태도를 본받는 일이라면 레오나르도 다빈치에 관해서는 본받거나 따라 할 것이 없습니다. 그렇게 할 수가 없으니까요. 하지만, 레오나르도 다빈치는 빛의 시대 르네상스를 완성시켰고, 멋진 작품을 감상할 수 있는 기회를 남겨놓았으며, 인간의 한계를 한 걸음 더 열어 놓았습니다.

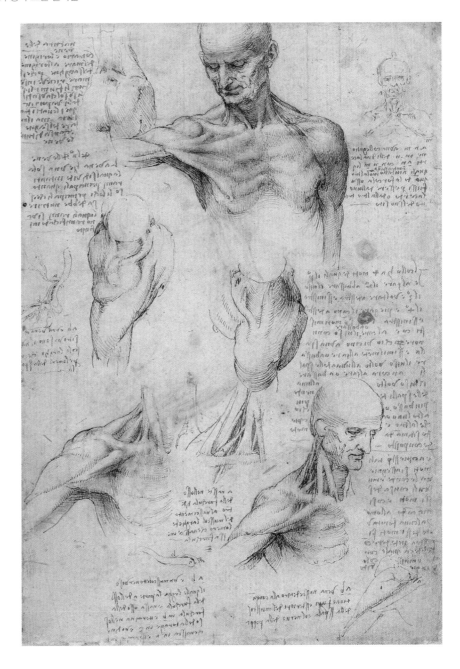

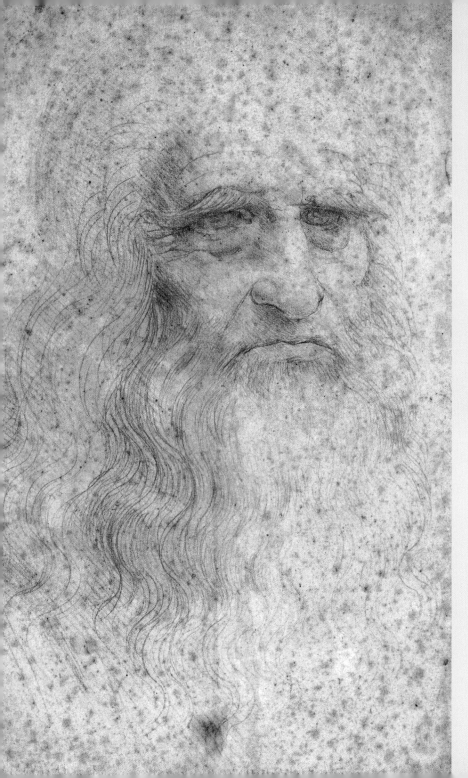

60대의
다빈치

레오나르도 다빈치 자화상(추정)
Leonardo da Vinci
(Self-Portrait)

1512년경
33.3×21.6cm
토리노 왕립 도서관

Leonardo da Vinci는 생각한 것을 하나하나 실행해 나갔습니다.

미국

폴 게티 미술관
J.Paul Getty Museum
미국 로스앤젤레스

메트로폴리탄 미술관
Metropolitan Museum of Art
미국 뉴욕

내셔널 갤러리
National Gallery of Art
미국 워싱턴 D.C.

클리블랜드 미술관
Cleveland Museum of Art
미국 오하이오

피어폰 모건 도서관 & 박물관
Pierpont Morgan Library
미국 뉴욕

유럽

피츠윌리엄 박물관
Fitzwilliam Museum
영국 케임브리지 카운티 타운

국립 스코틀랜드 미술관
National Galleries of Scotland
영국 에든버러

내셔널 갤러리
National Gallery
영국 런던

영국 왕실 컬렉션
The Royal Collection
영국 런던

애슈몰린 박물관
Ashmolean Museum
영국 옥스퍼드

코톨드 미술 연구소
Courtauld Institute of Art
영국 런던

대영 박물관
British Museum
영국 런던

크라이스트처치 사진 갤러리
Christ Church College
Picture Gallery
영국 옥스퍼드

알테피나코테크 미술관
Alte Pinakothek
독일 뮌헨

바티칸 미술관
Vatican Museums
바티칸 바티칸 시국

암브로지아나 회화관
Biblioteca Ambrosiana
이탈리아 밀라노

피렌체 미술관
State Museums of Florence
이탈리아 피렌체

루브르 박물관
Louvre Museum
프랑스 파리

렌 미술관
Muséedes Beaux-Artsde
Rennes
프랑스 렌

에르미타주 미술관
Hermitage Museum
러시아 상트 페테르부르크

호주

호주 국립 미술관
National Gallery of Australia
호주 캔버라

Michelangelo

미켈란젤로의 작품 해설을 만나고 싶으시다면 QR코드를 촬영해주세요.

미켈란젤로

출생 1475 ~ 사망 1564
본명 Michelangelo di Lodovico Buonarroti Simoni
국적 이탈리아

피하고 싶었지만,
던져진 주사위

어떤 결정을 해야 되는데 선택이 쉽지 않을 때, 예상했던 대로 일이 풀리지 않을 때, 상대방과 도대체 말이 통하지 않을 때 등 살다보면 우리는 고민에 빠집니다. 사실 답은 간단합니다. 잘하면 됩니다. 선택을 잘하면 되고, 일을 잘 풀면 되고, 알아듣게 잘 설명하면 됩니다. 문제는 잘하는 방법이 무엇이냐는 것이겠죠. 그럴 때 조금 도움이 되는 것이 문제를 작게 나눠 가장 중요한 것부터 그렇지 않은 것까지 순서를 정하는 것입니다. 그다음 결단을 내려야 겠죠.

1508년 33살의 미켈란젤로는 큰 고민에 빠졌습니다. 시스티나 성당의 천장화를 그려야 했기 때문입니다. 이것은 처음부터 맡지 말았어야 하는 일이었습니다. 미켈란젤로는 조각가이지 전문 화가가 아니었습니다. 평소부터 그림을 대놓고 무시했었고 조각이 최고라며 화가들을 무시하던 미켈란젤로였습니다. 그러나 이제 와서 거절할 수도 없습니다. 교황의 명령이었기 때문입니다. 게다가 교황 율리우스 2세는 평범한 교황이 아닙니다. 성격이 불같고 필요하다면 창을 들고 직접 전쟁을 불사하는 전사 같은 교황이었습니다.

그러니 거절한다면 분명히 교황은 자기를 가만두지 않을 것이고, 도망치자니 그동안 이룬 모든 것을 버린 채 교황 눈을 피해 살아야 할 것만 같고 그러자니 세계 최고의 예술가라는 명성은 바닥에 떨어질 것이 분명했기 때문입니다. 미켈란젤로는 자신이 함정에 빠졌다는 생각이 들었습니다.

일부러 쳐놓은 함정일 수도 있습니다. 당시 로마 교황 율리우스 2세는 가톨릭의 확장을 위해 교회를 대대적으로 재건하며, 총감독을 건축가 도나토 브라만테에게 맡겼는데 브라만테는 미켈란젤로를 좋아하지 않았습니다.

어쩌면 브라만테는 미켈란젤로의 커져가는 명성과 자신감을 꺾어 놓고 싶어 교황에게 미켈란젤로를 추천한 것인지도 모릅니다. 그렇지 않다면 그림 전문인 라파엘로도 거기에 있었는데 왜 꼭 미켈란젤로였을까요. 게다가 가장 성공하기 어렵다는 천장화였는데 말이죠.

이건 처음부터 불가능한 작업이었는지도 모릅니다. 미켈란젤로에게는 모든 것이 불리한 상황이었습니다. 하지만 그는 피하지 않기로 했고, 그렇게 주사위는 던져졌습니다.

눈이 커지며,
숨이 멎으며

문제는 처음부터 험난했습니다. 첫 번째로 미켈란젤로는 천장화 그리는 방법을 몰랐습니다. 이런 일을 하게 될 줄 꿈에나 알았겠습니까? 아무튼 서둘러 피렌체의 천장화 전문가들을 로마로 부릅니다. 그런데 그들의 실력이 맘에 들지 않는 겁니다. 미켈란젤로는 그들을 바로 돌려보냅니다. 이제 그리는 방법까지 스스로 개발해야 합니다. 도나토 브라만테도 돕겠다고 오지만 미켈란젤로 입장에서 반가웠겠습니까? 미켈란젤로는 아무도 들어오지 못하게 문을 걸어 잠그고 혼자 작업에 착수합니다.

일단 벽화라는 것 자체가 어렵습니다. 프레스코라는 기법을 사용해야 하는데 그것은 벽에 회반죽을 미리 바르고 마르기 전에 그림을 그리는 방식입니다. 말라버리면 고쳐 그릴 수가 없습니다. 벽을 다시 깨어내야 합니다. 그러다보니 하루 그릴 양을 정확히 정해야 하고 시간에 맞춰가며 그려야 합니다. 고쳐 그리기 어렵다보니 붓이 한 번 빗나가도 큰 일이 납니다. 그런데 그 까다로운 프레스코 방식으로 벽도 아닌 천장을 그려야 합니다. 목과 허리는 계속 꺾여 있어야 하고, 팔은 종일 들고 있어야 합니다. 천장도 그냥 천장이 아니라 둥근 천장입니다. 둥글다 보니 조금만 틀어져도 찌그러져 보입니다. 둥근 천장이라도 낮으면 모르겠습니다. 높이가 20미터나 됩니다. 높이가 높아도 넓지나 않으면 좋겠습니다. 넓기도 넓어 그려야 할 면적이 300평이 넘습니다. 바다나 산 같은 것을 그린다면 그나마 낫겠습니다. 한 명 한 명 사람을 그려야 합니다. 몇 사람이라면 그래도 다행이지만 300명이 넘습니다.

그런데 혼자 다 그려야 합니다. 결과는 훌륭해야 합니다.

보통 사람이라면 며칠 그리다 앓아누웠을 겁니다. 슬그머니 딴생각도 들었을 겁니다. 미켈란젤로는 로봇이 아닙니다. 그 또한 앓아누웠습니다. 하지만 그는 4년간 혼자 천장화를 그렸습니다. 그리고 그렇게 완성했습니다.

1512년 11월 1일 이 작품은 세상에 공개되었습니다. 사람들은 눈이 휘둥그레지며 어쩔 줄 몰라 했습니다. 여기저기서 기도 소리가 들리기 시작했습니다.

시스티나 성당 천장화 Sistine Chapel ceiling
1508~1512년 | 41.2×13.2cm | 시스티나 성당 바티칸 궁전

구경만 하면 되는
편안함

나보다 조금 더 잘하는 사람을 보면 슬며시 훑어보게 됩니다. 조금 더하면 저 정도는 하겠다 싶은 생각에 라이벌로 규정합니다. 그 후로는 볼 때마다 신경이 쓰입니다. 나보다 많이 잘하는 사람을 보면 부러운 생각이 먼저 듭니다. 친해져야겠다는 생각이 들면서 그 사람을 따라 해봅니다.

그 후로 그 사람을 보면 미래의 자신을 보는 것 같이 반갑습니다. 압도적으로 잘하는 사람을 보게 되면 아무 생각도 들지 않습니다. 아주 편안한 마음으로 구경하게 됩니다. 신경 쓸 것도 없고, 흉내 낼 일도 없습니다. 그저 감상하면 됩니다.

미켈란젤로는 압도적인 미술가였습니다.

당시 막강한 권력과 부를 누리던 피렌체의 메디치 가문은 미켈란젤로의 실력을 한눈에 알아보고는 양자로 삼아 후원했습니다. 그러니 더더욱 누구의 눈치도 볼 필요가 없었습니다. 탁월한 사람들의 특징인가요?

비교도 비교가 돼야 하는 것인데 그의 작품은 누가 따라올 수 있는 수준이 아니었습니다. 현대 미술 작품이야 한 가지 목표가 아니기에 비교한다는 것이 의미가 없지만, 르네상스 작품이란 그렇지 않았습니다. 바로 비교가 가능했습니다. 그런데 미켈란젤로의 작품은 확실히 달랐습니다.

미켈란젤로가 24살에 완성한 〈피에타〉를 본 사람들은 찬사란 찬사는 있는 대로 사용하면서 놀라워 했습니다. 이런 수준의 작품은 그전에 본적이 없었으니까요.

또 한 가지, 미켈란젤로는 성모 마리아를 예수님보다도 젊고 아름답게 표현 했습니다. 어머니가 아들 보다 젊다? 이것은 과거의 방식을 완전히 무시한다는 뜻입니다. 이것 또한 천재들의 특징인가요?

그가 만든 작품이 감동을 준다는 것은 가톨릭 입장에서는 매우 반가운 일입니다. 당시 일반 시민들은 지금처럼 성경을 읽을 수 없었습니다. 인쇄술도 없었고 글도 읽을 줄 몰랐습니다. 그래서 종교화나 조각들이 신도들에게 주는 영향은 대단했습니다. 주문이 이어졌겠죠. 그 후 미켈란젤로는 〈다비드〉, 〈모세〉 등 많은 걸작들을 죽는 날까지 탄생시켰습니다. 지금도 사람들은 편안한 마음으로 그의 작품을 골라가며 구경합니다.

다비드 David
1501~1504년 | 516×199cm | 아카데미아 미술관

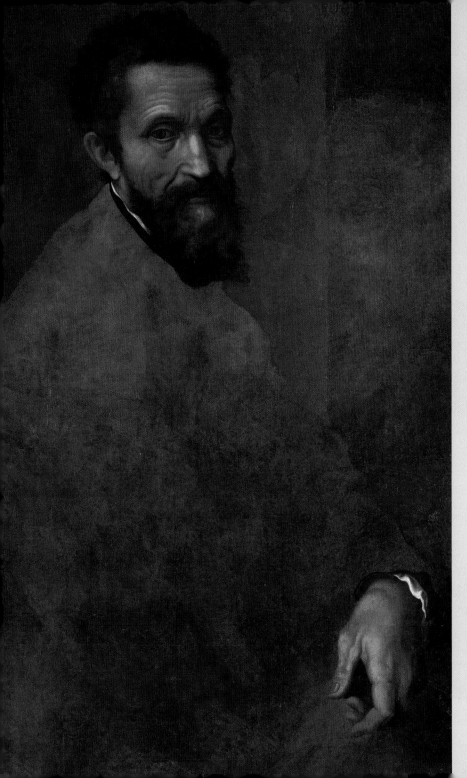

미켈란젤로
초상화

미켈란젤로 초상화
Michelangelo Portrait
작가 다니엘 다 볼테라

1544년경
88.3×64.1cm
메트로폴리탄 미술관

작품 소장처

Michelangelo는
자신을 끝까지 믿었습니다.

· 표지 안쪽 지도에서 미술관의 위치를 확인하세요

미국

시카고 미술관
Art Institute of Chicago
미국 시카고

디트로이트 미술관
Detroit Institute of Arts
미국 미시건

폴 게티 미술관
J.Paul Getty Museum
미국 로스앤젤레스

메트로폴리탄 미술관
Metropolitan Museum of Art
미국 뉴욕

내셔널 갤러리
National Gallery of Art
미국 워싱턴 D.C.

클리블랜드 미술관
Cleveland Museum of Art
미국 오하이오

프릭 컬렉션
Frick Collection
미국 뉴욕

하버드 미술 박물관
Harvard University
Art Museums
미국 매사추세츠

피어폰 모건 도서관 & 박물관
Pierpont Morgan &
Library Museum
미국 뉴욕

유럽

피츠윌리엄 박물관
Fitzwilliam Museum
영국 케임브리지 카운티 타운

내셔널 갤러리
National Gallery
영국 런던

영국 왕립 미술원
Royal Academy of Arts
Collection
영국 런던

영국 왕실 컬렉션
The Royal Collection
영국 런던

대영 박물관
The British Museum
영국 런던

빅토리아 앨버트 미술관
Victoriaand Albert Museum
영국 런던

애슈몰린 박물관
Ashmolean Museum
영국 옥스퍼드

코톨드 미술 연구소
Courtauld Institute of Art
영국 런던

리버풀 국립 박물관
National Museums Liverpool
영국 리버풀

루브르 미술관
Louvre Museum
프랑스 파리

페슈 미술관
Plais Fesch Muséedes
Beaux - Arts
프랑스 아작시오

카사 부오나로티
Casa Buonarroti
이탈리아 피렌체(조각 및 부조)

피렌체 미술관
State Museums of Florence
이탈리아 피렌체

오스트레일리아 국립 미술관
National Gallery of Australia
오스트레일리아 캔버라

바티칸 미술관
Vatican Museums
바티칸 시국

테일러 박물관
Teylers Museum
네덜란드 할렘

알베르티나 미술관
The Albertina
오스트리아 비엔나

에르미타주 미술관
Hermitage Museum
러시아 상트 페테르부르크

Raffaello Sanzio

라파엘로의 작품 해설을 만나고 싶으시다면 QR코드를 촬영해주세요.

라파엘로

출생 1483 ~ 사망 1520
본명 Raffaello Sanzio da Urbino
국적 이탈리아

시스티나 성모 Sistine Madonna
1512~1513년 | 269.5×201cm | 드레스덴 국립 미술관

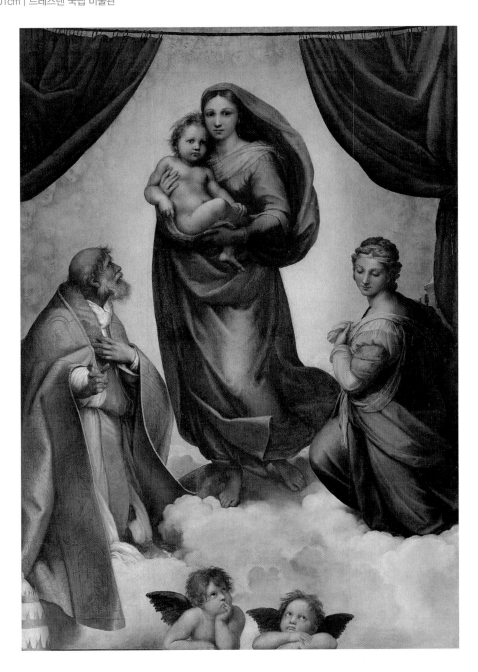

사람들은 라파엘로를 르네상스의 3대 천재 화가라고 말합니다. 화가라는 말은 간단한데 천재라는 말은 논란의 소지가 있습니다. 다른 화가 입장에서 보면 이런 말을 할 수 있습니다. "화가면 화가지, 누구는 천재 화가고 누구는 일반 화가입니까? 르네상스시대에 특별한 화가가 한둘이랍니까?"라고 할지도 모릅니다. 이 말도 맞습니다. 르네상스시대에는 뛰어난 화가들이 많았습니다.

그렇다면, 라파엘로는 왜 3대 천재 화가일까요?

답은 간단합니다. 많은 사람들이 그렇게 불러주었기 때문입니다. 천재란 욕심난다고 스스로 붙일 수 있는 말이 아닙니다. 노력으로 되는 학위나 면허가 아닙니다. 누가 스스로 자신을 천재라고 부른다면 여러분은 진위를 확인할 생각보다 "싱거운 사람이네." 하면서 지나쳐 버릴 겁니다. 천재란 누군가 불러 주어야 비로소 될 수 있습니다.

르네상스의 3대 천재로 꼽는 사람은 레오나르도 다빈치, 미켈란젤로, 라파엘로입니다. 레오나르도 다빈치는 다방면에 업적을 남긴데다 〈모나리자〉, 〈최후의 만찬〉 등 기념비적인 작품을 남겼습니다. 미켈란젤로는 〈피에타〉, 〈다비드〉, 〈최후의 심판〉 등 절대적인 작품을 남겼습니다. 그들은 감히 넘보기 어려운 존재들이었습니다. 물론 라파엘로도 좋은 작품을 남겼습니다. 하지만, 그들만큼 압도적이지는 못했습니다. 또 레오나르도 다빈치와 미켈란젤로가 독자적이고 새로운 길을 열어 나간데 비해, 라파엘로는 그들의 길을 따르기도 하고, 배우기도 했습니다. 그렇다면 어떻게 라파엘로는 그들과 어깨를 나란히 하는 천재가 될 수 있었을까요?

라파엘로는 그들에게 없는 한 가지가 있었습니다. 그것은 바로 빼어난 성품입니다. 그는 배타적이거나 독선적이지 않았습니다. 좋은 것은 배우고 틀린 것은 고치고 남을 존중했고 항상 노력했습니다. 기록에 의하면 라파엘로를 싫어한 사람은 거의 없었습니다. 미켈란젤로와 마찰을 빚던 교황 율리우스 2세도 라파엘로와는 싱글벙글했다고 합니다.

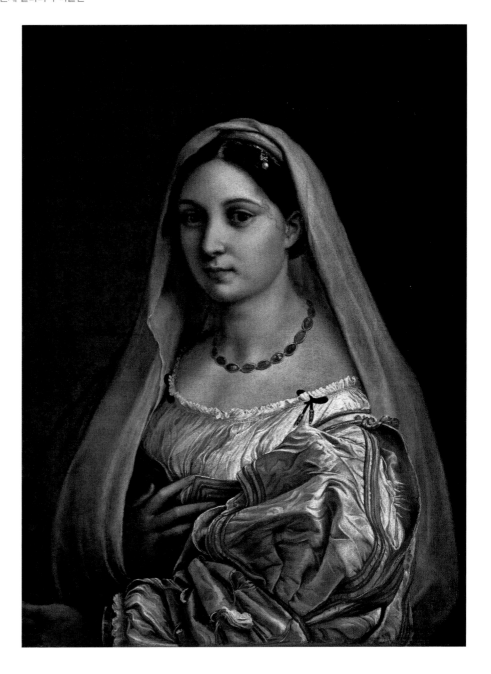

주변 사람과 좋은 관계를 유지한다는 것은 쉬운 일이 아닙니다. "일단 마음에 들지 않는 사람이 너무 많습니다. 그러니 내가 아무리 잘 지내려고 해도 되지 않습니다." 라고 할 수도 있겠지만, 그건 자기 입장에서만 보기 때문입니다.

그런데 라파엘로는 상대방 대하기를 자신과 같이 했습니다. 늘 상대방에게 관심을 가져주고 좋은 점은 미리 알아봐주고 칭찬해주고, 싫어할만한 일은 하지 않고 특히 잘난 체 같은 것을 하지 않았습니다. 마지막으로 외모가 수려했습니다.

보시는 작품 〈아테네 학당〉은 교황의 집무실 벽에 그려진 벽화입니다. 라파엘로가 그린 것이죠. 그런데 이런 중요한 벽화를 어떻게 20대 중반에 라파엘로가 그릴 수 있었던 것일까요? 이유가 있습니다. 성품이 좋으니 다들 라파엘로를 추천하는 겁니다. 이 그림은 당시 교황청 예술 책임자격인 브라만테가 추천하여 그리게 된 것입니다. 사람들은 라파엘로를 우아한 사람이라고 평합니다. 그래서 그런지 그의 그림 속의 여인들 역시 우아합니다. 그래서 오래 기억됩니다. 혹시 바로 전 페이지 여인의 얼굴이 기억나십니까?

사람들은 칭찬에 인색합니다. 상대가 라이벌이라면 더욱 그렇습니다. 하지만 라파엘로는 달랐습니다.

〈아테네 학당〉 맨 앞 가운데에 턱을 괴고 앉아 있는 사람은 헤라클레이토스입니다. 그런데 모습은 미켈란젤로입니다. 그로부터 한 시 방향에 주황색 토가를 두르고 있는 사람은 플라톤입니다. 모습은 레오나르도 다빈치입니다.

라파엘로가 두 화가들에 대한 존경의 마음을 자신의 대작에 남긴 것입니다. 자신의 모습도 그렸습니다. 오른편 아래, 끝에서 두 번째 검은 모자를 쓴 사람이 라파엘로입니다. 그는 스스로를 낮추었습니다. 그래서 교황 수행원으로 그려 놓았습니다. 그의 성품은 우아했습니다.

미켈란젤로
헤라클레이토스

레오나르도 다빈치
플라톤

라파엘로
교황 수행원

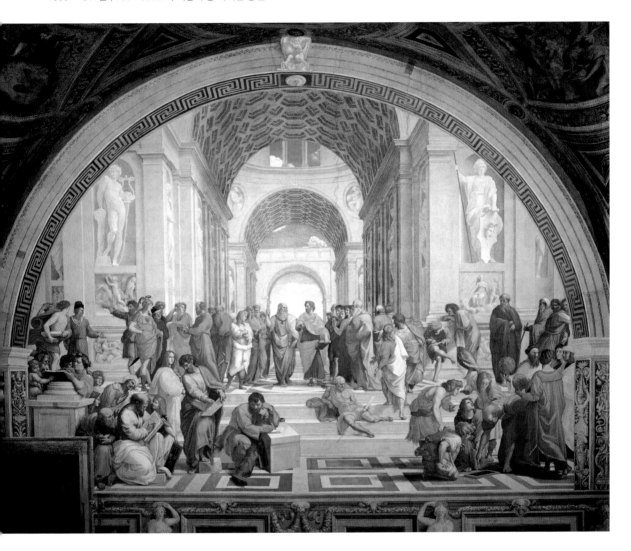

이상을
현실로

라파엘로를 설명하는 단어들을 보면 이렇습니다. 타고난 천재, 온화한 성격, 풍부한 감수성, 잘생긴 외모, 끊임없는 노력, 우아함, 세밀함을 지닌, 기품 있는, 조화로운 등 입니다.

어떤 생각이 드십니까? 이런 것들이 한꺼번에 가능하시겠습니까? 언뜻 보면 라파엘로는 매우 이상적인 인물이었던 것처럼 보입니다.

이상적이라는 말은 우리가 생각할 수 있는 완전한 상태를 뜻합니다. 그러므로 바람직한 방향입니다. 그렇게 하면 되죠. 그런데 안 됩니다. 이상은 현실과 다르다는 것이죠. 왠지 이상적으로 가다보면 현실에서 손해를 본다거나 실패할 수 있다는 생각이 듭니다.

그런데 재미있는 사실은 르네상스의 3대 천재 화가 중 라파엘로의 삶이 현실적으로 가장 화려했다는 것입니다. 살아서는 각종 혜택을 누리며 귀족처럼 살았고, 그가 죽자 교황청은 성대한 장례식을 치러 주었습니다.

미켈란젤로는 화려한 명성에 비하여 삶이 복잡했고 죽음은 초라했습니다. 로마 빈민가에서 죽었는데 교황청은 그의 죽음에 관심도 없었습니다. 레오나르도 다빈치 역시 말년에 프랑스의 왕 프랑수아 1세의 후원 덕분에 편하게 지낸 것으로 기록되지만 명성만큼의 특별함은 없었습니다.

그림 〈의자의 성모〉를 보세요. 성스러움이 느껴지십니까? 아닙니다. 눈빛이나 끌어안은 팔을 보면 현실의 여인으로 보입니다. 하지만 부자연스럽지 않습니다. 그렇다면 그의 성모상은 다 그럴까요? 아닙니다. 또 다른 성모상들을 보면 성스러우면서도 이상적으로 그려져 있습니다.

라파엘로는 자신이 원하는 것을 마음대로 다룰 수 있는 대단한 능력이 있었던 것으로 보입니다. 그는 다른 화가들을 따라 배우며 시작했지만 단시간에 그들을 능가했습니다. 그래서 천재 미켈란젤로마저도 라파엘로가 자신을 따라하는 것을 무척 경계했습니다.

그는 이상적으로 보이면서도 사실은 가장 현실적인 화가였습니다.

혹시 라파엘로의 그림 속에는 이상을 현실로 만드는 비밀이 숨어있지 않을까요?

세졸라의 성모 Madonna della seggiola
1513~1514년 | 지름 71cm | 피렌체 팔라티나 미술관

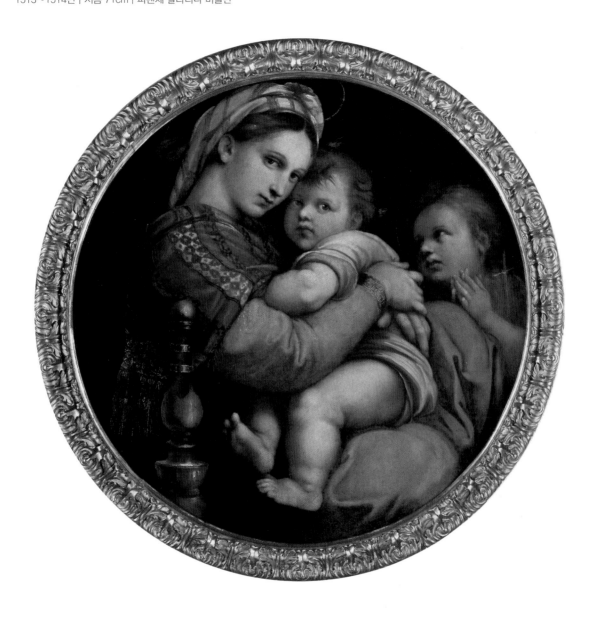

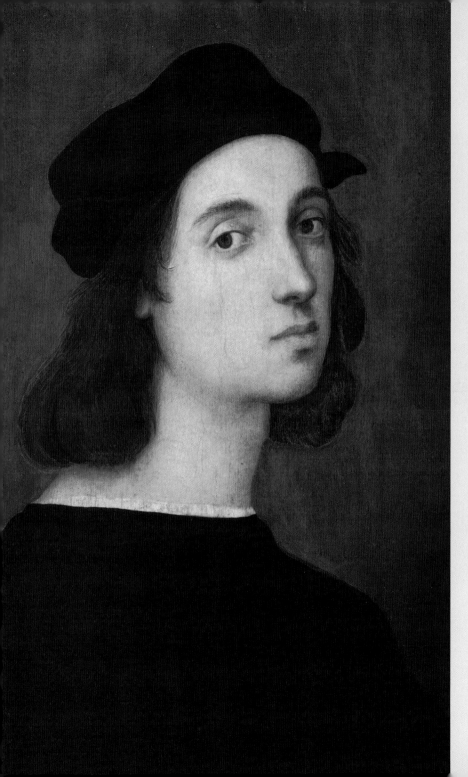

라파엘로 자화상
Raffaello Sanzio Self-Portrait

1506년경
47.5×33cm
우피치 미술관

작품 소장처

Raffaello Sanzio의 성품은
부드럽고 우아했습니다.

·표지 안쪽 지도에서 미술관의 위치를 확인하세요

미국

시카고 미술관
Art Institute of Chicago
미국 시카고

월터 아트 뮤지움
The Walters Art Museum
미국 볼티모어

폴 게티 미술관
J. Paul Getty Museum
미국 로스앤젤레스

메트로폴리탄 미술관
Metropolitan Museum of Art
미국 뉴욕

내셔널 갤러리
National Gallery of Art
미국 워싱턴 D.C.

노턴 사이먼 미술관
Norton Simon Museum
미국 패서디나

네바다 미술관
Nevada Museum of Art
미국 네바다

노스캐롤라이나 미술관
North Carolina Museum of Art
미국 노스캐롤라이나

하버드 미술 박물관
Harvard University Art
Museums
미국 매사추세츠

피어폰 모건 도서관 & 박물관
Pierpont Morgan Library
미국 뉴욕

유럽

루브르 박물관
Louvre Museum
프랑스 파리

국립 스코틀랜드 미술관
National Galleries of Scotland
영국 에든버러

내셔널 갤러리
National Gallery
영국 런던

런던 로얄 아트 컬렉션
The Royal Collection
영국 런던

애슈몰린 박물관
Ashmolean Museum
영국 옥스퍼드

코톨드 미술 연구소
Courtauld Institute of Art
영국 런던

대영 박물관
The British Museum
영국 런던

덜위치 미술관
Dulwich Picture Gallery
영국 런던

암브로지아나 회화관
Biblioteca Ambrosiana
이탈리아 밀라노

보르게세 미술관
Galleria Borghese
이탈리아 로마

도리아 팜필리 미술관
Galleria Doria Pamphilj
이탈리아 로마

바티칸 미술관
Vatican Museums
바티칸 바티칸 시국

프라도 미술관
Prado Museum
스페인 마드리드

**티센 보르네미서
미술관**
Thyssen-Bornemisza Museum
스페인 마드리드

알테피나코테크 미술관
Alte Pinakothek Museum
독일 뮌헨

에르미타주 미술관
Hermitage Museum
러시아 상트 페테르부르크

브라질

상파울루 미술관
Museu de Arte de São Paulo
브라질 상파울루

캐나다

온타리오 아트 갤러리
Art Gallery of Ontario
캐나다 토론토

Albrecht Dürer

뒤러의 작품 해설을 만나고 싶으시다면 QR코드를 촬영해주세요.

알브레히트 뒤러

출생 1471 ~ 사망 1528
본명 **Albrecht Dürer**
국적 **독일**

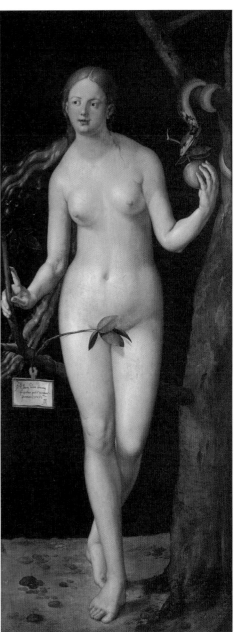

다는 아니지만 많은 사람들이 유명해지고 싶어 합니다. 아이들에게 물어봐도 대부분 그럴 겁니다. 혹시 지금 유명에 관심이 있으십니까?

이 책에서 소개하는 화가들은 모두 세계적으로 유명한 사람들입니다. 당대부터 유명했던 화가, 죽은 후에 유명해진 화가, 한동안 잊혔다가 재평가 되면서 유명해진 화가도 있습니다.

그런데 죽은 후에 유명해지는 건 어찌 보면 속상한 일이고 기왕이면 생전에 유명해지는 것이 좋을 겁니다. 좀 더 욕심을 내볼까요? 아무래도 젊어서부터 유명해지는 것이 좋습니다.

뒤러가 딱 그랬습니다. 그는 젊어서부터 유명했습니다. 그리고 생전에 돈도 많이 벌었습니다. 죽은 후 아내에게 유산을 남겼는데 그것을 받은 아내는 단번에 뉘른베르크 100대 부자가 되었습니다. 비결이 궁금하십니까?

그 이유는 판화입니다. 당시 그림은 매우 비쌌습니다. 당연히 왕실이나 귀족, 부유한 성직자들이나 소유할 수 있었죠. 그런데 뒤러가 그림을 판화로 만들어 저렴한 가격에 대량 판매를 시작한 것입니다. 서민들에게는 너무 좋은 기회였죠. 판화는 불티나게 팔렸습니다. 그렇다면 왜 다른 화가들은 이 생각을 못했을까요? 시대의 흐름을 보는 뒤러의 생각이 한발 앞선 것입니다. 또 세밀함이 놀랍도록 좋았습니다. 자신만의 독창적 기술이 있었던 것이죠.

판화의 내용도 한몫했습니다. 뒤러는 〈묵시록〉 시리즈를 판매했는데 이것이 서민들의 마음을 사로잡았습니다. 당시 유럽의 서민들은 종교 갈등으로, 전쟁으로, 유럽 인구 30퍼센트의 목숨을 앗아간 페스트로 불안 심리를 이용해 면죄부를 판매하는 못된 종교인들에 의해 사는 것이 힘들었습니다. 희망이 없었습니다. 그때 뒤러의 판화가 그들의 마음을 위로해주고 공감해 주었던 것입니다.

〈묵시록의 네 기사들〉은 그때의 판화 중 하나입니다. 네 명의 기사가 있는데 오른편으로 부터 전쟁, 역병, 기근, 죽음을 뜻합니다. 아래는 고통 받는 사람들입니다. 알브레히트 뒤러는 뛰어난 그림 실력과, 시대를 읽는 빠른 눈, 실천력까지 겸비한 화가였습니다.

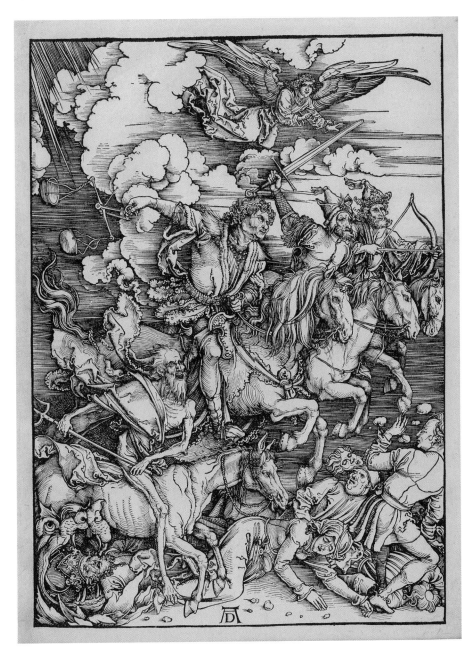

뜻을 분명히 한 자화상

"될성부른 나무는 떡잎부터 다르다." 라는 속담이 있습니다. 수긍이 가는 말인데 다른 편에서 보면 씁쓸한 속담입니다. 떡잎이 그저 그런 나무는 해봐야 소용없다는 말로도 들리기 때문입니다. 하지만 또 다르게 들을 수도 있지 않을까요? "될 나무를 꿈꾼다면 떡잎부터 잘 가꿔라." 그렇다면 사람의 떡잎은 무엇일까요?

뒤러의 아버지는 원래 헝가리 출신입니다. 하지만 직업을 구하기 위해 17세에 헝가리를 떠나 당시 신성로마제국의 중심지였던 뉘른베르크에 정착합니다. 그 후 열심히 노력해 시민권을 얻고 결혼도 합니다. 금세공 장인 자격증을 얻은 후에는 돈을 모아 좋은 집도 사고 시청사에 매장도 열어 안정된 생활도 할 수 있었습니다.

뒤러는 그의 셋째 아들로 태어났습니다. 아버지는 뒤러가 13살이 되자 자신의 금세공 작업장에서 기술을 가르칩니다. 총명한 아들이 자신의 길을 따르길 기대했던 겁니다. 그런데 얼마 후 뒤러는 아버지의 뜻을 거역합니다. 자신은 화가가 되겠다는 겁니다. 지금이야 민주주의 시대고 개성이 존중되는 사회지만, 때는 500년 전이고, 왕정 시대, 계급 사회였습니다. 게다가 아버지는 자신의 소신에 따라 나름대로의 성공을 이룬 사람이었습니다. 그의 눈에 아들의 행동은 어때보였을까요?

하지만 아버지는 아들을 믿고 따라줍니다. 그러면서 제대로 해보라는 뜻으로 뉘른베르크에서 가장 명망 있고 성공한 선생님이 있는 화실로 보내 줍니다.

보시는 그림은 그때쯤 뒤러가 그린 자화상입니다. 보통 13살짜리는 자화상을 잘 그리지 않습니다. 자아가 형성되기 전이기 때문입니다. 그래서 어릴 때는 앞에 보이는 것을 그리지 뒤돌아봐야 보이는 자신의 내면을 그리지는 않습니다. 그런데 뒤러는 자신의 의지가 담긴 표정을 그렸고 손가락을 통해 자신의 길을 표현했습니다. 이 그림은 미술사 최초 어린 자화상 기록을 가지고 있다고 합니다. 이것이 떡잎 인가요? 만약 그렇다면 아버지의 결정도 크게 칭찬 받아야 합니다. 떡잎을 꺾지 않고 자라게 해 주었으니까요.

뒤러는 렘브란트, 반 고흐와 함께 많은 자화상을 남긴 화가로 유명합니다. 다른 점은 뒤러의 자화상에는 언제나 자부심이 함께 그려져 있다는 것입니다.

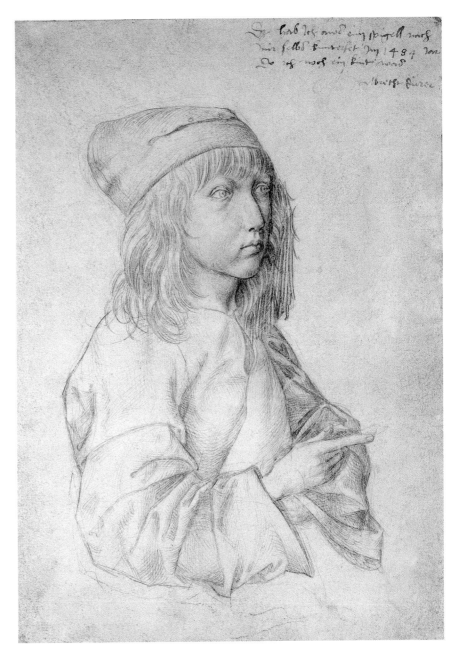

견문과 관찰 연구
그리고 뒤러

뛰어난 결과를 보여준 사람은 시작부터 남달랐던 경우가 많습니다. 인과의 법칙이죠. 그래서 이런 표현을 씁니다. '성공한 사람은 뭐가 달라도 다르다.' 그렇다면 뒤러는 뭐가 달랐을까요?

뒤러는 견문을 넓히는데 욕심이 많았습니다. 배우기 위해서는 먼 길을 마다하지 않았습니다. 당시는 르네상스 시대였습니다. 당연히 예술 최고의 도시는 피렌체, 로마, 베네치아입니다. 뒤러는 그런 곳에 빠지지 않고 가서 배웁니다. 처음에는 시골에서 왔다고 무시하던 피렌체, 베네치아 화가들도 나중에는 그에게 감탄합니다.

"훌륭한 화가라면 독창적이어야 하며 영원히 살아남으려면 항상 새로운 것을 찾아야 한다." 뒤러의 말입니다.

뒤러는 편한 방식을 쓰지 않았습니다. 직접 경험하는 방식을 사용했습니다. 가령 그림을 그리다 잔디를 그릴 일이 생기면 평소의 기억대로 그리거나 아니면 교과서대로 그려도 될 것을 뒤러는 직접 들에 나가 잔디를 관찰하는 식이었습니다. 대충 보고 오는 것도 아닙니다. 꼼꼼히 기록하며 자세히 그려 봅니다. 옆에 보이는 그림이 그런 그림입니다.

그래서 토끼도 그려보고 새도 그려보고 별별 것을 다 그려봅니다. 그리고 후에 정리하여 책으로도 남깁니다. 미술 이론서는 기본이고 펜싱 교본도 있고, 의상 디자인에 관한 드로잉 수채화도 있습니다. 다양한 분야에서의 성과를 보고 사람들은 "뒤러는 북유럽의 레오나르도 다빈치다." 라고 말하지만 레오나르도 다빈치보다도 훨씬 뛰어났던 것이 있습니다.

그의 스타성입니다. 당시 그의 인기는 대단했고 팬들은 열광적이었습니다. 뒤러가 세상을 떠나자 누군가 무덤을 열어 그의 모습을 본떴다 하며, 그때 자른 뒤러의 머리카락은 지금 박물관에 보존되어 있습니다.

세상은 인과로 이루어진다고 하지만 물리학의 인과와는 다르겠죠. 뒤러에게는 겉으로 보이지 않는 그리고 측정할 수 없는 특별함이 많았습니다.

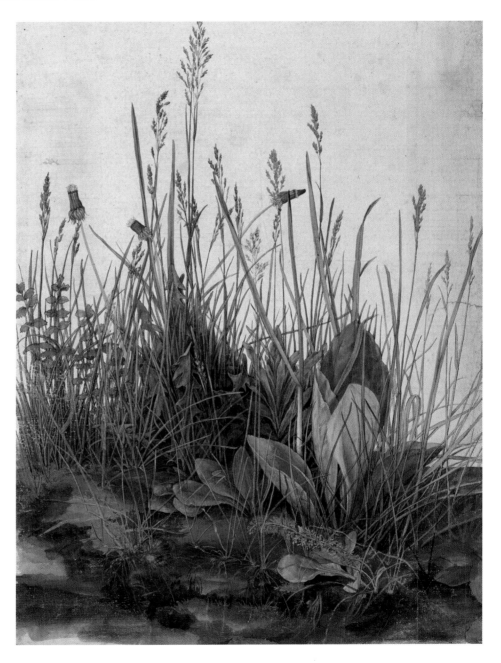

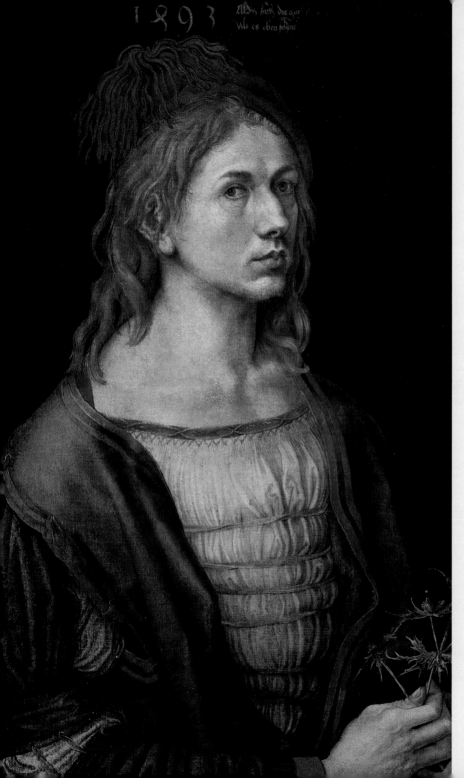

22살의
알브레히트 뒤러

엉겅퀴를 든 화가의 초상
Portrait of the Artist Holding a Thistle

1493년
56×44cm
루브르 박물관

작품 소장처

Albrecht Dürer가
산책하며 즐겼던 것은 관찰입니다.

· 표지 안쪽 지도에서 미술관의 위치를 확인하세요

미국

시카고 미술관
Art Institute of Chicago
미국 시카고

디트로이트 미술관
Detroit Institute of Arts
미국 미시건

메트로폴리탄 미술관
Metropolitan Museum of Art
미국 뉴욕

휴스턴 미술관
Museum of Fine Arts
미국 휴스턴

보스턴 미술관
Museum of Fine Arts
미국 보스턴

허시혼 박물관 & 조각공원
Hirshhorn Museum and
Sculpture Garden
미국 워싱턴

폴 게티 미술관
J. Paul Getty Museum
미국 로스앤젤레스

내셔널 갤러리
National Gallery of Art
미국 워싱턴 D.C.

볼티모어 미술관
Baltimore Museum of Art
미국 메릴랜드

블랜턴 미술관
Blanton Museum of Art
미국 텍사스

보든 대학교 미술관
Bowdoin College
Museum of Art
미국 메인

브리컴 영 대학교 미술관
Brigham Young University
Museum of Art
미국 유타

마이클 C. 카를로스 박물관
Carlos Museum
미국 조지아

카네기 미술관
Carnegie Museum of Art
미국 피츠버그

예일대학교 미술관
Yale University Art Gallery
미국 뉴헤이븐

오벌린대학 앨런 미술관
Allen Art Museum at Oberlin
College
미국 오하이오

유럽

알테피나코테크 미술관
Alte Pinakothek
독일 뮌헨

슐레스비히 홀슈타인 미술관
Schleswig-Holstein
Museums
독일

루브르 박물관
Louvre Museum
프랑스 파리

프라도 미술관
Prado Museum
스페인 마드리드

레이크스 미술관
Rijksmuseum
네덜란드 암스테르담

피츠윌리엄 박물관
Fitzwilliam Museum
영국 케임브리지 카운티 타운

버밍엄 박물관 & 미술관
Birmingham Museums & Art
Gallery
영국 버밍엄

국립 스코틀랜드 미술관
National Galleries of Scotland
영국 에든버러

내셔널 갤러리
National Gallery of Art
영국 런던

영국 왕실 컬렉션
The Royal Collection
영국 런던

크라이스처치 사진 갤러리
Christ Church College Picture
Gallery
영국 옥스퍼드

에르미타주 미술관
Hermitage Museum
러시아 상트 페테르부르크

호주

사우스 오스트레일리아 미술관
Art Gallery of South Australia
호주 애들레이드

뉴질랜드

크라이스트처치 미술관
Christchurch Art Gallery
뉴질랜드 크라이스처치

캐나다

오타와 국립 미술관
National Gallery of Canada
캐나다 오타와

그레이터 빅토리아 미술관
Art Gallery of Greater Victoria
캐나다 브리티시 컬럼비아

Hans Holbein

홀바인의 작품 해설을 만나고 싶으시다면 QR코드를 촬영해주세요.

한스 홀바인

출생 1497 ~ 사망 1543
본명 Hans Holbein the Younger
국적 **독일**

1533년 | 207×209.5cm | 런던 내셔널 갤러리

무서운 사람을
그리는 법

사람은 기본적으로 경계심을 갖고 있습니다. 아마 구석기 시대 이전부터 있었던 본성일겁니다. 잘못하면 잡혀 먹혔으니까요. 여기서 잘못한다는 것은 죄를 짓는다는 뜻이 아닙니다. 빠른 상황 판단을 못했다는 것이죠. 그런데 지금도 그런 경우가 있습니다. 죄를 짓지는 않았지만 판단 착오로 화를 당하는 겁니다. 특히 상대방이 무서운 사람일 때는 더더욱 빠른 판단이 필요합니다.

그림의 주인공은 무서운 사람입니다. 때때로 사람을 죽입니다. 죄를 져서 그러는 것이 아니라 비위에 안 맞으면 죽입니다. 아는 사람이라고 해서 봐주는 법도 없습니다. 부인도 거슬리면 죽입니다. 두 번이나 그랬습니다.

자신의 재혼을 반대해도 죽이고 중매를 잘못서도 죽입니다. 언제 어떻게 무엇이 거슬릴지 모릅니다. 그런데 화가는 초상화를 그려야 합니다. 그리고 싶었을까요?

무서운 사람은 영국의 왕 헨리 8세, 화가는 한스 홀바인.

그런데 이 화가는 주저함이 없었습니다. 왜냐하면 바젤에서 자발적으로 영국에 온 것을 보면 알 수 있고, 후에 고향 바젤의 좋은 조건도 마다하고 다시 영국으로 돌아간 것을 보면 확실합니다.

홀바인의 상황 파악 능력은 대단했습니다. 그의 그림을 몇 장 비교해 보면 확인이 됩니다. 홀바인은 어떤 표정을 어떻게, 어느 정도 공간감으로, 어떤 배경에서 그려야 하는지를 파악하여 그때그때 딱 맞게 그리고 있다는 것을 알 수 있습니다. 그렇다고 그림 연구를 많이 한 화가도 아닙니다. 이론서를 낸 적도 없습니다. 감각적으로 알았던 겁니다.

그림의 아이는 헨리 8세의 유일한 아들 에드워드입니다. 그런데 아이 얼굴 치고는 너무 어른스럽습니다. 포즈를 보면 왼손을 난간에 기대고 오른손을 들어 국민들의 환호에 답하고 있는 것처럼 보이지만 저때 에드워드 나이는 12~14개월입니다. 그럴 나이가 아니죠. 그리고 왼손에 들고 있는 것은 왕홀이 아니라 딸랑이입니다.

어찌 보면 이상하게 그려서 아이를 망쳐 놓은 것 같이 보이지만, 헨리 8세는 저 그림을 보고 홀바인에게 황금잔을 하사했다고 합니다. 타고난 그림 감각을 가진 홀바인은 헨리 8세가 무섭지 않았던 것 같습니다.

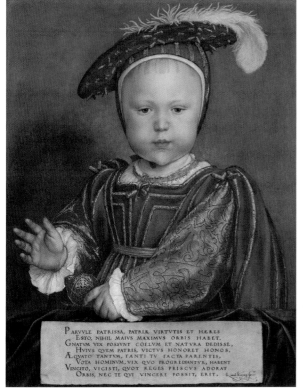

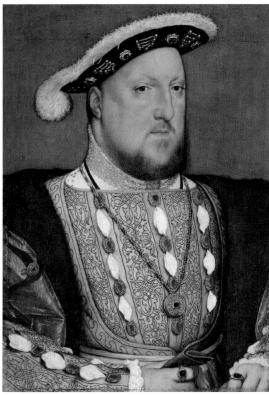

절제가 가능한 화가

혹시 여러분들이 헨리 8세와 에드워드 왕자의 딱딱한 느낌의 초상화를 보고 홀바인의 실력을 의심했다면 이 그림 한 장으로 모든 의구심은 사라질 것입니다. 〈샤를 드 솔리에르의 초상〉입니다. 느낌이 전혀 다릅니다. 하지만, 그린 시기가 다르지 않습니다. 그린 장소가 다른 것도 아닙니다. 세 작품 모두 비슷한 시기에 영국에서 그려진 것입니다.

결국 홀바인은 영국인 왕은 어떻게 그려야 좋아하는지, 프랑스인 대사는 어떻게 그려야 좋아하는지 분명히 구분하고 있었다는 것입니다.

그림 〈런던 주재 프랑스 공사 샤를 드 솔리에르의 초상〉의 분위기는 다소 특이합니다. 눈가의 주름부터 수염, 걸치고 있는 털옷의 질감, 단검을 쥐고 있는 손의 혈관까지 매우 섬세하게 그려져 있습니다. 그것은 세밀한 관찰을 통해 그림을 그렸던 북유럽 르네상스 스타일입니다. 반면에 전체적으로 균형이 잘 잡혀있고, 과장되지 않았으며 표정에서 주인공의 위엄이 느껴집니다. 이것은 고전의 이상, 완벽한 비례와 정신을 중시했던 이탈리아 르네상스 스타일입니다.

그림 한 장에 르네상스 회화가 추구했던 모든 것이 들어있습니다. 이런 그림이 흔치 않았기에 독특해 보였던 것이며, 이 그림으로 홀바인은 북유럽 르네상스와 이탈리아 르네상스 회화의 모든 이론과 기법을 터득하고 있었다는 것이 확인됩니다.

샤를 드 솔리에르는 프랑스 왕 프랑수아 1세의 시종 장이자 고문 역할을 했던 사람입니다. 외교관 신분으로 영국에 머물러 있었던 것이죠. 그런데 프랑수아 1세는 레오나르도 다빈치의 말년을 돌보아주었던 왕입니다. 그래서 처음 이 그림이 발견되었을 때 사람들은 레오나르도 다빈치의 그림일 것이라고 한동안 믿었습니다. 모나리자를 그린 레오나르도 다빈치가 그렸다고 해도 손색이 없는 그림이라는 뜻이죠.

홀바인은 그림에서 자신을 드러내려고 하지 않았습니다. 그래서 전체 작품을 보면 개성이 뚜렷하지 않아 보입니다. 하지만 그것이 홀바인 그림의 힘입니다.

사람은 저도 모르게 자신의 실력을 과시하게 됩니다. 하지만 그것이 화가 될 수도 있습니다. 홀바인은 그러지 않았습니다. 딱 필요한 만큼과 필요한 종류의 능력을 사용해 그림을 그렸습니다. 그것이 홀바인 그림의 매력입니다.

런던 주재 프랑스 공사 샤를 드 솔리에르의 초상 Charles de Solier, Sieur de Morette
1534~1535년 | 92.5×75.5cm | 드레스덴 국립 미술관

최고의
초상화가

홀바인은 지금 독일의 아우크스부르크에서 태어났습니다. 당시는 신성로마제국이었죠. 한스 홀바인 아버지의 이름은 홀바인입니다. 직업도 화가입니다. 그래서 구분하여 (대)홀바인 (소)홀바인 이렇게 부르기도 하고 아들 홀바인, 아버지 홀바인 이렇게 부르기도 합니다. 그런데 (소)홀바인 즉 아들 홀바인이 더 유명해 그냥 홀바인 하면 아들을 말합니다.

홀바인은 아버지 밑에서 그림을 배운 후 바젤에 가서 도제 생활을 합니다. 그때부터 홀바인은 자신의 실력을 보여주기 시작합니다. 삽화도 그리고 초상화도 그리고 종교화도 그리고 이것저것 다 그리는데 반응이 좋았습니다. 특히 에라스무스의 〈우신예찬〉 삽화를 그리게 되면서 그 인연으로 에라스무스를 알게 됩니다. 당시 에라스무스는 〈우신예찬〉이 베스트셀러가 되는 바람에 꽤 유명해진 사람이었습니다.

바젤에서 실력을 점점 인정받던 홀바인은 시민권도 얻게 되고 결혼도 하고 바젤 시장과도 친하게 지내며 왕성한 작품 활동을 합니다.

당시 유럽은 종교개혁 이후 가톨릭과 프로테스탄트의 갈등이 첨예하던 때였습니다. 그러던 중 바젤시가 프로테스탄트를 공식 선언하면서 종교화는 더 이상 필요가 없어졌습니다. 성상 파괴 운동이 일어나면서 종교화를 아예 파괴하는 일들까지 벌어졌습니다. 홀바인은 바젤시에서는 더 이상 주문이 없을 것이라고 생각했습니다.

홀바인은 영국으로 가기로 결정하고 에라스무스에게 도움을 청합니다. 그리고 에라스무스는 영국 왕실의 고위직에 있었던 토마스 크롬웰에게 소개편지를 써주게 되죠. 토마스 크롬웰의 도움으로 영국에서 자리 잡기 시작한 홀바인은 오래지 않아 유명 인사가 됩니다. 그곳에는 홀바인의 실력을 따라오는 화가가 아예 없었습니다. 왕실, 귀족, 부유한 상인들의 주문은 이어졌습니다. 그는 결국 영국 궁정화가까지 올라가게 되었습니다.

특히 영국은 헨리 8세가 가톨릭을 버리고 영국 국교회를 만들면서 종교화가 필요 없어지는 바람에 홀바인의 초상화 주문은 더욱 많아지게 됩니다.

그래서 한스 홀바인을 최고의 초상화가로 부르는 것입니다. 독일화가 한스 홀바인은 생의 마지막을 영국에서 보냈습니다.

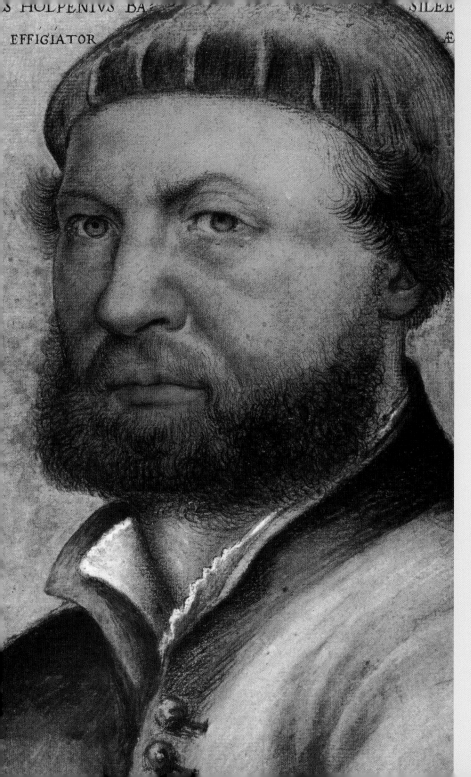

S HOLPENIVS BA... ...SILEE
EFFIGIATOR ...Æ...

40대 중반의 한스 홀바인

한스 홀바인(아들) 자화상
Hans Holbein the Younger
(self-portrait)

1542∼1543년
32×26cm
우피치 미술관

Hans Holbein은
단단한 마음을 가지고 있었습니다.

· 표지 안쪽 지도에서 미술관의 위치를 확인하세요

미국

클리블랜드 미술관
Cleveland Museum of Art
미국 오하이오

디트로이트 미술관
Detroit Institute of Arts
미국 미시건

폴 게티 미술관
J. Paul Getty Museum
미국 로스앤젤레스

메트로폴리탄 미술관
Metropolitan Museum of Art
미국 뉴욕

하버드 미술 박물관
Harvard University Art
Museums
미국 매사추세츠

인디애나폴리스 미술관
Indianapolis Museum of Art
미국 인디애나

로스앤젤레스 주립 미술관
the Los Angeles County
Museum of Art
미국 로스앤젤레스

미네아폴리스 미술관
Minneapolis Institute of Arts
미국 미네소타

세인트루이스 미술관
Saint Louis Art Museum
미국 미주리

예일대학교 미술관
Yale University Art Gallery
미국 뉴헤이븐

브리검 영 대학교 미술관
Brigham Young University
Museum of Art
미국 유타

덴버 미술관
Denver Art Museum
미국 콜로라

내셔널 갤러리
National Gallery of Art
미국 워싱턴 D.C.

유럽

루브르 박물관
Louvre Museum
프랑스 파리

마우리트하위스 왕립 미술관
Mauritshuis Royal
Picture Gallery
네덜란드 헤이그

스코틀랜드 국립미술관
National Galleries of Scotland
스코틀랜드 에든버러

내셔널 갤러리
National Gallery of Art
영국 런던

슈테델 미술관
Städel Museum
독일 프랑크푸르트

영국 왕립 컬렉션
The Royal Collection
영국 런던

애슈몰린 박물관
Ashmolean Museum
영국 옥스퍼드

앰브로지아나 도서관
the Biblioteca Ambrosiana
이태리 밀라노

레이크스 미술관
Rijksmuseum
네덜란드 암스테르담

영국 박물관
The British Museum
영국 런던

티센보르네미서 미술관
Thyssen-Bornemisza
Museum
스페인 마드리드

브라질

쌍파울루 미술관
Museu de Arte de São Paulo
브라질 쌍파울루

Peter Paul Rubens

[] 루벤스의 작품 해설을 만나고 싶으시다면 QR코드를 촬영해주세요.

페테르 루벤스

출생 1577 ~ 사망 1640
본명 Peter Paul Rubens
국적 벨기에

그림을 보면 감탄이 나옵니다. 식상한 표현이 하나 생각 납니다. "사진 같다."

금빛 비단 옷 질감 좀 보세요. 왼쪽 팔을 살짝 구부린 것 하며 손목을 틀어 손가락을 길게 보이게 한 것 하며 오른손에는 조금 핀 부채로 포인트 주고, 얼굴은 왼편으로 가볍게 틀어 맵시 주고, 요즘 패션 화보 사진 같습니다. 표정마저 고급스럽습니다.

〈브리지다 스피놀라 도리아 후작부인의 초상〉은 루벤스가 29살 무렵 그린 것입니다. 그는 20대에 이미 완벽하다 못해 감탄을 부르는 솜씨를 마스터 하고 있었습니다.

그런데 자세히 보세요. 왼편 배경인 벽과 기둥이 조금 어색합니다. 인물의 섬세함에 비해 투박하게 그려졌고 인물을 바라보는 시선에서 그려진 것이 아닙니다. 시점이 어긋나 있습니다. 상상해서 그렸거나 다른 그림을 보고 베껴 그린 것입니다.

다음으로는 붉은 천이 자연스럽지 않습니다. 붉은 색이 모델의 얼굴과 그녀의 의상을 부각시키는 것에는 성공했지만, 그림 전체를 놓고 보면 균형을 깨트리고 있습니다. 하지만 그런 문제들이 고객의 만족감을 떨어뜨렸을까요? 아닙니다. 그와 관계없이 루벤스의 작품을 좋아했습니다. 그것을 알 수 있는 이유는 귀족 부인들이 루벤스에게 작품을 부탁하기 위해 줄을 섰기 때문입니다.

20대 무렵 루벤스는 완벽한 그림 솜씨와 더불어 만족감을 주면서도 쉽게 그리는 방법까지 터득하고 있었습니다.

그때의 미술은 지금과는 달랐습니다. 창의성 보다 중요했던 것은 고객의 만족도였습니다. 또한 그림이 고객의 자랑거리가 되어야 했습니다. 다시 말해 주변의 부러움도 사야했죠. 그 모든 것을 루벤스는 알고 있었습니다. 루벤스는 고객이 무엇을 좋아하는지 빠르게 이해했고 그것을 표현할 솜씨를 모두 갖추고 있었던 것이죠.

주문이 쏟아졌고 소문은 빠르게 유럽 전체로 퍼졌습니다. 결국 루벤스는 혼자서 다 그릴 수가 없는 지경에 이릅니다. 그래서 아이디어를 냅니다. 혼자서 끝까지 완성하는 방식, 공동으로 그리는 방식, 제자들이 그린 그림을 자신이 마무리하는 방식으로 구분해서 판매하는 겁니다.

물론 가격의 차이는 둡니다. 그렇게 해서 루벤스는 미술사에서 가장 성공한 화가 중에 한 사람이 되었습니다. 루벤스는 어떤 일을 했어도 크게 성공하지 않았을까요?

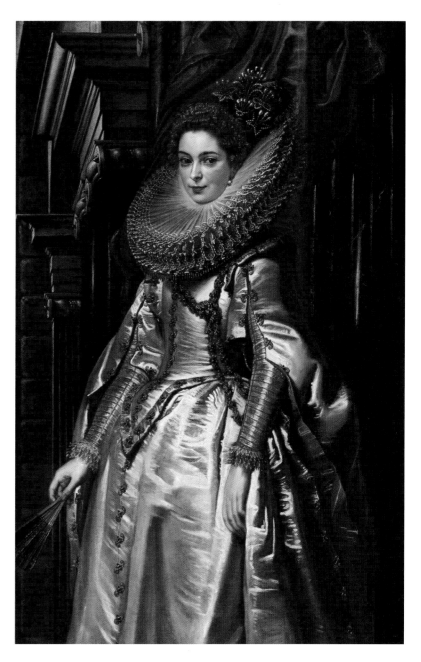

다른 사람 마음에 쏙 들게 행동한다는 것은 어려운 일입니다. 내 마음도 잘 몰라 고민할 때가 있는데, 언제 어떻게 변할지 모르는 상대방 마음을 안다는 것 자체가 쉬울 수 없습니다. 쉽다면 정말 부러울 일이죠.

그런데 루벤스는 아마 이러한 감각이 타고났나 봅니다. 화가로 시작해 외교관까지 됐으니까요. 빼어난 그림 실력 덕분에 그는 이탈리아 만토바의 궁정화가로 활동하는데 아마 그때 공작 빈첸초 곤차가가 루벤스의 재능을 유심히 보았나 봅니다. 공작은 스페인 왕 펠리페 3세에게 가는 대사 임무를 루벤스에게 맡깁니다. 그때 루벤스 나이 불과 26세였습니다.

어떻게 전문 외교관도 아니고 나이도 젊은 화가에게 그런 임무를 맡겼을까요? 특히 당시의 외교 임무는 매우 중요했습니다. 말 한마디 잘못하면 전쟁이 벌어지던 때였습니다.

하지만 루벤스는 이 일을 멋지게 수행합니다. 가는 도중 비를 맞아 선물로 가져가던 그림이 손상되자 당황하지 않고 자신이 그림을 그려주어 더 좋은 인상을 심어주게 되고, 그곳에 있는 동안 스페인 사람들과 친해져 그림 주문까지 받게 됩니다. 한편으론 외교 문제도 풀고 다른 편으로는 자신의 비즈니스도 성사시키고, 대단한 능력입니다.

그 후부터 루벤스는 최고 미술가로, 최고 외교관으로 전 유럽을 누빕니다. 거의 루벤스의 독무대라 해도 과언이 아닐 겁니다.

그림은 파리스의 심판 이야기 중 자신이 가장 아름답다고 자처하는 아테나, 아프로디테, 헤라, 세 여신을 두고 파리스가 고민하는 장면입니다. 세 여신은 지금 선택 받기 위해 가장 자신 있는 포즈를 하고 있습니다. 그런데 몸매를 보세요. 만약 당사자들이 보았다면 좋아 했을까요? 루벤스는 여인들을 풍만하게 그린 화가로 유명합니다. 이유는 넘치는 생명감을 표현하기 위해서 였습니다. 하지만 실존 인물은 저렇게 그리지 않았습니다.

루벤스는 어떤 인물을 어떻게 그려야 하는지 감각적으로 알고 있었던 화가입니다.

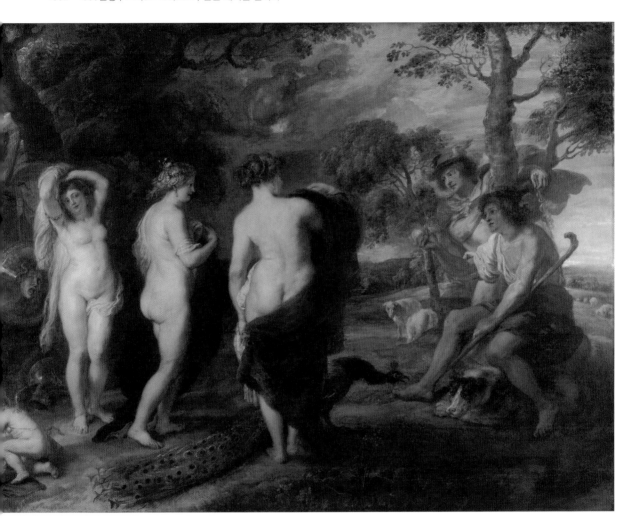

이야기를 만드는
화가 루벤스

루벤스에게 큰 주문이 들어왔습니다. 프랑스 국왕 루이 13세의 어머니 마리 드 메디치가 자신과 남편 앙리 4세와의 일대기를 그림 24점으로 완성시켜 달라고 주문한 것입니다. 주문한 그림 한 점의 크기는 가로 3미터, 세로 4미터 쯤 됩니다. 대형 작업입니다.

그런데 문제는 마리 드 메디치의 이야기가 그렇게 아름답지 못하다는 겁니다. 이탈리아 메디치 가문의 딸 마리는 정략결혼을 했습니다. 지참금 때문이죠. 당시 프랑스는 경제적인 어려움에 처해있었는데 앙리 4세는 해결책으로 애인이 있음에도 불구하고 막대한 재력가였던 메디치가의 딸 마리와 결혼 한 것입니다.

결혼 후에도 문제였습니다. 프랑스 말을 할 줄 모르던 마리는 외톨이었습니다. 다행히 아들 루이 13세가 태어나 부부관계가 좋아질 무렵 남편 앙리 4세는 거리에서 암살당합니다. 그때 아들 루이 13세는 8살 쯤 됐습니다. 마리는 이때부터 섭정을 합니다. 하지만 그녀는 사치를 일삼았고 고향 이탈리아인을 중용했습니다. 이 때문에 모두들 불만이 가득했습니다. 아들 루이 13세 마저 커가며 어머니 마리와 사이가 나빠졌고 급기야 어머니를 궁 밖으로 쫓아 버립니다. 다행히 모자는 화해를 하게 되고 마리는 궁으로 돌아옵니다. 이 그림은 그때쯤 주문한 것입니다.

루벤스는 이런 일에 전문가입니다. 그는 먼저 그녀의 이야기를 최대한 아름답게 표현할 밑그림을 작게 그립니다. 그다음 조수를 시켜 실제 크기로 확대해서 스케치 합니다. 중요한 부분은 직접 그리고 나머지는 조수가 그리게 합니다.

보시는 그림은 신부 마리가 결혼하기 위해 마르세이유 항에 도착하는 장면입니다.

왼쪽 위에는 메디치 가문의 문장이 보입니다. 아래는 바다의 요정과 포세이돈이 이들을 보호하고, 하늘에서는 천사가 환영의 나팔을 불고 있습니다. 성대하고 화려합니다.

그런데 자세히 보면 정작 신랑 앙리 4세는 보이지 않습니다. 결국 루벤스는 사실을 왜곡하지 않으면서도 그럴듯하게 완성시키는 방법을 알고 있었던 것입니다. 그림이 완성되자 사람들은 감탄했습니다. 이런 찬사를 했답니다.

"화가 두 사람이 10년을 해도 못할 일을 루벤스가 혼자 4년 만에 해냈다."

사실 루벤스는 3년 만에 완성했습니다.

1622~1625년경 | 394×295cm | 루브르 박물관

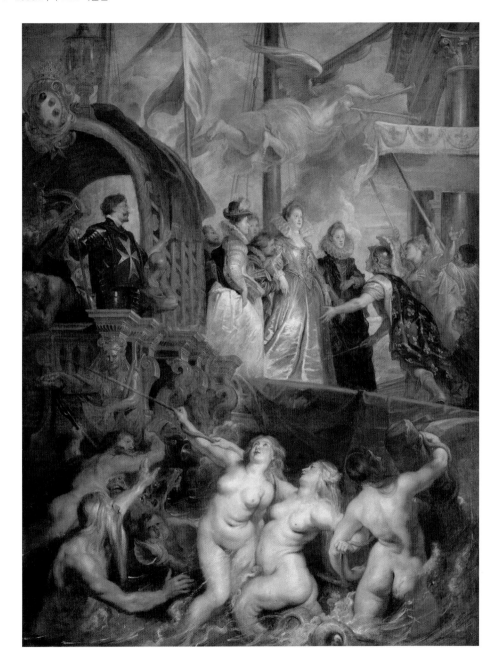

46살의
루벤스

예술가의 초상
Portrait of the Artist

1623년
85.7×62.2cm
윈저 궁 왕실 컬렉션

작품 소장처

Peter Paul Rubens는
타협과 중재를 좋아했습니다.

·표지 안쪽 지도에서 미술관의 위치를 확인하세요

미국

시카고 미술관
Art Institute of Chicago
미국 시카고

디트로이트 미술관
Detroit Institute of Arts
미국 미시간

폴 게티 미술관
J. Paul Getty Museum
미국 로스앤젤레스

버클리대학교 미술관
Berkeley Art Museum
미국 캘리포니아

블랜턴 미술관
Blanton Museum of Art
미국 텍사스

메트로폴리탄 뮤지움
the Metropolitan
Museum of Art
미국 뉴욕

내셔널 갤러리
National Gallery of Art
미국 워싱턴 D.C.

노턴 사이먼 미술관
Norton Simon Museum
미국 패서디나

예일대학교 미술관
Yale University Art Gallery
미국 뉴헤이븐

오클랜드 미술관
Ackland Art Museum
미국 노스캐롤라이나

알렌 메모리얼 아트 뮤지엄
Allen Art Museum at
OberlinCollege
미국 오하이오

아칸소 아트센터
Arkansas Arts Center
미국 아칸소

유럽

알테피나코테크
Alte Pinakothek
독일 뮌헨

버밍엄 박물관 & 미술관
Birmingham Museums
& Art Gallery
영국 버밍엄

피츠윌리엄 박물관
Fitzwilliam Museum
영국 캠브리지

에르미타주 미술관
Hermitage Museum
러시아 상트 페테르브루크

클레 재단
Kress Foundation Collection
스위스 베른

비엔나 미술사 박물관
Kunsthistorisches Museum
오스트리아 비엔나

애슈몰린 박물관
Ashmolean Museum
영국 옥스퍼드

바버 미술관
Barber Institute of Fine Arts
영국 잉글랜드 버밍엄

루브르 박물관
Louvre Museum
프랑스 파리

마우리트하위스 왕립 미술관
Mauritshuis Royal
Picture Gallery
네덜란드 헤이그

스코틀랜드 국립 미술관
National Galleries of Scotland,
스코틀랜드 에든버러

프라도 미술관
Prado Museum
스페인 마드리드

레이크스 미술관
Rijksmuseum
네덜란드 암스테르담

런던 로얄 아트 컬렉션
The Royal Collection
영국 런던

웨일스 국립 박물관
National Museum Wales
영국 카디프

암스테르담 역사 박물관
Amsterdams Historisch
Museum
네덜란드 암스테르담

호주

호주 국립미술관
National Gallery of Australia
호주 캔버라

뉴사우스웨일스 주립 미술관
Art Gallery of
New SouthWales
호주 시드니

캐나다

캐나다 국립 미술관
National Gallery
캐나다 오타와

온타리오 아트 갤러리
Art Gallery of Ontario
캐나다 토론토

Diego Velázquez

[] 벨라스케스의 작품 해설을 만나고 싶으시다면 QR코드를 촬영해주세요.

벨라스케스

출생 1599 ~ 사망 1660
본명 Diego Rodríguez de Silvay Velázquez
국적 스페인

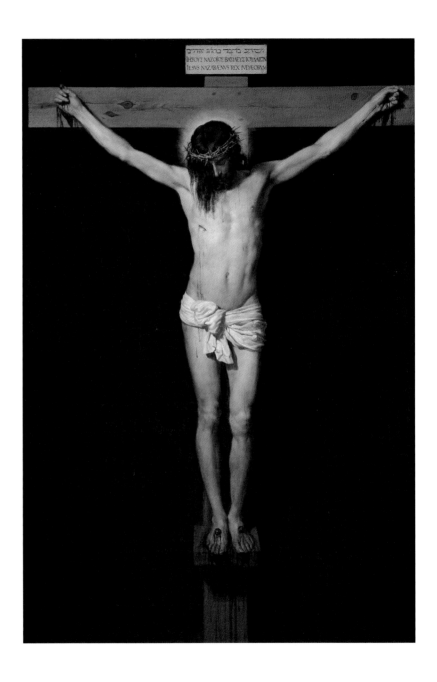

왕과 마음이 맞은 화가

누구나 노는 것을 좋아하지만 계속 놀아야만 한다면 그것은 행복이 아닐 겁니다.

사람은 기본적으로 할 일이 있어야 행복을 유지할 수 있습니다. 그래서 직업이 필요합니다.

직업 선택에는 여러 가지 기준이 있겠지만 먼저 자신의 적성에 맞아야 합니다. 하기 싫은 일을 계속해야 한다면 그 자체가 불행이겠죠. 두 번째는 안정적인 것이 좋습니다. 언제 어떻게 될지 모르는 불안정은 행복 입장에서 보면 적입니다. 몸과 마음이 편할 수가 없습니다. 그래서 직업은 평생 보장되는 것이 좋습니다. 세 번째는 수입이 좋아야 합니다. 그래야 일에 무리하지 않을 수 있습니다. 뭘 하든 무리하면 좋을 것이 없을 테니까요.

그런데 있으면 좋은 것이 하나 더 있습니다.

17세기 스페인 화가 지망생들에게 가장 선망되는 직업은 궁정화가였습니다. 기본적으로 하는 일은 궁에서 필요한 그림을 그리는 것입니다. 초상화, 벽화, 기록화 등 다 그립니다. 당시 화가들은 건축이나 실내장식, 때로는 의상이나 귀부인들의 장식품도 디자인 했습니다. 궁에서 높은 지위는 아니지만 일반 화가에 비해 작업 환경이 월등히 좋았습니다. 두 번째로 궁정화가는 안정적입니다. 17세기는 지금처럼 풍족한 사회도 평등한 사회도 아니었습니다. 먹고 사는 것이 문제였고 빈부 격차도 컸습니다. 왕궁에 있다는 것 자체가 안정적인 것이었겠죠. 궁에서 굶주리는 일은 없을 테니까요.

수입도 좋았습니다. 일반적으로 봉급도 있었고 왕의 초상을 그린 다는 것은 많은 그림 주문을 받을 수 있는 보장이었습니다. 하지만 최고의 실력을 갖추고 있어야 할 수 있는 것이 궁정화가입니다.

벨라스케스는 모든 화가들이 부러워했던 17세기 스페인의 궁정화가였습니다. 그것도 역대 가장 뛰어난 화가였습니다. 그런 만큼 그는 궁정화가로서 모든 혜택을 누렸습니다.

하지만 그에게는 다른 궁정화가들이 갖지 못했던 한 가지가 더 있었습니다. 그것은 당시 스페인 왕의 무한한 지원과 신뢰였습니다. 자신을 인정해주는 사람과 일할 수 있다는 것은 행운입니다. 그리고 자신의 능력을 더욱 더 발휘할 수 있는 바탕입니다.

17세기 스페인에서 벌어진 최고의 화가와 그 화가를 무한히 신뢰했던 왕의 만남. 그것이 궁정화가 벨라스케스의 걸작 탄생의 배경입니다.

그 왕은 펠리페 4세이고 벨라스케스가 그를 그린 것이 오른편 그림입니다.

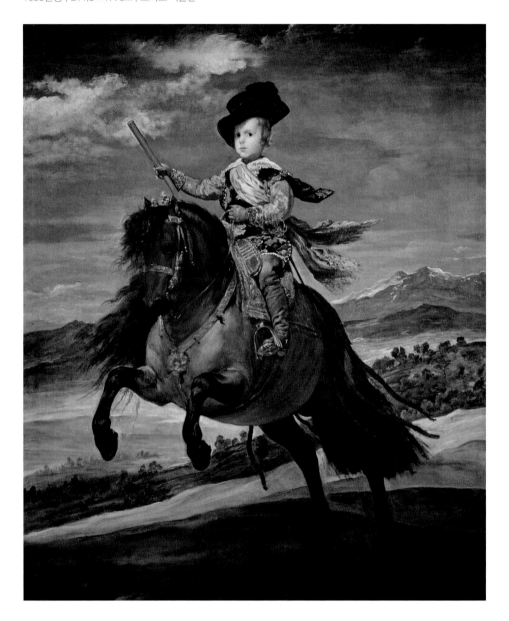

인문주의
화가

누구나 행복하고 싶습니다. 그래서 우리가 매일 선택하는 방향은 늘 행복을 향해 있습니다. 그런데 이상한 것은 행복에 관한 고민과 선택을 매일같이 하는데도 행복이 좀처럼 다가오지 않는다는 것입니다. 아무거라도 하다보면 늘어야 할 텐데 행복에 관한 기술은 좀처럼 늘지가 않습니다. 이상하게 생각한 사람들은 뭔가 처음부터 잘못된 것이 아닐까? 라는 의문을 갖기 시작했습니다. 그렇게 시작된 고민들이 인문학을 만들었습니다.

사람은 익히는 능력을 타고났습니다. 그래서 어지간한 것은 가르쳐주지 않아도 보고 따라하다 보면 익힐 수 있습니다. 그런데 어떤 것들은 처음에 제대로 배워놓지 않으면 평생 마음대로 못하고 그것 때문에 고생하게 됩니다. 그 중 하나가 인문학입니다.

벨라스케스의 아버지는 어릴 때부터 벨라스케스에게 인문학을 가르쳤습니다. 그리고 12살에는 프란시스코 파체코라는 화가의 작업실에 벨라스케스를 보내는데 그곳은 미술만 배우는 곳이 아니었습니다. 미술가, 시인, 학자들의 만남과 토론의 장소였습니다. 프란시스코 파체코는 미술이론, 인문과학, 자연과학에 관한 책도 많이 가지고 있었습니다. 이런 지적 분위기에서 벨라스케스는 자연스럽게 인문학에 관한 교양을 쌓게 됩니다. 이런 바탕이 벨라스케스를 위대한 화가로 만드는데 큰 도움이 된 것은 분명해 보입니다.

그림 〈프란시스코 레스카노의 초상〉은 궁중에서 지내던 소년을 그린 것입니다. 보시듯 정상인과는 조금 다른 모습을 하고 있습니다. 이들이 궁에서 하는 역할은 자질구레한 심부름을 하거나 가끔 익살을 부려 지루할 수 있는 궁에서 사람들에게 웃음을 선사하는 일입니다.

그런데 벨라스케스는 이들을 천하게 또는 우스꽝스럽게 그리지 않았습니다. 그림 속 그들의 모습에는 진지함과 인간적 슬픔 같은 것이 배어있습니다. 벨라스케스가 그들을 천시하지 않고 인간적으로 대했다는 증거입니다.

이런 그림은 흔치 않습니다.

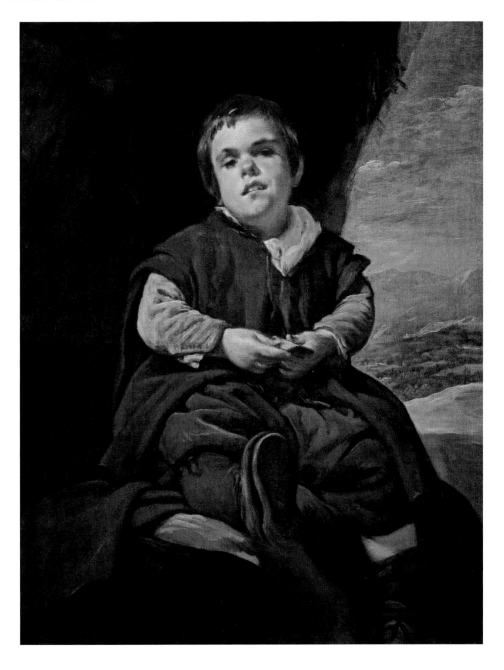

이상한
라스메니나스

이 작품 〈시녀들〉은 스페인 최고의 화가 벨라스케스 최고의 작품입니다. 그리고 지금껏 많은 화가와 전문가들의 의견이 대립되는 최고의 미스터리 작품입니다.

왼편부터 볼까요? 큰 캔버스가 있습니다. 첫 번째 인물은 화가 벨라스케스입니다. 그다음 무릎을 꿇고 물을 건네주는 사람은 시녀, 서 있는 여자아이는 공주 마르가리타입니다. 그다음 치마를 잡고 서있는 사람도 시녀, 바로 뒤에는 수녀와 시종이 대화를 나누고 있습니다. 앞으로는 여자 난쟁이와 큰 개 위에 발을 올려놓고 있는 남자 난쟁이가 보입니다. 먼발치 문에서 이들을 바라보고 있는 사람은 왕비의 시종입니다. 그 왼편으로는 거울이 보이고 거울 속에는 왕과 왕비가 보입니다.

그림 전체를 놓고 보면 이런 해석이 가능합니다. 왕과 왕비 부부 초상화를 벨라스케스가 그리고 있다. 화가 앞에 서있는 왕과 왕비의 모습은 거울을 통해 알 수 있다. 벨라스케스가 왕과 왕비를 그리고 있을 때, 공주 마르가리타가 수행원들을 대동해 엄마 아빠를 보러왔다.

그런데 첫 번째 이상한 점은 왜 이런 그림이 그려졌냐는 것입니다. 정말 이상한 시각에서 그려졌습니다. 도대체 유래가 없던 이런 그림이 왜 필요했을까요?

두 번째, 왕과 왕비는 일반적으로 부부 초상화를 그리지 않습니다. 그리고 초상화로 보기에는 캔버스가 너무 큽니다.

세 번째, 왕과 왕비 그리고 공주의 그림에 벨라스케스가 감히 주인공처럼 등장합니다. 말이 안 됩니다.

네 번째, 벨라스케스 가슴에 십자가가 보이십니까? 기사라는 표시입니다. 그는 1659년에 기사 작위를 받았습니다. 그런데 그림은 그보다 2~3년 전에 그려진 것입니다. 미리 그렸다는 뜻이죠. '그렇다면 벨라스케스가 몰래 그린 그림일까?' 하는 의문이 듭니다. 하지만 그림을 보고 펠리페 4세가 좋아했다는 증언 기록이 있습니다.

"이 그림은 단순한 그림이다. 그렇지 않다. 수많은 상징이 들어있는 그림이다."

의문은 앞으로도 끝나지 않을 테고 벨라스케스는 그만큼 더 기억 속에 남아 있겠죠. 〈시녀들〉이 그려지고 3년 후 벨라스케스는 사망합니다. 벨라스케스가 자신을 잊지 말아 달라고 이런 미스터리한 그림을 남겨 놓은 것은 아닐까요?

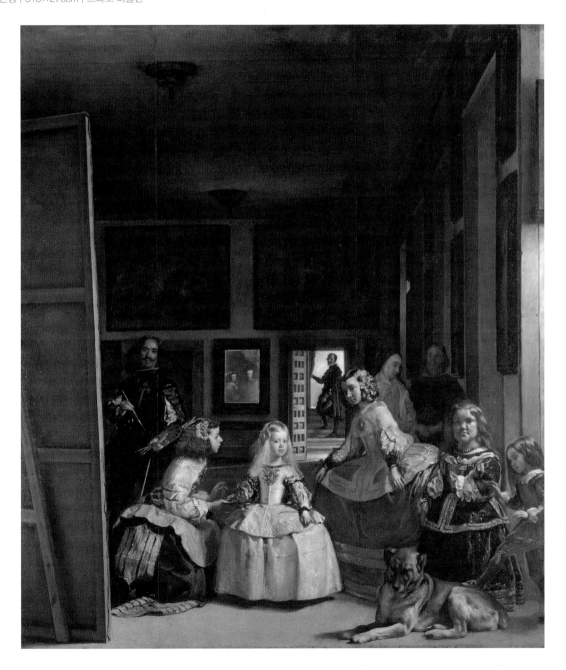

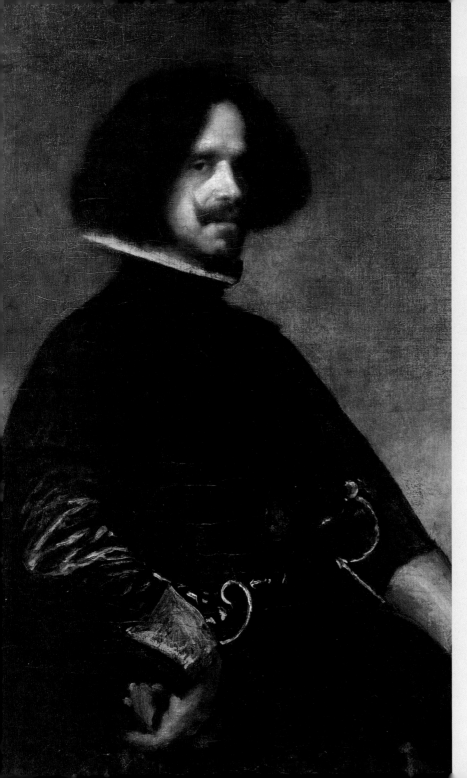

40대 중반의
벨라스케스

벨라스케스 자화상
Diego Velázquez Self-Portrait

1645년경
103.5×82.5cm
우피치 미술관

Diego Velázquez의 눈은
마음까지 보고 있었습니다.

· 표지 안쪽 지도에서 미술관의 위치를 확인하세요

미국

시카고 미술관
Art Institute of Chicago
미국 시카고

디트로이트 미술관
Detroit Institute of Arts
미국 미시건

메트로폴리탄 미술관
Metropolitan Museum of Art
미국 뉴욕

보스턴 미술관
Museum of Fine Arts
미국 보스턴

내셔널 갤러리
National Gallery of Art
미국 워싱턴 D.C.

크라이슬러 예술 박물관
Chrysler Museum
미국 버지니아

클리블랜드 미술관
Cleveland Museum of Art
미국 오하이오

인디애나폴리스 미술관
Indianapolis Museum of Art
미국 인디애나

프릭 컬렉션
Frick Collection
미국 뉴욕

킴벨 미술관
Kimbell Art Museum
미국 텍사스

메도스 미술관
Meadows Museum
미국 텍사스 서던
메소디스트 대학교

필라델피아 미술관
Philadelphia Museum of Art
미국 필라델피아

존&메이블 링글링 미술관
Ringling Museum of Art
미국 플로리다

유럽

에르미타주 미술관
Hermitage Museum
러시아 상트 페테르부르크

비엔나 미술사 박물관
Kunsthistorisches Museum
오스트리아 비엔나

루브르 박물관
Louvre Museum
프랑스 파리

노이에 피나코텍(신미술관)
Neue Pinakothek
독일 뮌헨

스코틀랜드 국립 미술관
National Galleries of Scotland
스코틀랜드 에든버러

내셔널 갤러리
National Gallery of Art
영국 런던

프라도 미술관
Prado Museum
스페인 마드리드

레이크스 미술관
Rijksmuseum
네덜란드 암스테르담

구겐하임 빌바오 미술관
Bilbao Fine Arts Museum
스페인 구겐하임

코톨드 미술 연구소
Courtauld Institute of Art
영국 런던

도리아 팜필리 미술관
Galleria Doria Pamphilj
이태리 로마

루앙 미술관
Musée des Beaux -
Arts de Rouen
프랑스 루앙

국립 카탈루냐 미술관
Museu Nacional d'Art
de Catalunya
스페인 바로셀로나

티센보르네미서 미술관
Thyssen-Bornemisza
Museum
스페인 마드리드

Rembrandt van Rijn

렘브란트의 작품 해설을 만나고 싶으시다면 QR코드를 촬영해주세요.

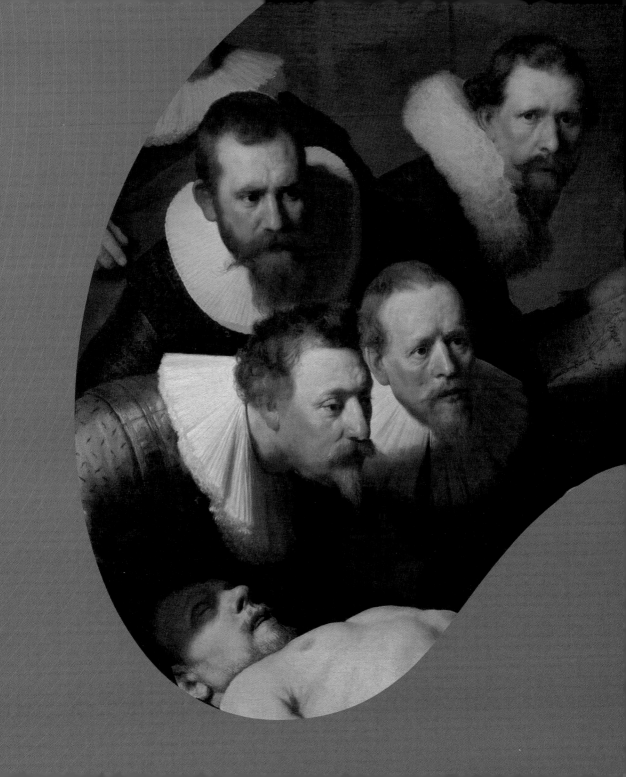

렘브란트

출생 1605 ~ 사망 1669
본명 Rembrant Harmenszoon van Rijn
국적 네덜란드

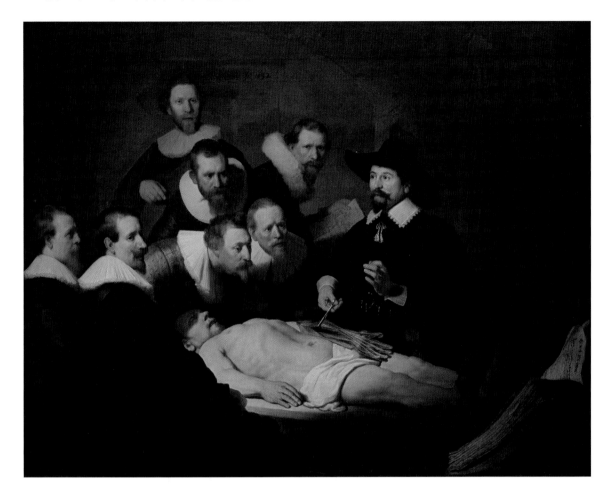

63세 텅빈 남자의 얼굴

400년 전 네덜란드에 한 남자가 살았습니다. 그 남자에게는 남다른 재주가 있었습니다. 그림을 탁월하게 그리는 재주였죠. 덕분에 남자는 20대에 부와 명예를 다 가질 수 있었습니다.

28살에는 사랑하는 여인과 결혼을 하였습니다. 더군다나 부유층 부인을 얻은 덕에 남자의 그림 판매 사업은 점점 번창했습니다. 그리고 다음 해에는 첫 아들이 태어납니다. 부모의 축복 아래 아이는 세례를 받았습니다.

그러나 가슴 아픈 일들이 벌어지기 시작합니다. 첫 아이가 생후 2개월 만에 세상을 떠난 것입니다. 남자는 낙심했지만 극복했고 얼마 후 다시 예쁜 첫 딸아이를 얻게 됩니다. 하지만 그 아이마저 하늘나라로 보내야 했습니다. 아내는 큰 낙담을 합니다. 남자는 아내를 달래주기 위해 빚을 얻어 큰 저택을 선물합니다. 사업이 잘되니 아직 걱정은 없었습니다. 그리고 다시 얻은 둘째 딸, 하지만 둘째 딸아이도 남자 나이 34세에 세상을 떠났습니다. 다행히 35살에 얻은 둘째 아들은 건강히 자라 주었습니다. 그러나 이번에는 사랑하는 아내가 세상을 떠났습니다. 남자는 큰 충격을 받았습니다. 이제는 팔기 위한 그림을 그리는 일이 싫어졌습니다. 남자는 그때부터 자신의 감정대로 그림을 그리기 시작합니다. 손님의 항의가 들어오고 그림 사업은 어려워집니다.

남자 나이 43세에는 소송까지 당합니다. 둘째 아들을 돌보기 위해 고용했던 여자가 자신과의 결혼 약속을 지키지 않는다며 고발 한 것입니다. 남자는 그 여인의 생활비를 대주라는 판결을 받습니다. 모든 재산을 처분하고도 부족했던 남자는 결국 50세에 파산선고를 받습니다. 남자는 그 후 은둔 생활을 시작합니다.

시간이 흘러 둘째 아들은 성인이 되어 남자 나이 62세에 결혼식을 합니다. 그러나 6개월 후 아들마저 세상을 떠납니다.

화려하게 시작해 젊은 날 모든 것을 다 가졌던 남자는 이제 모든 것을 잃어버리고 모든 이에게 잊혀져가는 63세가 되었습니다.

그 남자 렘브란트가 그때 자신을 바라보며 그린 자화상입니다.

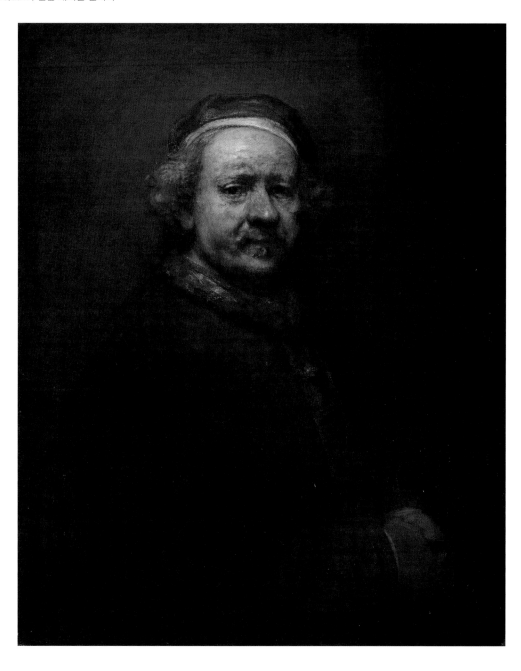

타인의 시선이
느껴지지 않는 시간

보시는 그림은 현재 네덜란드의 국보급 그림이며, 네덜란드 최고의 화가 렘브란트가 그린 작품 중에서도 최고로 꼽히는 〈야경〉입니다. 그런데 이 그림이 그려진 1642년경 렘브란트는 혹독한 비판을 받아야 했습니다. 그 이유는 '잘못되어도 한참 잘못된 그림'이라는 것입니다.

그림은 원래 이런 스타일로 그려져야 했습니다.

이 그림은 민병대원들이 자랑스러운 자신들의 활동을 후세에 남기기 위해 각자 돈을 모아 주문한 단체 초상화입니다. 당시 이런 종류의 그림 주문 가격은 무척 비쌌습니다. 그렇다 보니 돈을 낸 모두는 자신의 얼굴이 멋지게 나오길 기대했습니다. 그런데 렘브란트가 그들의 예상을 완전히 벗어난 그림으로 완성해 놓은 것입니다.

개인 초상화를 주문한 사람들에게 자기 스타일의 예술작품을 그려준 셈이죠. 몇 사람은 어두워 얼굴도 잘 보이지 않습니다. 당연히 항의 했겠죠. 렘브란트는 큰 대가를 치러야 했습니다. 그 후 그의 명성은 떨어졌고 고객은 줄기 시작했습니다.

이 그림을 그릴 당시 렘브란트의 심경은 복잡했습니다. 첫 아들과 두 딸을 잃은 후 사랑하는 아내 사스키아마저 병석에서 일어나지 못하고 있었기 때문입니다. 그림 가운데 흰 옷을 입은 소녀가 보이십니까? 주문자들의 동의도 없이 그려진 소녀는 아내 사스키아로 추정됩니다. 렘브란트에게는 앞으로의 손해나 주위의 시선 따위는 중요하지 않던 때였습니다. 사랑하는 사람들이 자신의 곁을 떠나고 있었으니까요.

하지만 아이러니하게도 그런 이유가 1642년 렘브란트 최고의 작품을 탄생시켰습니다.

아내 사스키아는 그림이 완성된 해에 세상을 떠났습니다.

↓ 원래 그려졌어야 할 단체 초상화 스타일

야경(프란스 반닝코크 대위의 중대) The Night Watch
1642년 | 379.5×453.5cm | 암스테르담 국립 미술관

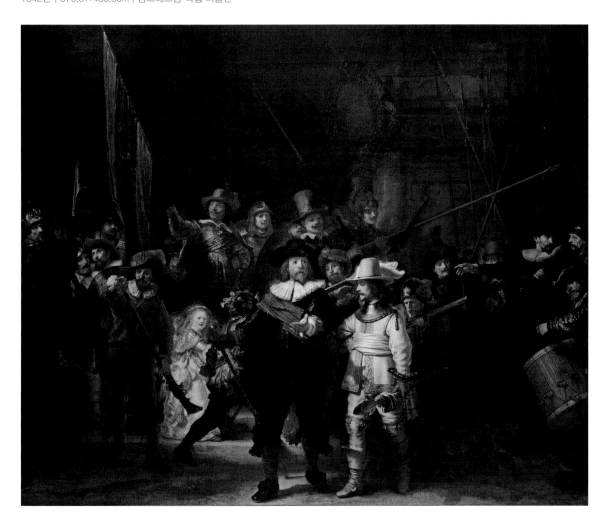

빛을 구분하는 눈
다루는 솜씨

그림을 보면 연극의 한 장면 같습니다. 색감이나 조명, 표정이나 동작이 꼭 그렇습니다.

하지만 실제 세상의 모습은 연극과는 다릅니다. 색이나 빛이 저렇게 강한 곳도 없고, 실제로는 저렇듯 과장된 동작이나 표정도 짓지 않습니다. 연극 무대가 그런 것은 극적 전달을 위해 모든 것을 강조했기 때문입니다. 이런 방식이 관객을 몰입 시킬 수 있다는 사실을 알고 있는 것이죠. 하지만 그림을 그린 렘브란트는 이미 400년 전에 이유를 알고 있었습니다.

당시 네덜란드는 오랫동안 지배를 받고 있던 가톨릭 국가 에스파냐에서 독립하면서 자유로운 상업도시로 변해가고 있었습니다. 그러다보니 경건함을 강조하던 가톨릭보다는 프로테스탄트가 힘을 얻게 되어 종교화 이외의 그림들이 그려지기 시작했고, 동인도회사의 무역선들이 세계를 누비며 경제는 활기를 띠게 됩니다. 당연히 부자들이 생기기 시작했고 그들은 저택을 장식해야 했습니다. 그림이 많이 필요해진 것이죠. 렘브란트의 전성시대가 열립니다.

내용은 성경 속 이야기를 바탕으로 한 것입니다. 포악한 괴력의 사나이 삼손이 한 여인을 보고는 결혼을 하겠다고 조릅니다. 여인의 아버지는 허락했으나, 신랑 삼손은 막상 결혼식이 끝난 후 신부를 놓아둔 채 돌아가 버립니다. 신부의 아버지는 하는 수 없이 다른 남자에게 딸을 다시 시집 보냅니다. 얼마 후 삼손이 돌아와 딸을 내 놓으라고 협박합니다. 신부의 아버지는 난감한 상황에 처하게 됩니다. 그림은 바로 그 순간을 포착한 것입니다.

그다음 이야기는 삼손의 복수로 이어집니다. 여인의 아버지는 두려웠지만 끝내 거절했고 화가난 삼손은 여우 삼백 마리를 잡아 꼬리에 불을 붙인 후 풀어놓아 그 지역의 모든 밭을 태워버리게 되고 화가 난 동네사람들은 여인과 아버지를 죽입니다.

렘브란트가 네덜란드 최고의 화가로 꼽히는 이유 중 하나는 빛을 다루는 솜씨가 탁월했기 때문입니다. 그는 모델에게 비춰지는 빛과 캔버스에서 반사되는 빛의 성질을 모두 터득하고 있었습니다. 그의 캔버스를 가까이서보면 반짝이는 빛이 보이는데 사람들은 지금도 그 방법에 관해 신기해합니다. 그러면서 렘브란트를 빛의 마술사라고 부릅니다.

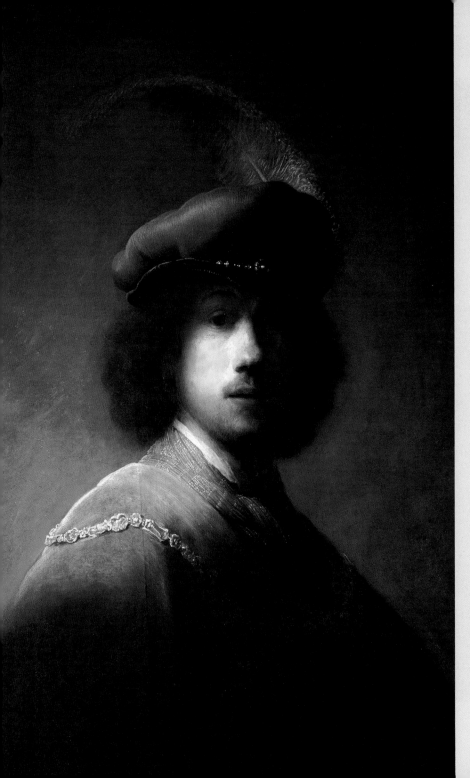

23살의
렘브란트

렘브란트 자화상
Self-Portrait, Aged 23

1629년
89.7×73.5cm
이사벨라 스튜어트 가드너 미술관

Rembrandt van Rijn
미술이 위로가 될 때가 있습니다.

·표지 안쪽 지도에서 미술관의 위치를 확인하세요

미국

클리블랜드 미술관
Cleveland Museum of Art
미국 오하이오

디트로이트 미술관
Detroit Institute of Arts
미국 미시건

시카고 미술관
Art Institute of Chicago
미국 시카고

내셔널 갤러리
National Gallery of Art
미국 워싱턴 D.C.

넬슨 아킨스 미술관
Nelson-Atkins Museum of Art
미국 미주리

크로커 미술관
Crocker Art Museum
미국 캘리포니아

폴 게티 미술관
J. Paul Getty Museum
미국 로스앤젤레스

메트로폴리탄 미술관
Metropolitan Museum of Art
미국 뉴욕

휴스턴 미술관
Museum of Fine Arts
미국 휴스턴

보스턴 미술관
Museum of Fine Arts
미국 보스턴

노턴 사이먼 미술관
Norton Simon Museum
미국 캘리포니아

예일대학교 미술관
Yale University Art Gallery
미국 뉴헤이븐

오벌린대학 앨런 미술관
Allen Art Museum
at Oberlin College
미국 오하이오

유럽

버밍엄 박물관 & 미술관
Birmingham Museums
& Art Gallery
영국 버밍엄

노이에 피나코텍(신미술관)
Neue Pinakothek
독일 뮌헨

피츠윌리엄 박물관
Fitzwilliam Museum
영국 케임브리지 카운티 타운

에르미타주 미술관
Hermitage Museum
러시아 상트 페테르부르크

마우리트하위스 왕립 미술관
Mauritshuis Royal
Picture Gallery
네덜란드 헤이그

스코틀랜드 국립 미술관
National Galleries of Scotland
스코틀랜드 에든버러

내셔널 갤러리
National Gallery of Art
영국 런던

프라도 미술관
Prado Museum
스페인 마드리드

레이크스 미술관
Rijksmuseum
네덜란드 암스테르담

슈테델 미술관
Städel Museum
독일 프랑크푸르트

애슈몰린 박물관
Ashmolean Museum
영국 옥스퍼드

구겐하임 빌바오 미술관
Bilbao Fine Arts Museum
스페인 구겐하임

암스테르담 역사 박물관
Amsterdams
Historisch Museum
네덜란드 암스테르담

캐나다

오타와 국립 미술관
National Gallery of Canada
캐나다 오타와

온타리오 아트 갤러리
Art Gallery of Ontario
캐나다 토론토

호주

뉴사우스웨일스 주립 미술관
Art Gallery of
New South Wales
호주 시드니

Johannes Vermeer

베르메르의 작품 해설을 만나고 싶으시다면 QR코드를 촬영해주세요.

요하네스 베르메르

출생 1632 ~ 사망 1675
본명 Johannes Vermeer / Jan Vermeer
국적 네덜란드

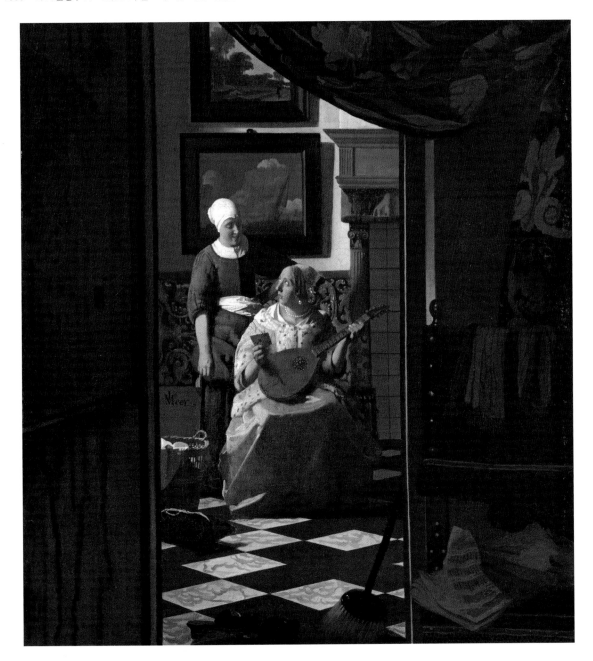

우리에게는 본능이라는 것이 있습니다. 스스로는 언제나 타당한 이유를 갖고 행동하고 결정한다고 확신하지만, 알고 보면 본능이 앞서는 경우가 더 많이 있습니다. 그래서 때로는 이유 없이 사람을 미워하기도 하고, 반대로 이유도 모르는 사랑에 빠지기도 하는데 이유가 없다보니 한번 마음이 기울면 스스로도 바로잡기 어렵습니다. 그래서 비합리적인 본능을 이기기 위해 이성적 노력도 하지만, 완전히 벗어나기란 쉽지 않습니다. 하지만 본능이란 느낌이고, 느낌보다 더 소중한 것이 우리에겐 또 없을지도 모릅니다.

그림의 소녀와 눈을 마주쳐 보세요. 소녀가 당신에게 말을 하기 위해 고개를 돌려 저런 표정을 짓고 있다고 상상해 보세요. 당신은 소녀의 말을 친절하게 들어주고 싶으십니까? 아니면 차갑게 외면하고 싶으십니까? 당신의 본능은 어떻게 말합니까?

남성이라면 그냥 상상하시면 되고, 여성이라면 남성 입장에서 상상해 보세요.

언젠가부터 사람들은 그림 속 소녀에게 관심을 갖기 시작했습니다. 저 소녀는 누굴까? 어디에 살던 소녀 일까? 그림은 주목 받기 시작했습니다. 하지만 쉽게 알 수 없었습니다. 그림이 그려진 시기는 바로크 시대, 즉 몇 백년 전 이었고 그린 사람은 당시 유명 화가가 아니었기 때문입니다. 기록은 거의 없었습니다. 알 수가 없으니 더 답답해졌고 관심은 더 커져갔습니다.

사람들은 처음에 이 그림을 〈터키식 터번을 한 소녀〉라고 불렀습니다. 내용으로 보면 맞긴 하지만 왠지 그렇게 부르기 싫어졌습니다. 그래서 이름을 바꾸었습니다. 〈진주 귀걸이를 한 소녀〉. 그렇게 이 그림은 사랑 받기 시작했습니다.

조사한 바에 따르면 그림을 그린 화가 베르메르는 네덜란드 델프트라는 곳에 살았고 여관을 했다는 기록이 있습니다. 그림 주문서 같은 것도 발견되었습니다. 하지만 작은 정보들뿐입니다. 베르메르 전문가들이 생겼고 소녀에 관한 의문을 풀기 시작했습니다.

아내 일까? 딸 일까? 도대체 누구일까?

그들의 최종 결론은 이렇습니다.

'가상 속의 소녀.'

베르메르가 자신의 이상형을 그렸다는 것이죠. 조금 김이 빠지나요? 베르메르는 어느새 신비의 화가가 되어버렸습니다. 그리고 언제부터인가 그는 '렘브란트와 함께 네덜란드를 대표하는 화가'로 설명됩니다.

진주 귀걸이를 한 소녀 Girl with a Pearl Earring
1665년 | 44.5×39cm | 마우리츠하이스 왕립 미술관

파란색,
노란색

화가들이 미술사에 남겨지게 되는 이유는 여러 가지가 있습니다.

첫째로는, 뛰어난 작품으로 명성이 자자했던 경우입니다. 미켈란젤로가 그렇습니다. 둘째로는, 새로운 시도를 한 경우입니다. 원근법의 마사초가 그렇습니다. 셋째로는, 화가 자체가 특별한 경우입니다. 레오나르도 다빈치가 그렇습니다. 넷째로는, 화가의 작품과 삶이 드라마틱한 경우입니다. 모딜리아니가 그렇습니다. 다섯째로는, 역사적으로 빼 놓을 수 없기 때문입니다. 다비드가 그렇습니다. 여섯째로는, 스스로 유명세를 만든 경우입니다. 앤디 워홀이 그렇습니다. 일곱째로는, 사조를 만들었기 때문입니다. 모네가 그렇습니다. 여덟째로는, 큰 파장을 일으켰기 때문입니다. 피카소가 그렇습니다. 아홉째로는, 화려한 경력을 지녔기 때문입니다. 루벤스가 그렇습니다.

물론 여러 조건을 동시에 갖고 있는 화가도 많이 있습니다. 그런데 아쉽게도 화가 베르메르는 해당사항이 한 가지도 없습니다.

명성이 자자하지도 않았고, 새로운 시도도 없었고, 특별한 사람도 아니었고, 경력, 드라마틱, 역사적, 유명세, 사조, 어느 하나 베르메르와 가까운 단어는 없습니다. 이런 기준으로 순서를 매긴다면 베르메르는 유명해지기 어렵습니다.

하지만 사람들의 기억을 모두 지운 다음, 그림만 놓고 고르는 대회가 있다면 베르메르의 그림은 보통 작품이 아닙니다. 예선은 물론 결선까지 쉽게 갔을 겁니다.

베르메르 작품의 알 수 없는 매력은 설명하기 어렵습니다. 하지만 그 매력으로 200년 가까이 잊혀졌던 베르메르는 미술사에 들어왔습니다.

오른편 그림은 베르메르의 대표작 〈우유를 따르는 여인〉입니다. 화가 베르메르를 모르는 사람들도 이 작품을 보면 눈을 가늘게 뜨며 '노란색', '파란색' 이렇게 속삭이며 빠져듭니다.

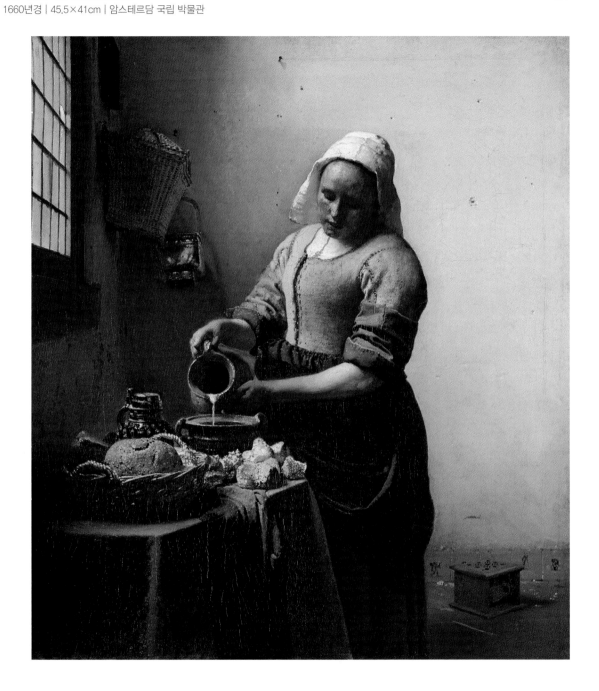

신비의 화가

베르메르가 활동하던 17세기는 네덜란드의 황금기였습니다. 에스파냐에서 독립하면서 자유를 얻었고 그 활기는 상업과 무역의 발달로 이어졌습니다. 무역선들은 전 세계를 돌며 진기한 물건들을 선보였고, 아이작 뉴턴은 획기적인 망원경을 만들어 우주에 관한 비밀을 밝히기 시작합니다. 천문학이 발달하다보니 항해술도 발전하여 미지에 대한 그리고 미래에 대한 꿈이 생기기 시작합니다. 그때쯤 네덜란드에 미술시장이 생깁니다.

베르메르의 작품은 그때 유행했던 장식용 그림입니다. 부유층들은 그림을 구입해 자신의 저택을 꾸몄고, 화가들은 그들의 취향에 맞는 그림을 그려야 했습니다. 베르메르 그림의 제목들을 볼까요? 〈연애편지〉, 〈음악 수업〉, 〈군인과 미소 짓는 처녀〉, 〈레이스 뜨는 여인〉 등 입니다. 소재는 이렇게 그들이 공감할 수 있는 친근한 일상을 다루고 있습니다.

오른편 그림은 〈지리학자〉라는 그림인데 아이들 방에 걸어두면 좋을 것 같습니다. 한 남자가 오른손에는 컴퍼스를 들고 허리를 굽힌 채 창밖을 보고 있습니다. 남자는 지도를 보며 거리를 측정하던 중 좋은 아이디어가 생각난 모양입니다. 벽에도 지도가 걸려 있습니다. 지리학자라는 것이죠. 당시 이런 직업은 선망의 대상이었을 것입니다. 큰 세상을 보는 사람이었으니까요.

베르메르 그림의 특징 한 가지는 비율이 너무나 정확하다는 것입니다. 베르메르를 연구하는 사람들은 그림과 유사하게 만들어 놓은 공간에서 모델과 소품을 놓고 사진을 찍어 보았습니다. 그런데 놀랍게도 그림과 거의 일치하는 것입니다. 이 당시 사진은 발명되기 전이었고 학자들은 베르메르가 그림을 그릴 때 카메라의 원조 격인 카메라 옵스큐라를 사용한 것이 분명하다고 추측하고 있습니다. 하지만 정확한 기록은 없습니다.

그래서 여전히 베르메르는 신비의 화가입니다.

1669년 | 51.6×45.4cm | 슈테델 미술관

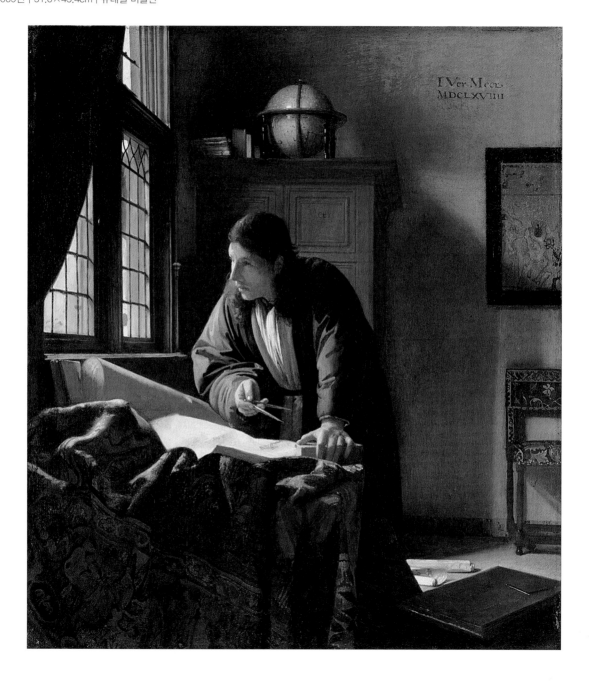

30대 초반의
베르메르(추정)

**회화의 기술, 알레고리
(자화상으로 추정)**
The Art of Painting

1666~1668년
120×100cm
빈 미술사 박물관

작품 소장처

Johannes Vermeer의 매력은
다 보이지 않음입니다.

· 표지 안쪽 지도에서 미술관의 위치를 확인하세요

미국

내셔널 갤러리
National Gallery of Art
미국 워싱턴 D.C.

프릭 컬렉션
Frick Collection
미국 뉴욕

메트로폴리탄 미술관
Metropolitan Museum of Art
미국 뉴욕

유럽

루브르 박물관
Louvre Museum
프랑스 파리

마우리츠하이스 왕립 미술관
Mauritshuis Royal Picture
Gallery
네덜란드 헤이그

스코틀랜드 국립 미술관
National Galleries of Scotland
스코틀랜드 에든버러

내셔널 갤러리
National Gallery
영국 런던

레이크스 미술관
Rijksmuseum
네덜란드 암스테르담

슈테델 미술관
Städel Museum
독일 프랑크푸르트

영국 왕실 컬렉션
The Royal Collection
영국 런던

코톨드 미술 연구소
Courtauld Institute of Art
영국 런던

드레스덴 국립 미술관
Staatliche
Kunstsammlungen Dresden
독일 드레스덴

Francisco Goya

[] 고야의 작품 해설을 만나고 싶으시다면 QR코드를 촬영해주세요.

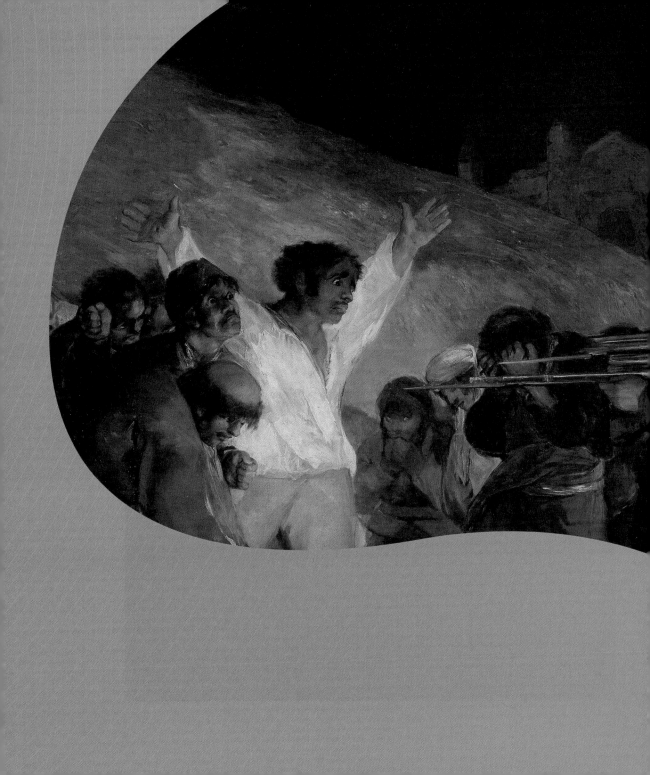

프란시스코 고야

출생 1746 ~ 사망 1828
본명 Francisco José de Goya y Lucientes
국적 에스파냐

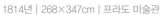

참극을 본
고야

서로 얼굴을 마주보고 대화 하면서도 하면 할수록 점점 더 답답해질 때가 있습니다.

대화란 소통을 하기 위한 것인데, 소통은커녕 그 대화가 오히려 서로의 사이를 갈라놓는 것이죠. 이유는 간단합니다. 서로 입장이 다르기 때문입니다. 그래서 정말 소통을 원한다면 자신의 입장을 주장할 것이 아니라 상대방의 입장을 들어보고 이해해야 하는데 그것이 쉽지 않습니다. 이해력이 없어서 그런 것이 아닙니다. 자신의 입장을 양보하기 싫어서겠죠. 양보하기 싫으면 무조건 상대방이 잘못이라고 주장하면 됩니다. 그런데 그러다보면 결국 전쟁이 납니다. 이렇게 시작된 전쟁에는 특징이 있습니다. 잔인해지고 끝이 잘 나지 않는다는 것입니다. 승부를 가리려고 시작된 전쟁이 아니라 미움에서 시작된 전쟁이기 때문입니다.

화가 고야는 그런 전쟁을 경험했습니다.

1807년 프랑스의 나폴레옹 군대가 스페인에 쳐들어왔습니다. 표면적인 이유는 부패한 왕정에서 스페인 시민들을 해방시켜 주기 위한 것이었습니다. 그래서 나폴레옹은 스페인의 국왕을 몰아내고 자신의 형인 조제프 나폴레옹을 스페인의 왕으로 임명하였습니다. 그리고 조제프 나폴레옹은 스페인을 개혁하기 시작합니다. 하지만 스페인 시민들은 수긍할 수 없었습니다. 왜 프랑스인이 남의 나라에 들어와서 통치를 하냐는 것입니다. 그들은 봉기를 일으킵니다. 그리고 프랑스군을 공격하기 시작했습니다.

프랑스 측에서도 화가 났습니다. 부패한 왕으로부터 구해주었더니 이제 와서 적반하장 격으로 자신들을 공격한다는 것입니다. 프랑스군은 시민군을 진압하기 시작했고, 그 과정에서 시민들을 학살하게 됩니다. 가족들의 죽음을 본 시민들도 가만히 있지 않았습니다. 프랑스군을 죽이기 시작합니다. 하지만 끝이 나지 않습니다. 분노는 분노를 낳고 보복은 또 다른 보복으로 돌아옵니다. 사람들은 모두 이성을 잃게 됩니다. 그러다보니 그냥 죽이는 것이 아니라 점점 더 잔인하게 죽입니다. 그리고 죽인 사람을 또 죽입니다.

화가 고야는 당시 스페인의 궁정화가였습니다. 하는 일은 왕족과 귀족들의 초상화를 그려주는 일이었죠. 그래서 이 전쟁 과정을 누구보다도 가까이서 볼 수 있었습니다. 하지만 화가 고야가 본 것은 전쟁이 아니었습니다. 그는 이성을 잃고 분노에 가득 찬 사람들이 벌이는 참극을 본 것입니다. 그것을 그린 것이 〈전쟁의 참화〉 연작입니다.

이후에 고야는 자신이 본 인간의 공포로부터 죽는 날까지 시달립니다.

Carretadas al cementerio.

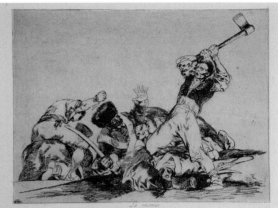

Lo mismo.

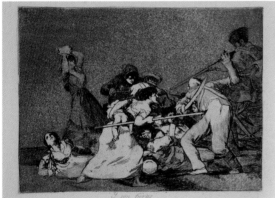

Y son fieras.

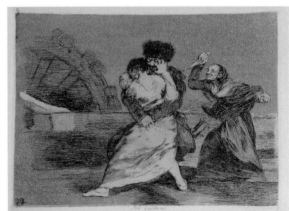

No quieren.

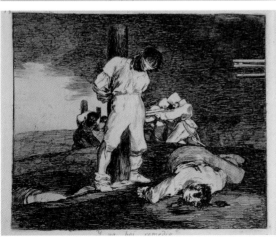

Y no hai remedio.

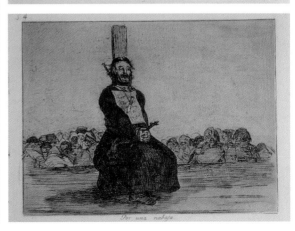

Por una navaja.

상처

모든 사물은 외부 충격에 견디는 힘을 가지고 있습니다. 그래서 어느 정도 충격이 가해져도 쉽게 형태가 변하지 않습니다. 하지만 어느 선을 넘어서게 되면 찌그러지거나 깨지면서 처음의 모습을 잃고 변형되기 시작합니다. 그런데 한번 변형되면 다시는 원래의 모습으로 돌아가지 않습니다. 그리고 그 자리에는 상처라는 흔적이 남겨집니다.

지구에 사는 우리의 마음도 비슷하지 않을까요? 궁정화가로서 스페인 왕실의 부패와 권력 다툼을 눈앞에서 바라보면서, 또 종교의 모순과 성직자의 갖은 횡포를 목격 하면서 그리고 프랑스의 침공과 스페인의 내전 속에서 인간의 잔인함을 직접 체험하면서 받았던 고야의 정신적 충격은 꽤 컸던 것으로 보입니다. 고야의 그림이 서서히 달라지기 시작합니다. 마음이 변해간다는 뜻입니다.

오른편 그림 〈파라솔〉은 고야가 31세 경에 그린 것입니다. 매우 밝고 발랄합니다. 이 그림은 궁정에서 주문받은 것으로 고야가 서서히 인정받기 시작할 무렵의 그림입니다. 이후 고야는 궁정화가가 됩니다.

다음 페이지의 그림 〈산이시드로 순례 여행〉은 고야가 75세 쯤 그린 것입니다. 너무 어둡고 공포스럽습니다. 실제 순례 여행자의 모습이 아닙니다.

이렇듯 처음에는 밝던 고야의 그림은 시간이 지날수록 어두워지며 다시는 밝은 그림으로 돌아가지 않습니다. 그리고 말년에는 보기 힘들 정도로 공포스러운 그림을 그려 놓은 집에서 외부와의 접촉을 끊은 채 지냅니다.

사람들은 그 집을 귀머거리의 집이라고 불렀고 그때의 그림이 고야의 블랙 페인팅입니다.

블랙 페인팅의 대표작으로는 〈아들을 먹어치우는 사투르누스〉가 있습니다.

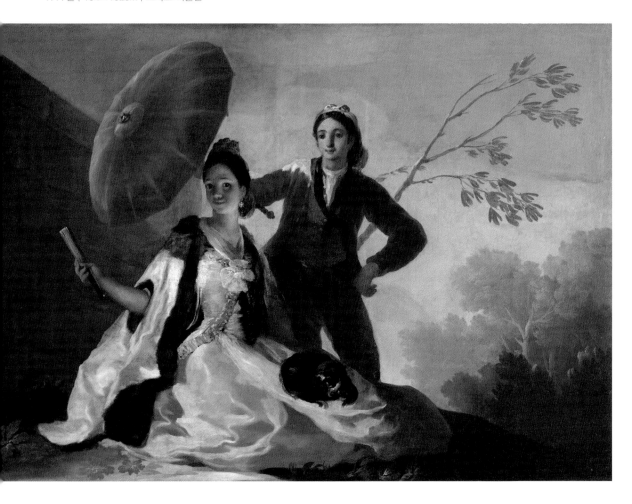

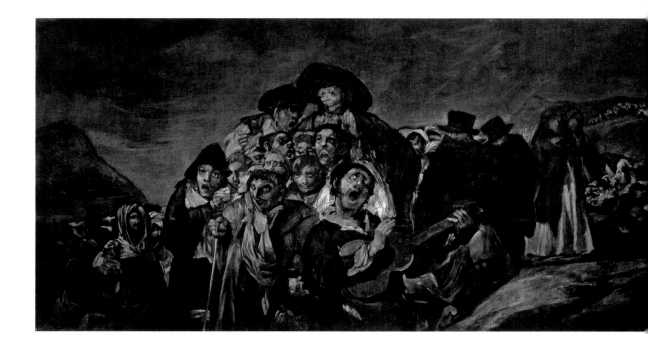

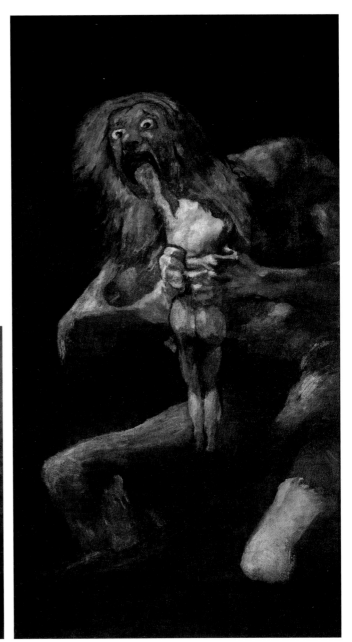

오해

간혹 오해를 받을 때가 있습니다. 사실은 그런 것이 아닌데 상대방이 자기 식대로 결론지어 버리는 것입니다. 이럴 때 억울하기도 하지만 귀찮아서 그냥 넘어갈 때도 있고, 때론 용기를 내어 오해를 풀어보려고도 하지만 쉽게 풀리지 않는 경우가 많습니다. 이유가 있습니다. 사람들은 보통 자신의 기존 생각이나 과거 경험을 통해서 판단하고 결론짓는 습관을 갖고 있기 때문입니다. 그래서 같은 것을 보고서도 다른 해석을 하는 것이죠. 또한, 한번 든 생각을 쉽게 바꾸지 않으려는 경향도 있습니다.

지금 보시는 그림은 서로 다른 극단적 관점으로 해석되는 그림입니다. 그렇다면 누가 오해를 하고 있는 것일까요? 그림 맨 왼쪽 뒤편에 어두운 그림자 속에서 그림을 그리다 말고 여러분을 바라보고 있는 사람이 고야입니다. 진실은 고야만 알겠죠.

이 그림은 카를로스 4세 가족의 초상입니다. 고야가 매우 공들인 그림으로 한 사람 한 사람 습작을 그려가며 연습했고, 완성까지 일 년 이상 걸린 작품입니다. 그래서 고야의 대표작으로 꼽히며 그 중에서도 높은 가치로 평가되는 그림입니다.

먼저 왕 카를로스 4세, 왕임에도 불구하고 그림 가운데 있지 못하고 오른편으로 치우쳐있습니다. 배는 조금 나와 있고 그 위에 큰 훈장을 달고 있는데 표정은 근엄하지 않으며 시선은 정면을 바라보지 않습니다. 한 편에선 이렇게 평가합니다. '왕이 정치에는 관심이 없고 거만하며 아무 생각이 없다는 것을 조롱한 것'이다. 다른 편에서는,

'계몽주의 사상을 받아들인 왕이었기에 형식적인 권위를 표현하지 않았으며 왕의 온화함을 있는 그대로 표현하려는 고야의 충성심에서 그려진 그림이다.'라고 평합니다. 화면 가운데 위치한 왕비 마리아 루이사는 화려한 금빛 옷을 입고 있으나 예쁘게 그려지지 않았으며 굵은 팔뚝이 특히 드러납니다. 이 부분은 이렇게 평가됩니다. '남편을 무시하고 나라를 흔드는 욕심 많은 여자로 표현한 것'이다. 당연히 반대편에서는, '여성이 존중된 것이고 가식 없이 그려진 그림'이라고 평가합니다. 공주 마리아 이사벨라는 시선이 정면을 바라보지 않고 있으며 눈이 크게 그려져 있습니다. 한편에서는 말합니다. '엄마 때문에 겁에 질린 딸을 표현한 것'이다. 반대편에서는 다르게 말합니다. '아이의 수줍음을 그린 것'이다. 나머지 인물들도 크게 다르지 않습니다.

다행히 이 그림을 본 왕과 왕비는 당시 매우 만족해했다고 합니다. 그런데 재미있는 것은 결론이 달라도 너무 다르다는 겁니다.

1800년 | 280×336cm | 프라도 미술관

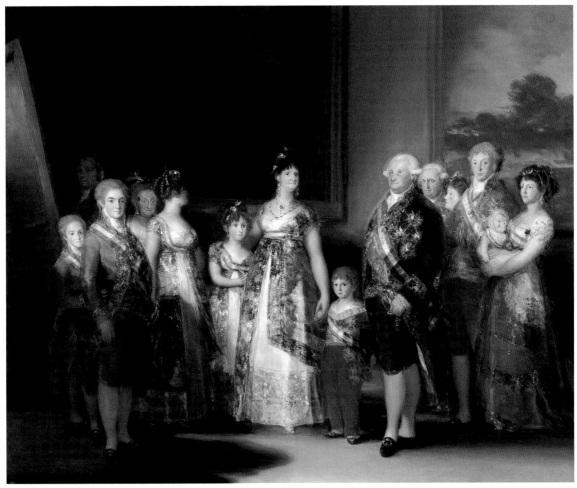

1 궁정화가 고야
2 왕자 페르디난도 7세
3 공주 마리아 이사벨라
4 왕비 마리아 루이사
5 왕 카를로스 4세

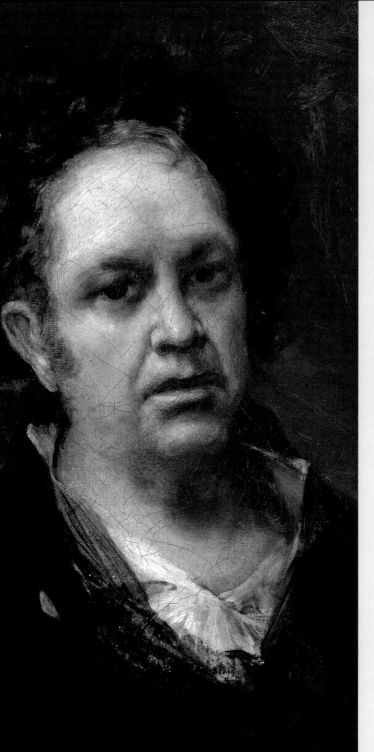

69살의
고야

화가의 자화상
Francisco Goya Self-Portrait

1815년
45.8cm×35.6cm
프라도 미술관

Francisco Goya의 마음결은
상처 받고 말았습니다.

· 표지 안쪽 지도에서 미술관의 위치를 확인하세요

미국

시카고 미술관
Art Institute of Chicago
미국 시카고

디트로이트 미술관
Detroit Institute of Arts
미국 미시건

폴 게티 미술관
J. Paul Getty Museum
미국 로스앤젤레스

메트로폴리탄 미술관
Metropolitan Museum of Art
미국 뉴욕

휴스턴 미술관
Museum of Fine Arts
미국 휴스턴

보스턴 미술관
Museum of Fine Arts
미국 보스턴

커리어 갤러리
Currier Gallery of Art
미국 뉴햄프셔

캠퍼 미술관
Mildred Lane Kemper
Art Museum
미국 세인트루이스

내셔널 갤러리
National Gallery of Art
미국 워싱턴 D.C.

노턴 사이먼 미술관
Norton Simon Museum
미국 캘리포니아

브룩클린 미술관
Brooklyn Museum
미국 뉴욕

캔터 아트센터
Cantor Center for Visual Arts
at Stanford University
미국 캘리포니아

카네기 미술관
Carnegie Museum of Art
미국 피츠버그

커리어 갤러리
Currier Gallery of Art
미국 뉴햄프셔

볼 주립 미술관
Ball State Museum of Art
미국 인디애나

유럽

피츠윌리엄 박물관
Fitzwilliam Museum
영국 캠브리지

에르미타주 미술관
Hermitage Museum
러시아 상트 페테르부르크

클레 재단
Kress Foundation Collection
스위스 베른

루브르 박물관
Louvre Museum
프랑스 파리

헌터리언 박물관 & 미술관
Hunterian Museum &
Art Gallery
영국 스코드랜드

맨체스터 아트 갤러리
Manchester City Art Gallery
영국 맨체스터

국립 스코틀랜드 미술관
National Galleries of Scotland
영국 에든버러

내셔널 갤러리
National Gallery
영국 런던

노이에 피나코텍(신미술관)
Neue Pinakothek
독일 뮌헨

프라도 미술관
Prado Museum
스페인 마드리드

영국 왕립 미술원
Royal Academy of Arts
Collection
영국 런던

애슈몰린 박물관
Ashmolean Museum
영국 옥스퍼드

구겐하임 빌바오 미술관
Bilbao Fine Arts Museum
스페인 구겐하임

보우스 박물관
Bowes Museum
영국 잉글랜드 더럼 카운티

코톨드 미술 연구소
Courtauld Institute of Art
영국 런던

캐나다

그레이터 빅토리아 미술관
Art Gallery of Greater Victoria
캐나다 브리티시 컬럼비아

호주

사우스 오스트레일리아 미술관
Art Gallery of South Australia
호주 애들레이드

뉴질랜드

크라이스트처치 미술관
Christchurch Art Gallery
뉴질랜드 크라이스트처치

Jean-Honoré Fragonard

프라고나르의 작품 해설을 만나고 싶으시다면 QR코드를 촬영해주세요.

장 오노레 프라고나르

출생 1732 ~ 사망 1806
본명 Jean-Honoré Faragonard
국적 프랑스

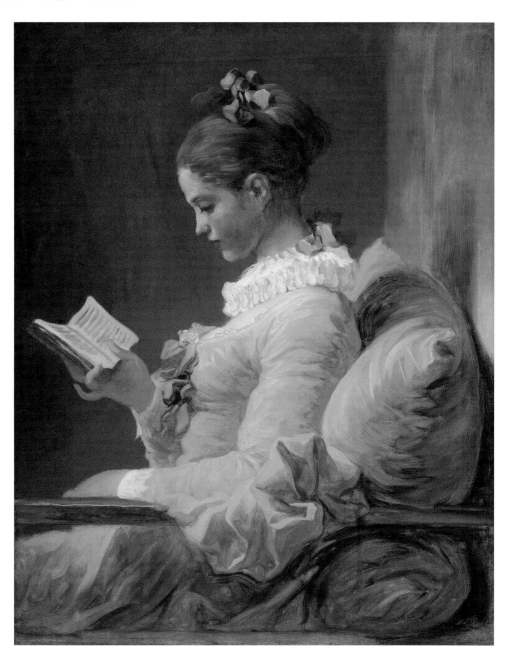

사랑
그림

남녀의 사랑만큼 달콤한 것은 세상에 또 없습니다. 그 달콤의 정도가 보통이 아닙니다. 한 번 사랑에 빠지면 그날부터 온 세상이 달라 보이며 어제까지 중요했던 모든 것들이 하찮아 보이기까지 합니다. 그리고 때론 그것을 지키기 위해 목숨까지 걸게 만드는 것이 사랑입니다.

그런데 그 좋은 사랑이라는 것이 내 의지대로 되는 것이 아닙니다. 하고 싶다고 할 수 있고, 그만두고 싶다고 그만둬지는 것이 아닌 거죠. 자신도 모르는 순간 찾아와 허락도 없이 온 마음을 빼앗아 가며 더 없는 기쁨과 에너지를 주다가도 어떨 때는 견디기 불가능할 만큼의 아픔을 주며 온몸의 힘을 한 방울 남기지 않고 빼앗아 가는 것이 사랑입니다.

그래서 고대 그리스인들은 이런 오묘한 사랑에 빠지는 이유를 바로 사랑의 신 큐피드의 화살에 맞았기 때문이라고 상상했습니다. 그리고 이루어질 수 없는 안타까운 사랑을 볼 때면 장난꾸러기 큐피드가 심술을 부렸기 때문이라고 믿었습니다.

그림 가운데쯤 서 있는 조각상을 보세요. 미의 여신 비너스가 아들 큐피드의 화살 통을 빼앗았습니다. 큐피드는 다시 달라고 떼를 쓰고 있습니다. 아마 큐피드가 쏘면 안 되는 남녀에게 사랑의 화살을 쏘았나 봅니다.

장소는 숲이 우거진 장미 나무 정원입니다. 사랑과 정열의 상징 장밋빛 옷을 입은 사내가 담을 넘고 있습니다. 사다리까지 놓은 것을 보면 담장이 꽤 높았던 모양인데 왜 정문으로 들어오지 않았던 걸까요? 여인을 보세요. 화려한 드레스에 예쁜 구두를 신고 머리에는 꽃 장식까지 했습니다. 오른손에 편지를 들고 있는 것을 보아서는 편지를 미리 읽고 기다리고 있었던 것으로 보입니다. 그런데 여인은 남자에게 조심하라고 손짓하고 있습니다. 남자도 벽을 올라오다 멈추고 같은 곳을 바라봅니다. 누구에게 들키면 안 되는 만남인가 봅니다. 남녀의 볼은 붉게 상기되어 있습니다.

프라고나르가 그린 이 그림은 꽤 큽니다. 18세기 로코코 시대의 프랑스 귀부인들은 이런 남녀 간의 사랑 이야기를 그린 그림으로 벽을 장식해 놓고 바라보며 유쾌하게 즐겼습니다. 특히 살롱문화가 시작될 때여서 집에 손님이 오는 경우가 잦았습니다. 그럴 때마다 이런 그림들은 좋은 이야기 소재가 되었을 겁니다. 지금처럼 TV도 없었고, 드라마도 없었을 때였으니까요.

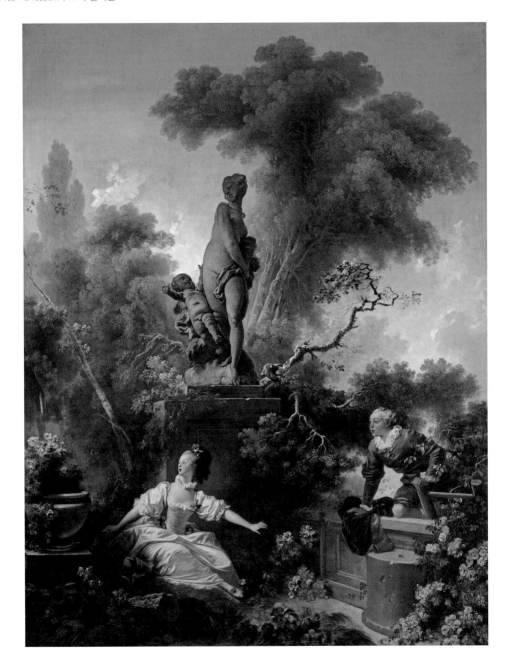

우정
그림

남녀 간의 사랑이 참 좋긴 한데 한 가지 안 좋은 점도 있습니다. 오래가지 않는다는 것입니다. 그런데 오래가도 문제입니다. 사랑이란 온 몸으로 하는 것이기에 사랑 상태가 계속되다 보면 먼저 몸이 힘들어집니다. 몸이 계속 긴장상태에 있다 보니 자신도 모르는 사이에 예민해지고 짜증이 납니다. 두 번째로, 사랑하는 순간만큼은 그 사람밖에 안 보이기 때문에 주변 사람들의 눈 밖에 나기 쉽습니다. 남들은 안중에 없는거죠. 그런데 그러다 보면 일상생활이 어려워질 수 있습니다. 그래서 정열적으로 불타던 사랑도 시간이 지나면 서서히 식게 됩니다. 어쩌면 그것이 자연스럽습니다.

그런데 사랑이 식다보면 왠지 허전해집니다. 뭐든 좋다가 그보다 나빠지면 크던 작던 아쉬워지는 법인데 사랑 역시 다르지 않습니다. 그런데 그때 배려 없이 불만을 털어 놓기 시작하면 자칫 싸움으로 번지기 쉽습니다. 왜냐하면 상대방도 같은 입장이기 때문입니다.

그래서 싸움이 되고 미움이 되기 전에 사랑은 변해야 합니다. 가장 좋은 것이 우정입니다. 사랑에는 빠진다는 표현을 쓰지만, 우정에는 깊어진다는 표현을 씁니다. 그래서 우정은 평생 지속될 수 있습니다.

그림은 두 남녀의 사랑이 서서히 우정으로 변해가는 과정을 그리고 있습니다. 사랑이 가장 아름답게 마무리 되어가는 것입니다. 먼저 장소가 달라졌습니다. 높은 담장들이 없어졌습니다. 이제 남자는 눈을 피해 사다리에 올라갈 필요도 없어졌으며 여자는 다른 사람의 눈을 조심할 필요도 없어졌습니다. 옷의 빛깔도 달라졌습니다. 남자의 정열적인 붉은색이 여자에게 옮겨졌는지 여자의 드레스는 옅은 핑크가 되었습니다. 남자와 여자는 서로 껴안고 있습니다. 하지만 뜨거운 사랑의 정열보다는 포근함이 더 느껴집니다. 둘은 지금 연애편지를 같이 읽고 있습니다. 그런데 여자의 오른편을 보면 편지들이 잔뜩 쌓여있습니다. 그러니까 두 사람은 지금까지 서로 주고받던 오래된 연애편지를 다시 읽으며 지나온 사랑의 순간들을 회상하고 있는 것입니다.

두 사람 아래에 강아지가 보이십니까? 그것은 영원히 변치 않는 충실함을 의미합니다. 또 날씨에 어울리지 않는 우산 하나가 보이십니까? 우산은 그들의 우정이 영원히 지켜진다는 것을 의미합니다. 또 조각상의 비너스는 오른손으로 하트를 들고 있습니다. 하트는 심장을 의미하고 심장을 들고 있는 것은 우정의 영원함을 의미합니다.

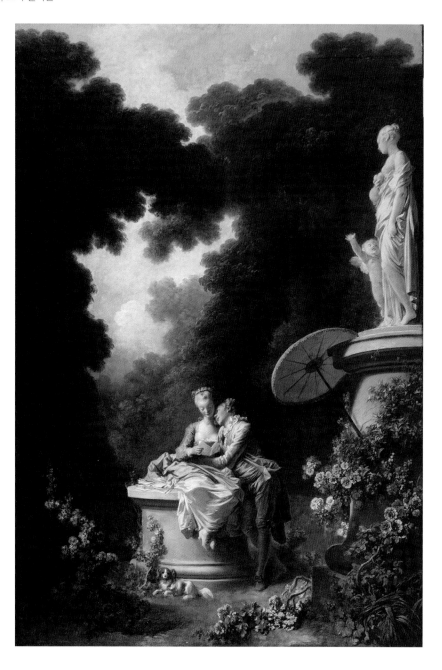

보통은 시대 환경이 문화를 만들어 내고 그 문화는 미술에 반영됩니다. 그래서 어떤 시대든지 당시 환경을 자세히 들여다보면 미술을 이해하는데 도움이 됩니다. 베르사유 궁전 아시죠? 프랑스 파리에 있으며 가장 아름다운 정원으로, 화려한 장식으로 잘 알려진 곳입니다. 그곳을 완성시킨 사람은 루이 14세입니다. 태양왕이라고도 불릴 만큼 절대왕권을 누린 사람이죠. 절대왕권이라 함은 왕이 거의 신과 같다는 의미입니다. 지금으로서는 상상하기도 어렵죠.

그런데 역사에서 보면 그런 절대왕들은 대규모 건축물 만들기를 좋아했습니다. 이미 권력이 막강하니 왕권을 강화하는데 눈치를 볼일도 없을 테고, 그런 걱정이 없다 보니 미래에 기록될 자신의 업적을 위한 상징물들을 남기려는 욕심이 자연스레 생겼던 것 같습니다. 그런데 그런 공사들은 대부분 후유증을 남깁니다. 당연하겠죠. 처음부터 무리하게 진행한 것이니까요. 그런데 재미있는 사실은 그런 시기에 위대한 미술들이 탄생되었다는 것입니다. 루이 14세가 지배하던 시기는 화려함의 극치였습니다. 미술에서는 그 시대를 바로크라고 부릅니다. 당연히 베르사유는 대표적 바로크식 궁전이 되는 것이죠.

그런데 루이 14세가 죽고 루이 15세가 왕이 되자 환경이 크게 바뀝니다. 루이 15세는 왕권이나 정치에 크게 관심이 없었고 스스로 즐기는 것을 좋아하는 왕이었습니다. 그래서 특히 애인이 많았죠. 퐁파두르 부인 같은 여인입니다. 왕이 그러니 귀족들은 왕의 눈치를 살필 필요가 없어졌습니다. 그들도 이제 자신을 가꾸며 그동안 참았던 것을 다 즐기고 싶어졌습니다. 그 시기를 미술에서는 로코코라고 부릅니다. 이 달콤한 로코코의 분위기는 루이 16세가 단두대에 서게 되는 프랑스혁명 이전까지 계속됩니다. 어쩌면 귀족들과 왕실의 로코코가 혁명의 계기가 되었는지도 모릅니다.

그림을 보세요. 당시 궁전에서도 유행하던 놀이입니다. 우리의 까막잡기와 비슷합니다. 술래가 눈을 가리고 상대방을 찾는 놀이죠. 하다보면 소리도 지르고 손뼉도 치고 넘어지게 되는데 그럴때면 웃음 꽃이 핍니다. 특히 규칙이 간단해 배울 필요도 없고, 신분에 관계없이 남녀가 함께 즐길 수 있는데 하다보면 신체접촉이 많이 일어납니다. 로코코에 딱 어울리는 놀이인거죠.

로코코의 화가들은 주로 이런 장식용 그림을 주문받아 그렸습니다. 그래서 누가 그렸든 분위기가 비슷합니다. 화가가 자신의 개성을 드러낼 필요가 없었으니까요. 프라고나르가 유명한 것은 이런 그림들을 누구보다도 잘 그렸기 때문입니다. 그래서 귀부인들에게 인기가 많았다고 합니다.

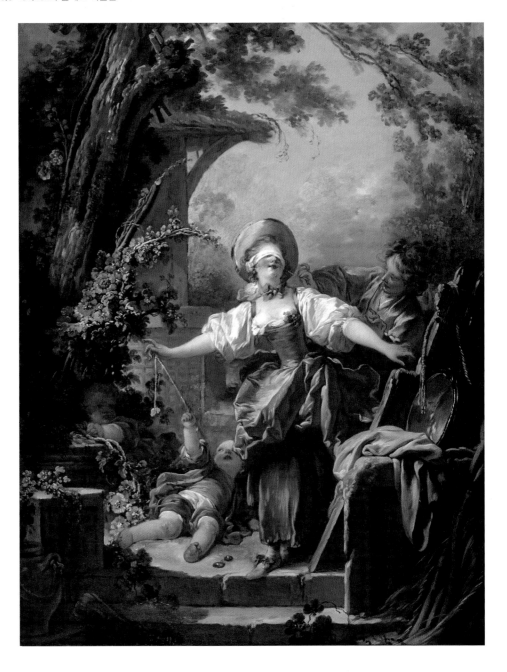

37살의 장오노레 프라고나르

영감(자화상 추정)
Inspiration

1769년
80×64cm
루브르 박물관

Jean-Honoré Fragonard는
사랑의 달콤함을 잘 알았습니다.

· 표지 안쪽 지도에서 미술관의 위치를 확인하세요

미국

시카고 미술관
Art Institute of Chicago
미국 시카고

디트로이트 미술관
Detroit Institute of Arts
미국 미시간

폴 게티 미술관
J. Paul Getty Museum
미국 로스앤젤레스

하버드 미술 박물관
Harvard University Art
Museums
미국 매사추세츠

인디애나 대학 미술관
Indiana University Art
Museum
미국 인디애나 블루밍

인디애나폴리스 미술관
Indianapolis Museum of Art
미국 인디애나

킴벨 미술관
Kimbell Art Museum
미국 텍사스

LA 카운티 미술관
The Los Angeles County
Museum of Art
미국 로스앤젤레스

밀워키 미술관
Milwaukee Art Museum
미국 위스콘신

메트로폴리탄 미술관
Metropolitan Museum of Art
미국 뉴욕

보스턴 미술관
Museum of Fine Arts
미국 보스턴

내셔널 갤러리
National Gallery of Art
미국 워싱턴 D.C.

노턴 사이먼 미술관
Norton Simon Museum
미국 캘리포니아

브룩클린 미술관
Brooklyn Museum
미국 뉴욕

카네기 미술관
Carnegie Museum of Art
미국 피츠버그

볼 주립 미술관
Ball State Museum of Art
미국 인디애나

피어폰 모건 도서관 & 박물관
Pierpont Morgan Library
미국 뉴욕

프린스턴대학교 박물관
Princeton University
Art Museum
미국 뉴저지

오벌린대학 앨런 미술관
Allen Art Museum
at Oberlin College
미국 오하이오

블랜턴 미술관
Blanton Museum of Art
미국 텍사스

유럽

루브르 박물관
Louvre Museum
프랑스 파리

에르미타주 미술관
Hermitage Museum
러시아 상트 페테르브루크

보르도 미술관
Musée des Beaux-Arts
de Rouen
프랑스 아키텐 레지옹

마냉 미술관
Musee Magnin
프랑스 부르고뉴 디종

굴벤키안 미술관
Museu Calouste Gulbenkian
포르투칼 리스본

보우스 박물관
Bowes Museum
영국 잉글랜드 더럼 카운티

코톨드 미술 연구소
Courtauld Institute of Art
영국 런던

덜위치 미술관
Dulwich Picture Gallery
영국 런던

에밀 뷔를르 박물관
E.G. Bührle Collection
스위스 취리히

헌터리언 박물관 & 미술관
Hunterian Museum &
Art Gallery
영국 스코드랜드

코냑 제이 박물관
Musée Cognacq-Jay
프랑스 파리

캐나다

온타리오 아트 갤러리
Art Gallery of Ontario
캐나다 토론토

Jacques-Louis David

다비드의 작품 해설을 만나고 싶으시다면 QR코드를 촬영해주세요.

자크 다비드

출생 1748 ~ 사망 1825
본명 Jacques-Louis David
국적 **프랑스**

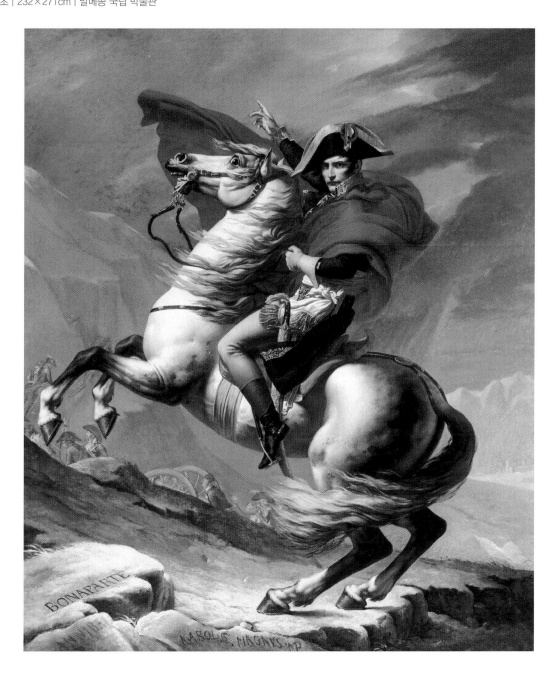

어떻게 사느냐,
어떻게 죽느냐

그림을 보세요. 고대 그리스 철학자 소크라테스가 왼손으로는 하늘을 가리키고 오른손으로는 잔을 받으려 하고 있습니다. 그런데 허리도 곳곳하고 고개도 똑바로 들고 있고 표정에는 힘이 있습니다. 언뜻 보면 소크라테스가 열심히 제자들을 가르치는 가운데 한 제자가 음료를 권하는 장면 같습니다. 그런데 이상합니다. 소크라테스를 제외한 모든 사람들의 표정이 심상치 않습니다. 기도를 하고, 통곡을 하고, 눈치를 보고, 멀리로는 슬슬 자리를 피하는 사람들도 보입니다. 저 잔에는 독약이 들어 있기 때문입니다. 마시면 바로 죽는 것이죠.

그렇다면 소크라테스는 어떻게 죽음 앞에서 저리도 당당할 수 있었을까요? 이유는 간단합니다. 소크라테스에게 '산다는 것, 죽는다는 것'은 중요하지 않았기 때문입니다. 그에게 중요했던 것은 '어떻게 사느냐' 또는 '어떻게 죽느냐' 였습니다.

혹시 이런 생각을 할 수도 있습니다. 어차피 죽을 목숨이니 대범하게 받아들이는 것 아닐까? 하지만 그것은 아니었습니다. 신념을 포기하면 독배를 받지 않을 수도 있었고, 도망갈 길도 많았습니다. 소크라테스는 죽음을 피할 생각이 없었습니다. 단지 마지막까지 무엇이 인간다운 것인지를 고민한 겁니다. 죄목이 궁금하십니까? 신을 부정하고 젊은이들을 타락시킨 풍기문란 죄입니다.

화가 다비드는 이 그림으로 관객들에게 교훈을 주고 싶었습니다. 스스로가 인간답게 행동하고 있는지 돌아보라는 것이죠. 당시 프랑스는 매우 혼란한 시기였습니다. 다시 말해 먹고 살기 어려운 때였습니다. 왕족과 귀족 성직자계급들은 토지와 관직을 독점하면서 한 푼도 세금을 내지 않으며 호사스러움을 누리고 있는데 반해 대부분을 차지하는 시민 계급들은 먹고 살기도 어려운판에 세금은 꼬박꼬박 내야 했습니다. 불만이 쌓이지 않을 수 없었을 겁니다. 하지만 당시는 루이 16세가 통치하던 왕정시대 그리고 계급사회였습니다. 시민들은 아무리 정치에 불만이 많아도 참여할 방법이 없었습니다. 단지 정치를 독점하고 있는 왕족이나 귀족들이 정신을 차리기를 바라는 수밖에 없었습니다.

이런 시기에 등장한 다비드의 그림은 사람들을 열광시켰습니다. 회화의 기술면에서도 완벽했고 내용으로는 교훈을 주고 반성하게 만드는 그림이었기 때문입니다.

이후 다비드는 점점 영향력 있는 인기 화가로 자리 잡습니다. 그렇다면 왜 다비드는 이런 그림을 그렸을까요? 그는 처음부터 정치나 권력에 관심이 많은 화가였습니다. 미술가로서는 흔치 않은 경우입니다.

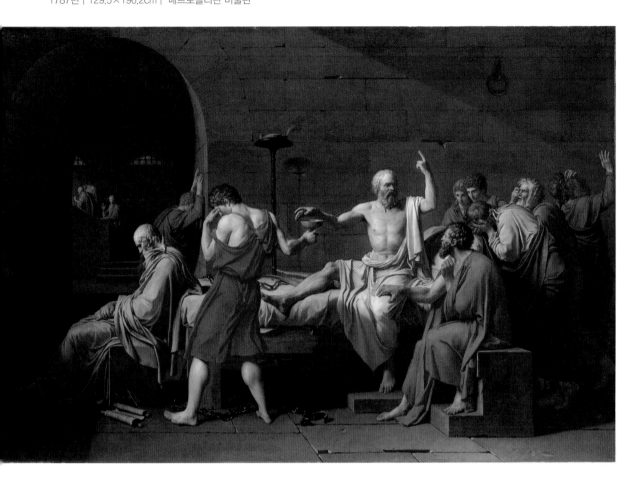

다비드의
그림 정치

왕이 왕인 이유는 왕가의 아들로 태어났기 때문입니다. 민심과는 상관이 없습니다. 하지만 공화제 권력자는 민심을 얻어야 합니다. 투표로서 대표가 되기 때문입니다. 그래서 민주 공화국에서는 정치에 욕심이 있다면 민심을 얻는 방법을 알아야 합니다. 그런데 다비드의 그림은 민심을 움직이는 힘을 가지고 있었습니다.

1789년 결국 프랑스 대혁명이 일어납니다. 배고픈 시민들이 참다못해 반기를 든 것이죠. 왕은 물러나게 되고 시민대표들이 권력을 잡게 됩니다. 처음에는 이제 모두 잘 살 수 있을 것이라는 기대에 부풀었습니다. 하지만 현실은 그렇지 않았습니다. 외국에서는 프랑스가 약해진 틈을 타 전쟁을 일으켰고, 전쟁이 났으나 싸울 군인이 없었으며, 혁명을 주도했던 시민들끼리는 미래의 방향을 두고 의견 충돌이 일어났고, 주도권을 놓고 갈등이 일어나 갈팡질팡 했으며, 시민들은 여전히 먹을 것이 없었습니다. 그러다보니 전 보다 더 큰 불만이 여기저기서 쏟아져 나왔습니다. 기대가 컸던 만큼 실망이 커지는 것은 당연한 결과겠죠. 이제 프랑스는 이러지도 못하고 저러지도 못하는 큰 위기에 처하게 되었습니다.

이때 혁명파 중에서도 급진적이었던 사람들이 더 이상의 혼란을 막기 위해 불만이 있는 모든 사람들을 죽이기로 결정 합니다. 그들은 사람들에게 본보기를 보여야 했고 간단하게 빨리 죽일 수 있는 방법도 찾아야했습니다. 매일 불만자의 명단은 작성되었고 단두대는 쉬지 않고 요란한 소리를 냈습니다. 이것이 프랑스의 공포정치입니다.

그림의 주인공 마라는 단두대의 처형자 명단을 작성하는 급진파 대표 중 한 사람입니다. 바로 전까지도 욕조에 몸을 담근 채 명단을 작성하는 중이었습니다. 하지만 지금은 칼에 찔린 채 죽어있습니다. 어떻게든 공포정치를 막아야겠다고 생각했던 한 여인이 목숨을 걸고 마라를 암살한 겁니다. 그 여인도 처음에는 혁명파였습니다. 하지만 더 이상은 아니라고 생각했던거죠. 민주 정치가 공포 독재 정치로 변해 버렸으니까요.

대표를 잃은 급진파들은 다급해졌습니다. 그래서 생각했습니다. 죽은 마라를 그림으로 다시 살려내기로. 그 임무는 마라의 동지였으며 혁명파의 대표 화가였던 다비드가 맡았습니다. 그래서 다비드는 죽은 마라를 순교자처럼, 성인처럼 마치 예수님의 모습처럼 부활시켰습니다. 그러니 이 그림은 진실보다는 혁명파의 정치적 의도로 그려진 것입니다. 그런데 너무 완벽하게 그려졌습니다. 그래서 마라가 진짜 순교자로 그리고 성인으로 보입니다.

1793년 | 165×128cm | 벨기에 왕립 미술관

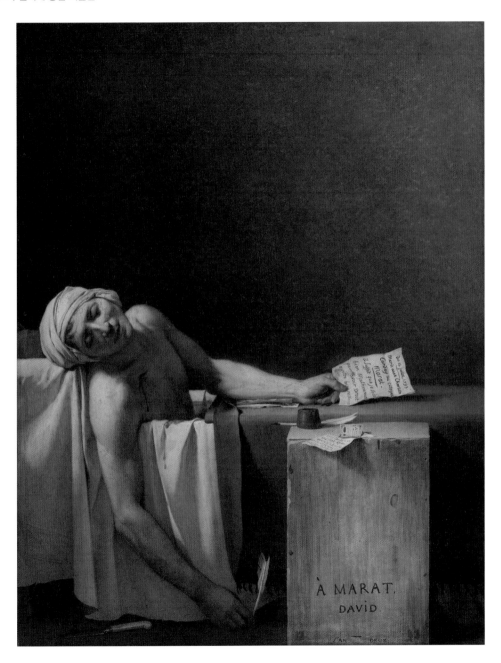

용서와 화해의
그림

일반적으로 미술은 상업미술과 순수미술 이렇게 구분됩니다. 만약 그 구분에 따른다면 다비드의 그림은 순수미술에 속합니다. 처음부터 상업적인 목적으로 그려진 것은 아니었으니까요.

그렇다면 순수미술은 어디까지가 순수하다는 것일까요? 순수하니까 아무런 목적과 계산이 없다는 뜻일까요?

처음 다비드가 미술을 시작할 때는 왕정시대였습니다. 그는 미술가로서 성공하기 위해 살롱에 입상하기 위한 그림을 그렸습니다. 그리고 뛰어난 실력 덕분에 26살에는 로마 대상을 받아 국비로 이탈리아 유학까지 갈 수 있었습니다. 하지만 파리로 돌아오자 나라의 분위기가 바뀌어 있었습니다. 혁명의 분위기가 돌았던 것이죠. 그때부터 그는 그림 그리는 방향을 바꿔 혁명파 앞에 서서 혁명정부에 필요한 그림을 그렸습니다. 마라의 죽음도 그때쯤 그린 것입니다. 그다음 혁명정부가 무너지고 공포정치의 상징인 로베스피에르 역시 단두대에서 사라지게 될 때쯤 측근이었던 다비드가 무사할 수 있었을까요? 그 역시 죽음을 눈앞에 두고 감옥에 갇히게 되었습니다. 하지만 그는 감옥에서 자신을 변호하는 자화상을 그립니다. 그는 스스로를 그림 밖에 모르는 결백한 화가로 표현했습니다. 뒷장에 있는 자화상이 그 그림입니다. 40대 중반이 넘어간 자신을 순수한 청년 화가로 그렸습니다. 그 덕분에 다비드는 죽음의 위기를 넘깁니다. 시대가 바뀌어 나폴레옹 시대가 다가오자 그는 보시는 그림 〈사비니 여인들의 중재〉를 그려 루브르에 전시합니다. 이 그림은 이제

전쟁을 멈추고 과거를 용서하고 서로 화해하자는 메시지를 담고 있습니다. 다비드는 곧 화해의 상징이 되었습니다. 게다가 5년간 전시하면서 명성도 되찾고 입장 수입으로 큰돈도 벌었습니다. 그다음 나폴레옹 제정이 시작되자 다비드는 이제 영웅 나폴레옹의 그림을 그리기 시작합니다. 나폴레옹의 전속 화가가 된 것이죠. 시간이 흘러 나폴레옹이 몰락하고 다시 왕정이 시작되자 이번만큼은 그냥 넘어갈 수 없다는 것을 눈치 챈 다비드는 벨기에로 망명합니다. 다비드에게는 루이 16세를 단두대로 보낸 책임이 있었으니까요.

다비드는 죽는 날까지 조국으로 돌아갈 수 없었습니다.

〈사비니 여인들의 중재〉는 로마 건국신화 속 이야기입니다. 로마 남자들이 부인을 얻기 위해 사비니 여인들을 납치했고, 로마에 속아 여자들을 빼앗긴 사비니 남자들이 3년 후 로마를 침공했으나 이제는 로마인의 어머니가 된 사비니 여인들이 용서와 화해를 호소했다는 이야기를 그린 것입니다.

사비니 여인들의 중재 The Intervention of the Sabine Women
1799년 | 385×522cm | 루브르 박물관

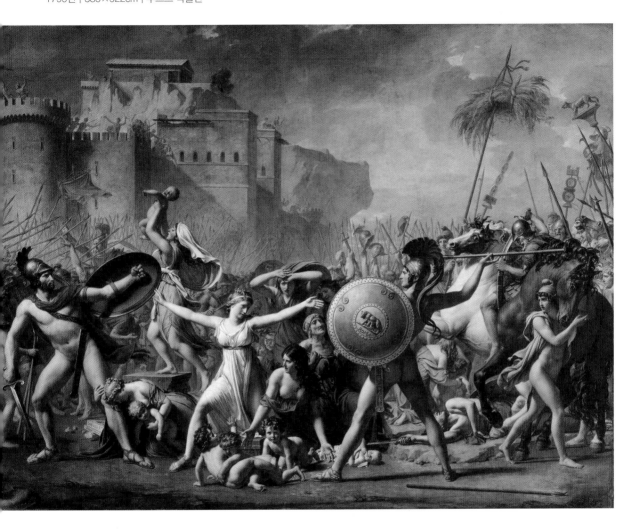

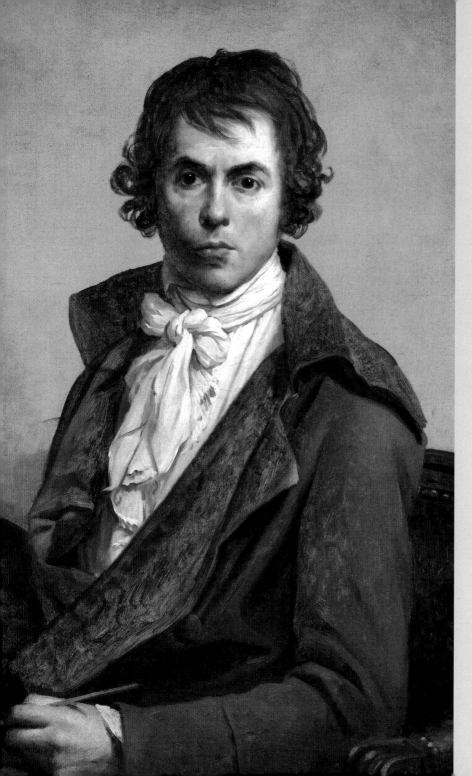

46살의
다비드

자크 루이 다비드 자화상
Jacques-Louis DAVID
Self-Portrait

1794년
81cm×64cm
루브르 박물관

작품 소장처

Jacques-Louis David는
대중의 마음을 움직이고 싶어졌습니다.

· 표지 안쪽 지도에서 미술관의 위치를 확인하세요

미국

시카고 미술관
Art Institute of Chicago
미국 시카고

폴 게티 미술관
J. Paul Getty Museum
미국 로스앤젤레스

메트로폴리탄 미술관
Metropolitan Museum of Art
미국 뉴욕

보스턴 미술관
Museum of Fine Arts
미국 보스턴

내셔널 갤러리
National Gallery of Art
미국 워싱턴 D.C.

샌디에이고 미술관
San Diego Museum of Art
미국 캘리포니아

올브라이트 녹스 미술관
Albright-Knox Art Gallery
미국 버펄로

클락 미술관
Clark Art Institute
미국 매사츄세츠주
윌리엄스타운

클리블랜드 미술관
Cleveland Museum of Art
미국 오하이오

프릭 컬렉션
Frick Collection
미국 뉴욕

킴벨 미술관
Kimbell Art Museum
미국 텍사스

인디애나폴리스 미술관
Indianapolis Museum of Art
미국 인디애나

하버드 미술 박물관
Harvard University Art
Museums
미국 매사추세츠

로스앤젤레스 주립 미술관
the Los Angeles County
Museum of Art
미국 로스앤젤레스

미네아폴리스 미술관
Minneapolis Institute of Arts
미국 미네소타

필라델피아 미술관
Philadelphia Museum of Art
미국 필라델피아

유럽

루브르 박물관
Louvre Museum
프랑스 파리

내셔널 갤러리
National Gallery of Art
영국 런던

노이에 피나코텍(신미술관)
Neue Pinakothek
독일 뮌헨

코톨드 미술 연구소
Courtauld Institute of Art
영국 런던

프랑스 국립 박물관 연합
Réunion des Musées
Nationaux
프랑스

루앙 미술관
Musée des Beaux-Arts de
Rouen
프랑스 루앙

마냉 미술관
Musee Magnin
프랑스 디종

나폴레옹 박물관
Museo Napoleonico
이태리 로마

벨레데레 미술관
Österreichische Galerie
Belvedere
오스트리아 비엔나

피츠윌리엄 박물관
Fitzwilliam Museum
영국 캠브리지

에르미타주 미술관
Hermitage Museum
러시아 상트 페테르부르크

호주

오스트레일리아 국립 미술관
National Gallery of Australia
호주 캔버라

캐나다

오타와 국립 미술관
National Gallery of Canada
캐나다 오타와

Jean Auguste Dominic

⌜ ⌟ 앵그르의 작품 해설을 만나고 싶으시다면 QR코드를 촬영해주세요.

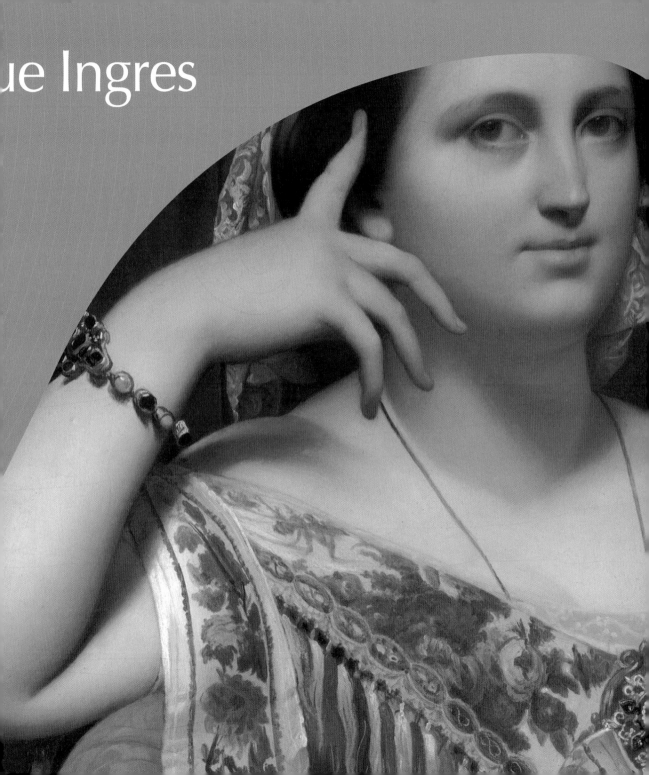

ue Ingres

장 오귀스트 도미니크 앵그르

출생 1780 ~ 사망 1867
본명 Jean Auguste Dominique Ingres
국적 프랑스

1856년 | 120×92.1cm | 런던 내셔널 갤러리

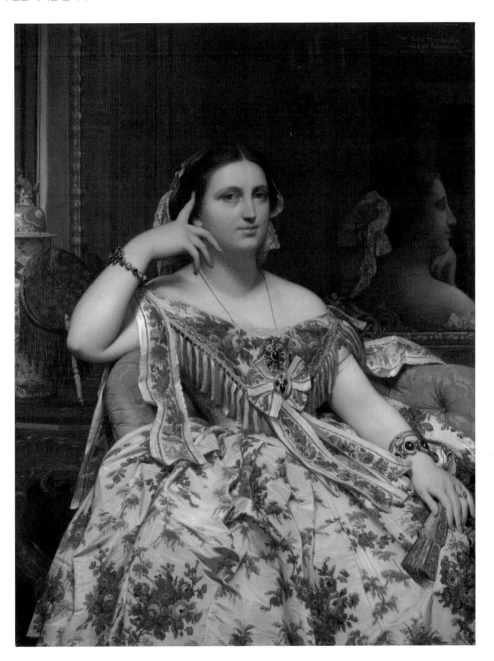

신고전주의와
로코코

세상이 점점 편리해 집니다. 앞으로 더욱더 그럴 겁니다. 왜냐하면 우리는 늘 편리해 지기를 바라기 때문입니다. 그래서 새로운 기술이 개발되고 새로운 제품이 등장하며 새로운 발견을 위해 애씁니다. 그러다보니 자연스럽게 새로운 것은 좋은 것이고 옛 것은 낡은 것이라는 생각이 자리 잡게 되었습니다. 그런데 이상합니다. 새것 덕분에 몸은 참 편리해진 것 같은데 마음은 그만큼 편해지지 않는 겁니다. 오히려 몸과 마음이 따로 노는 것 같기도 하고 마음 입장에서는 더 불편해진 것이 아닌가하는 의심까지 듭니다.

18세기 프랑스 사람들도 비슷한 고민을 했습니다. 그리고 결론지었습니다. 문제의 해답을 고전에서 찾아야 한다. 여기서 고전이란 인문주의가 시작된 고대 그리스 시대를 말합니다. 재미있지 않으십니까? 우리는 몸의 편리함을 위해 늘 새로운 것을 추구하는데 그것이 정작 마음의 편안함을 주지 않는다. 그래서 다시 과거 사람들의 생각을 공부해 보아야 한다. 어쩌면 지금도 그러고 있는 것 같습니다. 대부분의 것들은 몇 십년만 지나도 골동품 취급을 받는데 인문주의하면 지금도 소크라테스, 플라톤 공자 노자를 떠올립니다. 알고보면 그들은 2500년 전 사람입니다.

18세기 프랑스는 고전에 흠뻑 빠졌습니다. 당연히 사람들은 그리스 로마를 공부했겠죠. 그러나 너무 오래된 문명이라 자료가 많지 않았습니다. 그런데 뜻밖에도 폼페이 유적이 발굴되기 시작한 겁니다. 폼페이는 2000년 전 로마제국의 도시였습니다. 거대한 화산 폭발로 인해 흔적도 없이 사라졌던 도시죠. 그런데 폼페이가 발굴되면서 2000년 전 고전의 모습들이 생생히 드러나기 시작하는 겁니다. 사람들은 더욱 더 고전에 열광할 수 있었습니다.

이런 분위기에 맞춰 그려진 것이 신고전주의 미술입니다. 대표화가는 자크 다비드와 앵그르입니다. 앵그르는 다비드의 제자입니다. 유명화가의 제자라고 특별히 덕을 본 것은 아닙니다. 다비드의 제자는 수백 명이었으니까요. 그리는 실력으로만 보면 앵그르가 다비드보다 더 뛰어나다고 평가되기도 합니다.

그림을 보세요. 바로 고대 조각상이 떠오르지 않으십니까? 이런 신고전주의 미술이 등장하면서 왕실을 중심으로 유행하던 달콤했던 로코코 미술은 역사 속으로 사라지게 됩니다.

샘 La Source [The Spring]
1820〜1856년 | 163×80cm | 오르세 미술관

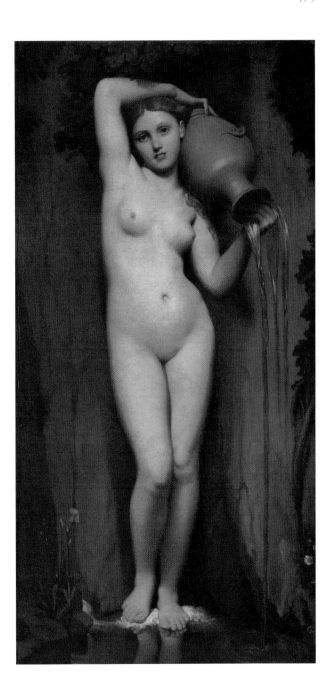

오리엔탈리즘

일부다처제에 대해서 어떻게 생각하십니까? 다양한 의견이 있으시겠죠? 하지만 의견은 둘째 치더라도 호기심이 생기지 않으십니까? 이슬람 국가에서는 통치자를 술탄이라고 합니다. 술탄은 막강한 권력을 가지고 있으며 마음에 드는 모든 여자를 첩으로 둘 수 있었습니다. 그리고 첩이 되면 하렘이라는 지정된 장소에서 살아야 하는데 그곳은 외부와 차단되어 있으며 남자는 들어갈 수 없는 곳입니다. 볼 수 없으면 사람들은 상상을 합니다. 보시는 그림은 앵그르가 하렘을 상상한 것입니다. 그래서 제목이 〈그랑드 오달리스크〉입니다. 오달리스크는 하렘에 사는 여인을 뜻합니다. 그런데 왜 앵그르는 하렘의 여인을 터번만 한 채 벌거벗고 있을거라고 상상했을까요? 앵그르뿐만 아니라 다른 화가들이 상상한 하렘을 보아도 대부분 에로틱한 면을 부각시켜 그렸습니다.

그 이유는 당시 유럽인들에게는 이국에 관한 호기심과 이슬람을 천시하려는 두 가지 심리가 동시에 있었습니다.

이런 시각을 미술사에서는 오리엔탈리즘이라고 합니다.

18세기 유럽인들에게 있어서 이슬람국가인 오스만제국은 좋아할 수 있는 나라가 아니었습니다.

자신들과 종교가 다른 것은 기본이고 여러 번 십자군 전쟁을 일으켰으면서도 결국 성지 예루살렘을 찾지도 못했으며, 한 때는 지중해 해상권을 장악해 사사건건 무역을 방해했고 현재 그들의 수도인 이스탄불은 과거 동로마제국의 수도 콘스탄티노플입니다. 이슬람인들은 동로마제국을 침공해 수도를 빼앗고 도시의 이름을 바꾼 것뿐만 아니라 기독교 성지인 소피아 대성당을 이슬람교회로 바꾸어 서유럽에 톡톡히 망신을 준 나라입니다.

누군가 우월할 때 그것을 인정하기 싫으면 흠집을 찾아야 합니다. '이슬람 사람들은 천박하다.' 오리엔탈리즘 그림에는 그 심리가 배어 있습니다.

그림을 보면 여인 몸의 비율이 이상합니다. 허리가 지나치게 길고 고무처럼 휘어졌으며 엉덩이는 커다랗고 팔은 뼈가 없는 듯 구부러졌습니다. 전체적으로 균형이 맞지 않습니다. 다른 곳으로 눈을 돌려 보세요. 오른쪽으로 드리워진 파란 커튼을 보면 주름 하나하나가 완벽히 표현되어 있고 질감 표현에서는 타의 추종을 불허합니다. 그 외에 모든 까다로운 것들도 잘 그려져 있습니다.

오달리스크의 불균형한 모습은 앵그르의 의도입니다.

그랑드 오달리스크 The Grand Odalisque
1814년 | 91×162cm | 루브르 박물관

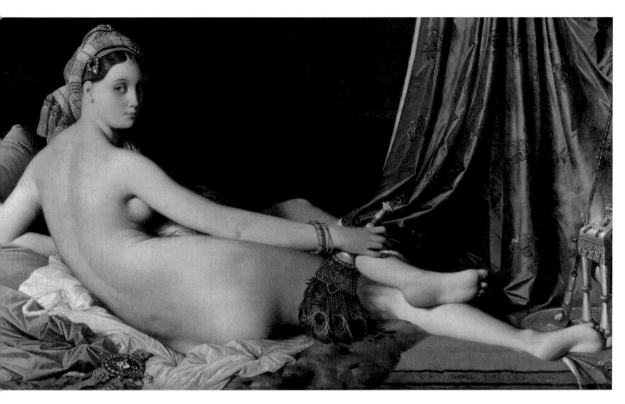

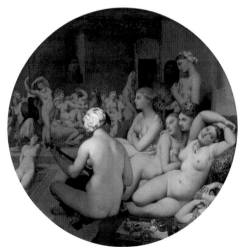

터키탕 The Turkish Bath
1862년 | 108×110cm | 루브르 박물관

혹시 컴퓨터보다 빨리 수학 계산을 하는 사람이 있을까요? 컴퓨터보다 빨리 검색을 하는 사람이 있을까요? 계산을 하거나 정보를 찾을 때 우리는 컴퓨터나 스마트폰을 이용합니다. 그리고 항상 느끼게 되는 것이 정말 빠르구나, 참 편리하구나 라는 것입니다.

컴퓨터는 정말 눈 깜작할 사이에 모든 계산을 끝내줍니다. 신기하죠? 그러다보니 사람들은 이제 컴퓨터에게 미래를 맡기면 되겠구나 라는 생각까지 하게 됩니다. 그래서 그런지 이제 뭘 시작할 땐 스마트폰부터 꺼내 듭니다.

그런데 그 똑똑한 컴퓨터가 못하는 것이 있습니다. 느낌에 관한 것입니다. 사랑, 행복, 기쁨, 슬픔 이런 것들입니다. 못하는 이유가 있습니다. 컴퓨터는 먼저 숫자로 변환한 다음 계산하는 디지털 방식인데 이런 것은 애초에 숫자로 변화될 수 없기 때문입니다. 그러니 엄두도 못냅니다. 흉내는 내겠죠. 수많은 데이터를 모아 결과를 추측하는 것입니다. 하지만 흉내일 뿐이죠. 그러나 사람이라면 누구나 감각을 통해 느끼고, 그 느낌을 바탕으로 새로운 것을 창조해내는 특별한 힘을 가지고 있습니다. 그것은 계산으로 될 수 없는 인간 고유의 능력입니다. 특히 예술가들은 보통사람보다 특별한 감각을 가지고 태어난 경우가 많습니다.

그림을 보세요. 푸른 빛 드레스가 먼저 눈에 들어오지 않으십니까? 어떻게 저런 질감을 표현할 수 있는지 감탄이 나옵니다. 그리기도 어려웠을 텐데 앵그르의 그림에는 천이 많이도 등장합니다. 앵그르는 특히 천의 질감 표현에 자신이 있었나 봅니다.

그다음 얼굴을 보세요. 정말 매끄러워 보입니다. 붓으로 그린 것이 믿어지지 않을 정도입니다. 앵그르는 섬세한 것을 느끼고 표현할 수 있는 감각을 타고난 것으로 보입니다. 덕분에 그는 실력을 인정받아 불과 21살에 로마대상을 받고 국비 장학생이 됩니다.

그런데 아쉬운 한 가지, 그림에서 주는 생명력이나 힘이 부족해 보이지 않으십니까? 이 부분이 낭만주의 미술가들이 앵그르를 비판했던 지점입니다. 사실 앵그르도 이것을 채우려 노력을 했던 것으로 보입니다만 그쪽 감각은 부족했나 봅니다. 그래서 놀라울 정도의 섬세한 그림을 그릴 수 있으면서도 대작이 별로 없습니다. 초상화가 대부분입니다. 그림을 주문한 사람들은 좋아했겠지만 초상화는 시간이 많이 걸리는데 비해 역사화만큼 인정받지 못하는 분야입니다.

앵그르 자신도 늘 초상화를 그려야 하는 자신의 신세를 한탄한 적이 있습니다.

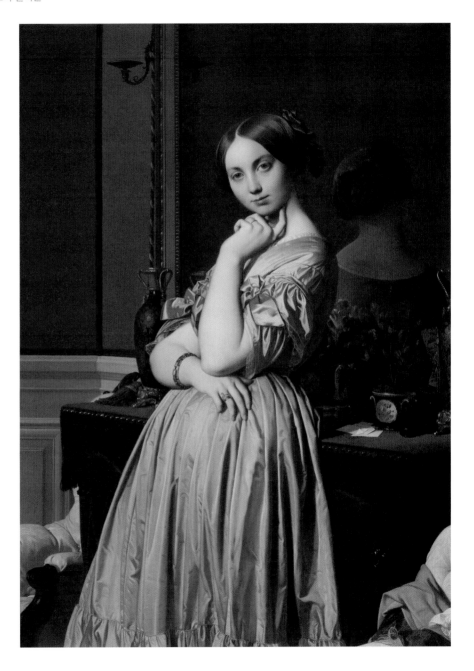

24살의
자화상

장 오귀스트 도미니크 앵그르
Jean-Auguste-Dominique Ingres
Self-Portrait

1804년
77×63cm
콩데 미술관

Jean Auguste Dominiq Ingres는
그림의 완벽에 도전했습니다.

·표지 안쪽 지도에서 미술관의 위치를 확인하세요

미국

시카고 미술관
Art Institute of Chicago
미국 시카고

디트로이트 미술관
Detroit Institute of Arts
미국 미시건

노턴 사이먼 미술관
Norton Simon Museum
미국 패서디나

오벌린대학 앨런 미술관
Allen Art Museum at Oberlin
College
미국 오하이오

신시내티 미술관
Cincinnati Art Museum
미국 오하이오

클리블랜드 미술관
Cleveland Museum of Art
미국 오하이오

폴 게티 미술관
J. Paul Getty Museum
미국 로스앤젤레스

메트로폴리탄 미술관
Metropolitan Museum of Art
미국 뉴욕

보스턴 미술관
Museum of Fine Arts
미국 보스턴

피어폰 모건 도서관 & 박물관
Pierpont Morgan Library
미국 뉴욕

프린스턴대학교 박물관
Princeton University
Art Museum
미국 뉴저지

월터 아트 뮤지움
The Walters Art Museum
미국 볼티모어

내셔널 갤러리
National Gallery of Art
미국 워싱턴 D.C.

하버드 미술 박물관
Harvard University Art
Museums
미국 매사추세츠

인디애나폴리스 미술관
Indianapolis Museum of Art
미국 인디애나

LA 카운티 미술관
Los Angeles County Museum
of Art
미국 로스앤젤레스

미네아폴리스 미술관
Minneapolis Institute of Arts
미국 미네소타

필라델피아 미술관
Philadelphia Museum of Art
미국 필라델피아

피어폰 모건 도서관 & 박물관
Pierpont Morgan Library
미국 뉴욕

유럽

피츠윌리엄 박물관
Fitzwilliam Museum
영국 케임브리지 카운티 타운

프랑스 국립 박물관 연합
Réunion des Musées
Nationaux
프랑스

에르미타주 미술관
Hermitage Museum
러시아 상트 페테르부르크

루브르 박물관
Louvre Museum
프랑스 파리

오르세 미술관
Musée d'Orsay
프랑스 파리

내셔널 갤러리
National Gallery
영국 런던

슈투트가르트 미술관
Staatsgalerie Stuttgart
독일 바덴뷔르템베르크

피렌체 미술관
State Museums of Florence
이탈리아 피렌체

알베르티나 미술관
The Albertina
오스트리아 비엔나

대영 박물관
The British Museum
영국 런던

코톨드 미술 연구소
Courtauld Institute of Art
영국 런던

에밀 뷔를르 박물관
E.G. Bührle Collection
스위스 취리히

보르도 미술관
Musée des Beaux-Arts
de Rouen
프랑스 아키텐 레지옹

호주

오스트레일리아 국립 미술관
National Gallery of Australia
호주 캔버라

뉴사우스웨일스 주립 미술관
Art Gallery of New South
Wales
호주 시드니

빅토리아 국립 미술관
National Gallery of Victoria
호주 멜번

Eugéne Delacroix

들라크루아의 작품 해설을 만나고 싶으시다면 QR코드를 촬영해주세요.

외젠 들라크루아

출생 1798 ~ 사망 1863
본명 Ferdinand Victor Eugéne Delacroix
국적 **프랑스**

묘지의 고아 Young Orphan Girl in the Cemetery
1824년경 | 65×55cm | 루브르 박물관

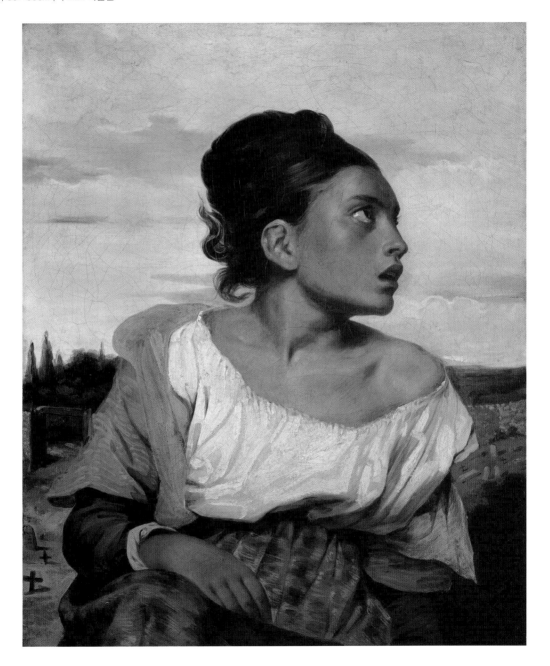

말이 놀랐다는 것은 알겠습니다.

시커먼 하늘에서 번개가 치는 것도 보입니다. 천둥이 울리고 있다는 것은 알아서 상상하겠습니다. 이상하긴 하지만, 어두운 시간에 흰말이 왜 혼자 있었는지도 궁금해 하지 않겠습니다. 하지만, 말의 포즈까지는 이해하기 힘듭니다. 앞다리까지는 그렇다 쳐도 말의 뒷다리가 저렇게 넓게 벌어질 수 있는 것인가요? 또 저런 동작과 동시에 꼬리 각도와 말머리의 움직임이 실제로 나올 수 있는 것인가요? 혹시 놀란 말이 아니라 마법에 걸려 말이 되어버린 인간의 모습을 표현한 것은 아닐까요?

단적으로 말해 이 그림은 과장되었습니다.

눈에 보이는 사물을 재현해야 하는 회화 입장에서 보면 한참이나 잘못되었습니다. 특히 이 그림이 등장할 당시는 '신고전주의'가 유행하고 있을 때였습니다. 신고전주의란 사물을 정확하고도 반듯하게 그려야 한다는 사조입니다. 그렇다면 그런 '신고전주의' 화풍을 보면서 커왔던 27살의 청년은 왜 이런 그림을 그렸을까요?

이 그림을 그린 청년화가는 들라크루아입니다. 그는 보이는 형태만이 아니라 그 형태 속에 엄연히 존재하지만 보이지 않는 그 무엇까지도 동시에 그리려고 했습니다. 그것은 놀람, 슬픔, 증오, 고통, 사랑, 열정 등입니다. 화가 들라크루아는 그것이 보이는 형태보다 더 중요하다고 생각했고, 형태와 그것을 겹쳐 그리다보니 그림이 과장된 듯 표현된 것입니다.

사람들은 이런 들라크루아의 생각을 낭만주의 romanticism라고 부릅니다.

슬퍼하는 사람이 옆에 보이면 나도 모르게 우울해지고, 웃는 사람과 함께 있으면 모르는 사이에 흥겨워집니다. 형태는 보여주기만 하지만, 감정은 스스로 옮겨 다닙니다. 그래서 들라크루아의 그림 속 감정은 관객의 열정을 깨워주기도 합니다.

번개에 놀라 날뛰는 말 Horse Frightened by Lightning
1824~1829년 | 23.5×32cm | 부다페스트 미술관

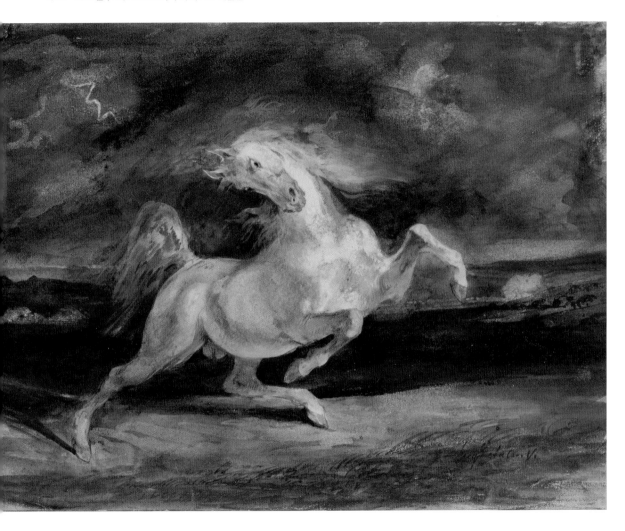

1830년 7월 27일 프랑스에서는 시민혁명이 일어납니다. 국왕 샤를 10세의 독재와 경제적 불안이 그 원인이었습니다. 시민들은 프랑스대혁명 이후 금지 되었던 삼색기를 흔들며 거리로 나갔고 정부군과의 충돌은 시작되었습니다. 특히 시민군들은 나폴레옹 시절 군 출신이 많아 실전 경험이 풍부했습니다. 그래서 세계 최초로 시민 혁명에 바리케이드가 등장하기도 합니다. 이 치열한 혁명전쟁은 삼일 만에 시민군의 승리로 끝이 납니다.

낭만주의 화가 들라크루아는 이런 격정의 순간을 놓치지 않았습니다. 죽음과 삶의 경계, 분노와 분노의 충돌, 숨을 턱턱 막는 화염, 죽음의 공포, 귀를 찢는 총성과 포성이 꽉 차 있던 그날을. 들라크루아는 눈에 보이는 광경과 광경들 사이에 존재했던 인간의 온갖 격한 감정들을 함께 담아 캔버스 3장을 이어 붙인 가로 325, 세로 260cm의 작품으로 완성시켰습니다. 혁명이 끝난 후 이 기념비적인 작품은 프랑스 정부에서 구입하였습니다. 들라크루아에게는 큰 영광인 일이었습니다.

그런데 얼마 후 들라크루아는 이 그림을 다시 가져와야 했습니다. 도대체 무슨 일이 있었던 것일까요?

이유가 있었습니다. 승리한 시민 측도 패배한 정부 측도 이 그림을 두 눈 뜨고 볼 수 없었기 때문입니다. 양측 모두 이 그림을 보는 것이 부끄러웠던 겁니다.

그림 아래 바지가 벗겨진 채 뒹구는 정부군이 보이십니까? 그 시체에서 벗긴 옷과 탄대는 시민군이 착용하고 있습니다. 순수해야 할 소년은 맨 앞에서 쌍권총을 흔들며 소리 지르고 있고, 독려하는 자유의 여신 표정은 수많은 시체 앞에서 무덤덤합니다. 들라크루아는 어느 한편에 서서 그림을 그린 것이 아닙니다. 그는 7월 혁명 그대로의 모습과 격했던 그들의 감정을 캔버스에 고스란히 남겨 놓았습니다. 그렇게 그림에는 전쟁의 진실이 남겨졌고, 양측 다 그것을 다시 생각하기 싫었던 겁니다. 하는 수 없이 그림은 사람의 눈을 피해 들라크루아의 친척집에 보관됩니다.

시간은 흐르고 1874년 이 그림은 루브르 박물관으로 옮겨집니다. 이제야 사람들은 정면에서 그림을 볼 수 있게 되었고, 이 그림은 지금도 1830년 7월 혁명을 생생하게 기억 시켜 줍니다.

1830년 | 260×325cm | 루브르 박물관

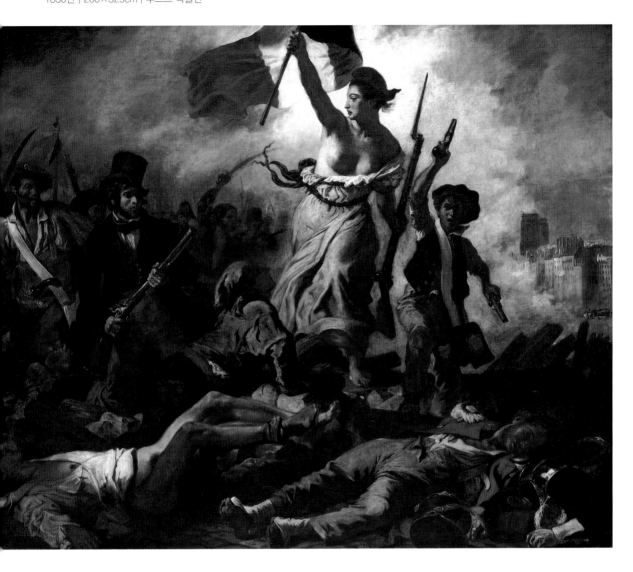

혼재된 감정들의 충돌

오늘도 지구에 같이 사는 70억 사람들은 서로 관계를 갖고 살아갑니다. 그리고 그 과정에서 수도 없이 많은 감정과 느낌들이 만들어지고 사라집니다. 모두들 합리적이고 논리적으로 생각한다 말하지만 생각의 출발점은 역시 감정입니다. 무엇이 느껴져야 생각도 하는 법이니까요.

그런데 그 감정이라는 것이 사람마다 차이가 큽니다. 그래서 서로 다른 감정이 만나게 되면 충돌이 일어나고 화합도 일어납니다. 그리고 그 과정에서 여러 가지 사건들이 일어납니다.

화가 들라크루아는 그런 인간의 감정에 관심이 많았습니다. 그리고 감정의 충돌 현장에 관해 상상한 다음 그리는 그림을 좋아했습니다.

이 작품은 아시리아의 마지막 왕 사르다나팔루스가 적군에게 패할 수밖에 없는 순간에 이르자 스스로 장작더미에 올라가 목숨을 끊었고, 그의 부인과 하인도 뒤를 따랐다는 이야기에 들라크루아가 자신의 이야기를 더하여 완성한 작품입니다.

코끼리 장식을 한 사치스러운 침대는 높이 쌓아 올린 장작 위에 놓여 있습니다. 왕은 침대에 기대어 태연히 아래를 바라보는데 아래서는 여인들이 죽고 있습니다. 자결한 여인, 도망치려다 칼에 찔리는 여인이 보입니다. 스스로 가슴에 칼을 꽂는 하인이 있고 말을 죽이는 하인, 이 참혹함 중에도 왕에게 손 씻을 물을 대령하는 여자 하인도 있습니다.

이 그림은 가로 500, 세로 400cm나 되는 대형 그림입니다. 당연히 꼼꼼한 계획이 필요했겠죠. 습작도 여러 번 그렸습니다. 등장인물 하나하나의 감정을 부여했을 테고, 실제 그림을 그릴 때면 자신이 현장에 있다는 착각에 빠졌을 겁니다. 거의 실물 크기니까요.

여러분은 저런 처참한 광경을 상상해보고 싶고 그려보고 싶으십니까?

그림만 보아도 들라크루아는 열정의 낭만주의자였다는 것에 의심이 가지 않습니다.

사르다나팔루스의 죽음 Death of Sardanapalus
1827년 | 392×496cm | 루브르 박물관

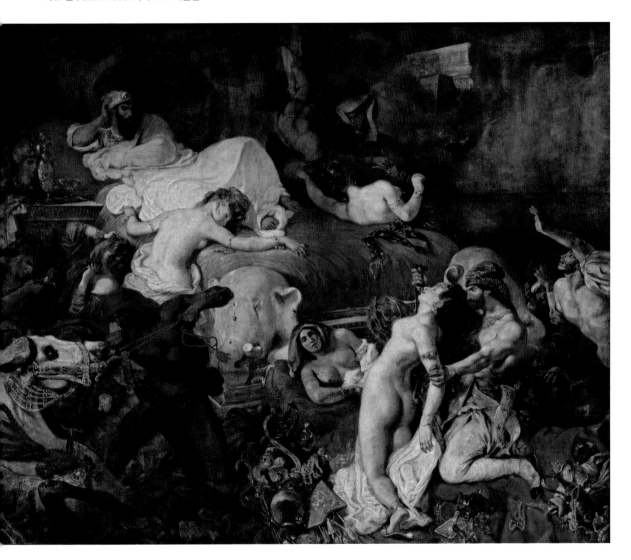

39살의
외젠 들라크루아

예술가의 초상
Portrait of the Artist

1837년경
65×54cm
루브르 박물관

Eugéne Delacroix의 눈은 열정을 보고 있는 중입니다.

· 표지 안쪽 지도에서 미술관의 위치를 확인하세요

미국

시카고 미술관
Art Institute of Chicago
미국 시카고

디트로이트 미술관
the Detroit Institute of Arts
미국 미시간

조슬린 미술관
Joslyn Art Museum,
미국 오마하

킴벨 미술관
Kimbell Art Museum,
미국 텍사스

로스앤젤레스 주립 미술관
the Los Angeles County
Museum of Art
미국 로스앤젤레스

밀워키 미술관
Milwaukee Art Museum
미국 위스콘신

메트로폴리탄 미술관
the Metropolitan
Museum of Art
미국 뉴욕

폴 게티 미술관
J. Paul Getty Museum
Los Angeles
미국 로스앤젤레스

보든대학 미술관
Bowdoin College
Museum of Art
미국 브런즈윅

브루클린 미술관
Brooklyn Museum
미국 뉴욕

에모리 카를로스 박물관
Carlos Museum at Emory
University
미국 애틀란타

올브라이트 녹스 미술관
Albright-Knox Art Gallery
미국 뉴욕

내셔널 갤러리
National Gallery of Art
미국 워싱턴 D.C.

인디애나대학교 아트 박물관
Indiana University
Art Museum
미국 인디애나주 블루밍턴

웨슬리대학 데이비슨 아트센터
Davison Art Center at
Wesleyan University
미국 코네티컷

보스톤 미술관
Museum of Fine Arts
미국 보스톤

유럽

피츠윌리엄 박물관
the University of Cambridge
영국 캠브리지

루브르 박물관
the Louvre Museum
프랑스 파리

예르미타시 미술관
Hermitage Museum
러시아 상트 페테르브루크

오르세 미술관
Musée d'Orsay
프랑스 파리

들라크루아 미술관
Musée National Eugène
Delacroix
프랑스 파리

루앙 미술관
Musée des Beaux-Arts
de Rouen
프랑스 루왕

마냉 미술관
Musee Magnin
프랑스 디종

내셔널 갤러리
National Gallery
영국 런던

노이에 피나코테크
Neue Pinakothek
독일 뮌헨

레이크스 미술관
the Rijksmuseum
네덜란드 암스테르담

슈테델 미술관
Städel Museum,
독일 프랑크푸르트

코틀로 미술 연구소
Courtauld Institute of Art
영국 런던

프랑스 국립박물관 연합
Réunion des Musées
Nationaux
프랑스

에밀 뷔를브 박물관
E.G. Bührle Collection
스위스 취히리

브라질

상파울루 미술관
Museu de Arte de São Paulo
브라질 상파울루

호주

호주 국립미술관
National Gallery of Australi
호주 캔버라

캐나다

캐나다 국립 미술관
National Gallery of Canada
캐나다 오타와

온타리오 아트 갤러리
Art Gallery of Ontario
캐나다 토론토

댈하우지 미술관
Dalhousie University
Art Gallery
캐나다 노바스코샤주

John Constable

컨스터블의 작품 해설을 만나고 싶으시다면 QR코드를 촬영해주세요.

존 컨스터블

출생 1776 ~ 사망 1837
본명 **John Constable**
국적 **영국**

1826년 | 9.5×15.2cm | 예일대학교 영국 미술센터

사랑하는
고향 풍경

화창한 주말 가족과 함께 산에 오르는 사람을 보면 쉽게 이런 생각을 합니다.

"나들이 나왔구나."

폭풍우가 치는 저녁 혼자서 산에 오르는 사람을 보면 이런 생각이 들 수도 있습니다.

"좀 이상한 사람 아냐?"

하지만, 다르게 생각 할 수도 있지 않을까요?

"산을 무척 사랑하는 사람이구나."

무엇을 누구를 정말로 사랑하는 사람이라면 그 이유에 관해 따져보지 않습니다. 그냥 사랑합니다.

이 생각 저 생각을 하며 고민하지도 않습니다. 사랑할 수 있다는 게 고맙고 애틋합니다. 그래서 봐도 금방 또 보고 싶고, 자꾸 다가서게 됩니다.

사랑하는 사람에게 비치는 사랑의 대상은 우리가 보는 것과 다릅니다.

사랑하는 순간부터 생기는 사랑의 특별한 눈은 우리가 보지 못하는 것을 보기 시작합니다. 때때로 사람들은 사랑에 푹 빠진 사람을 보고는 변했다. 이상해졌다고도 하지만 보이는 것이 다르니 행동이 다를 수밖에 없습니다.

화가 존 컨스터블은 고향 풍경을 사랑한 것이 분명합니다. 그러기에 맑은 날이건 폭풍 치는 날이건 풍경에 다가서기를 좋아했고, 예쁜 풍경, 미운 풍경을 가려가며 그리지도 않았습니다. 그저 자기가 사는 근처 풍경을 그렸습니다. 풍경을 그리다 싫증난다며 다른 것에 눈을 돌리지도 않았습니다. 그저 풍경을 그렸습니다. 유명해지려고 하지도 않았습니다. 그렇다고 형편이 어려웠거나 다른 할 일이 없던 사람도 아닙니다. 존 컨스터블의 아버지는 제분소를 운영했었고, 지역에 많은 땅을 소유하고 있었습니다. 하지만 존 컨스터블은 다른 것에는 관심이 없었습니다. 늘 영국 서퍽지방 고향 풍경을 그렸습니다.

그에 관해서는 거창한 설명이 필요 없습니다.

존 컨스터블은 고향 풍경을 사랑한 화가였습니다.

폭풍우 치는 바다, 브라이튼 Coast at Brighton: Stormy Day Brighton
1828년경 | 16.5×26.7cm | 예일대학교 영국 미술센터

컨스터블의
구름

보통 예술가는 순수하다고 말합니다. 또는 순수해야 한다고 믿습니다. 그러다보니 자신의 순수성에 대해서 갸우뚱하며 살아가는 보통 시민들은 예술가 대하기가 어쩐지 부담스럽습니다. 할 수 없이 마주칠 때면 이런 말로 먼저 대비 합니다. "제가 예술에 대해선 문외한입니다."

예술가들도 조심스럽긴 마찬가지입니다. 조금은 다른 사람처럼 보여야 할 것 같고, 자신의 이미지도 중요하니 질문에 한마디 대답하려면 두세 번 생각해야 합니다. 서로가 이렇게 부담스럽다보니 예술은 먼 것이 아닌데 자연스럽게 멀어지고 예술에 대한 인식이 왜곡됩니다.

그래서 새로운 시도들이 생겨납니다. 예술가들이 시민들을 찾아나서 같이 어울리기도 하고 그림도 그려줍니다. 미술관들은 미술을 친절하게 만들어서 전해줍니다. 예술은 쉽고, 생각만큼 멀지 않다는 것을 보여주자는 뜻입니다.

하지만 시도는 자연스럽고 좋았는데 뭔가 감동이 없습니다. 일상 속으로 들어온 예술이 일상 속에서 희미해져 버립니다. 쉽지 않습니다. 그래도 예술가들은 포기하지 않고 대중들과 소통하려고 또 노력합니다. 원래 예술가들은 잘 포기하지 않습니다. 극복합니다.

고향 풍경과 사랑에 빠진 존 컨스터블은 구름을 극복해야 했습니다.

누구나 매일 보고 평생 보는 구름이고 또한 풍경을 그리다보면 피할 수 없는 것이 구름 그림인데 그게 생각처럼 쉽지 않습니다. 게다가 구름은 변화가 무궁무진 합니다. 그리는 순간 또 변합니다. 그래서 컨스터블은 어려운 구름을 수도 없이 연습했습니다. 빨리할 생각도 없어 보이고, 쉬운 방법을 찾지도 않았습니다.

보시는 구름은 1822년 경 영국 햄프스티드Hampstead의 구름을 컨스터블이 따로 연습하기 위해 그려 본 것입니다. 그때 컨스터블 나이 46세쯤이었고, 풍경화가 경력 20년이 훌쩍 넘은 때였습니다.

하지만 자만하지 않고, 그는 또 구름을 그려봅니다.

구름 Clouds

1822년 | 30.0×48.8cm | 빅토리아 국립 미술관

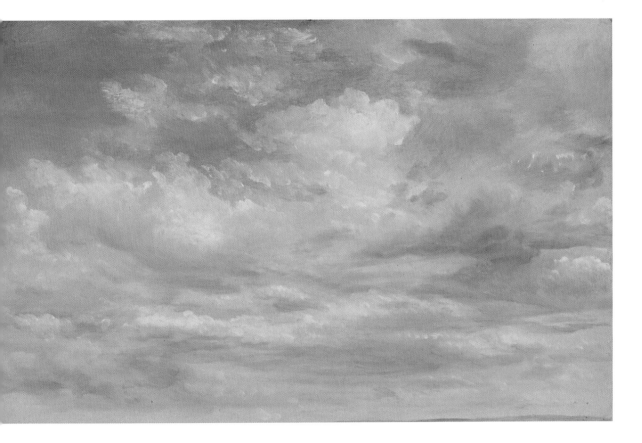

건초 마차

오른편 그림 〈건초 마차〉를 감상해 보세요. 영국의 어느 시골 풍경입니다. 시내가 흐르고, 그 뒤로는 넓은 초원이 펼쳐집니다. 초원 뒤 멀리 보이는 나무 위로는 하늘과 구름이 시원하게 펼쳐져 있습니다. 왼편에는 등나무로 둘러싸여 아늑해 보이는 농가, 그 앞에서 물에 손을 담그고 있는 여인의 여유로움. 개울을 건너는 농부들의 건초 마차는 느려 보이고 마차를 바라보는 얼룩무늬 강아지로 평화로운 풍경은 완성됩니다. 혹시 마음이 편해지지 않으십니까?

1821년 이 작품은 런던에서 공개되었습니다. 그런데 반응은 영 신통치 않았습니다. 사실 풍경화는 눈을 확 끌지는 않습니다. 그래서 명성을 욕심내는 화가라면 신화나, 역사화를 그리는 편이 훨씬 유리했습니다. 하지만 컨스터블은 풍경화를 고집하는 화가입니다.

그런데 반전이 일어납니다. 1824년 프랑스 파리 살롱에 이 작품이 등장했을 때 프랑스인들의 찬사가 쏟아진 것입니다. 거기다가 금상을 수상하는 영예까지 안았습니다. 자신의 조국인 영국에서는 인정받지 못하던 그림이 프랑스에서 큰 반향을 일으켰던 것이죠.

당시 프랑스는 미술에 있어서만큼은 영국보다 우위에 있었습니다. 당연히 존 컨스터블의 그림은 재평가되기 시작합니다. 그 후 컨스터블은 프랑스 화가들에게 큰 영향을 주게 되고 나중에 나오는 바르비종파 그리고 인상파 화가들의 그림에 밑거름이 됩니다.

이 그림에는 에피소드가 하나 있습니다. 프랑스 화가 들라크루아가 이 그림을 보고는 자신의 그림 〈키오스 섬의 학살〉의 하늘을 부끄럽게 여겨 고쳐 그렸다는 것입니다. 프랑스 화가들에게도 인정 받았다는 뜻이죠. 그래서 이 그림은 더 유명해지게 되었습니다.

〈건초 마차〉의 하늘과 〈키오스 섬의 학살〉의 하늘을 비교해 보세요.

외젠 들라크루아 – 키오스 섬의 학살 Massacres at Chios: Greek Families Awaiting Death or Slavery
1824년 | 419×354cm | 루브르 박물관

30살의
존 컨스터블

존 컨스터블 자화상
John Constable Self-Portrait

1806년
19×14.5cm
테이트 갤러리

작품 소장처

John Constable의 자연은
더 없는 편안함입니다.

·표지 안쪽 지도에서 미술관의 위치를 확인하세요

미국

시카고 미술관
Art Institute of Chicago
미국 시카고

카네기 미술관
Carnegie Museum of Art
미국 피츠버그

신시내티 미술관
Cincinnati Art Museum
미국 오하이오

클리블랜드 미술관
Cleveland Museum of Art
미국 오하이오

커리어 갤러리
Currier Gallery of Art
미국 뉴햄프셔

덴버 미술관
Denver Art Museum
미국 콜로라도

하버드 미술 박물관
Harvard University Art
Museums
미국 매사추세츠

인디애나폴리스 미술관
Indianapolis Museum of Art
미국 인디애나

디트로이트 미술관
Detroit Institute of Arts
미국 미시건

메트로폴리탄 미술관
Metropolitan Museum of Art
미국 뉴욕

보스턴 미술관
Museum of Fine Arts
미국 보스턴

미네아폴리스 미술관
Minneapolis Institute of Arts
미국 미네소타

내셔널 갤러리
National Gallery of Art
미국 워싱턴 D.C.

유럽

피츠윌리엄 박물관
Fitzwilliam Museum
영국 케임브리지 카운티 타운

버밍엄 박물관 & 미술관
Birmingham Museums &
Art Gallery
영국 버밍엄

루브르 박물관
Louvre Museum
프랑스 파리

국립 스코틀랜드 미술관
National Galleries of Scotland
영국 에든버러

맨체스터 아트 갤러리
Manchester City Art Gallery
영국 맨체스터

런던 박물관
Museum of London
영국 런던

리버풀 국립 박물관
National Museums Liverpool
영국 리버풀

내셔널 갤러리
National Gallery
영국 런던

노이에 피나코텍(신미술관)
Neue Pinakothek
독일 뮌헨

영국 왕립 미술원
Royal Academy of Arts
Collection
영국 런던

웨일스 국립 박물관
National Museum Wales
영국 카디프

애슈몰린 박물관
Ashmolean Museum
영국 옥스퍼드

코톨드 미술 연구소
Courtauld Institute of Art
영국 런던

헌터리언 박물관 & 미술관
Hunterian Museum
and Art Gallery
영국 스코드랜드

호주

오스트레일리아 국립 미술관
National Gallery of Australia
호주 캔버라

뉴사우스웨일스 주립 미술관
Art Gallery of New South
Wales
호주 시드니

캐나다

오타와 국립 미술관
National Gallery of Canada
캐나다 오타와

그레이터 빅토리아 미술관
Art Gallery of Greater Victoria
캐나다 브리티시 컬럼비아

William Turner

터너의 작품 해설을 만나고 싶으시다면 QR코드를 촬영해주세요.

윌리엄 터너

출생 1775 ~ 사망 1851
본명 Joseph Mallord William Turner
국적 영국

고정관념을
깨주는 그림

두 화가가 달을 보며 그림을 그렸습니다. 첫 번째 화가는 실제 달과 똑같은 달을 그렸습니다. 그런데 두 번째 화가는 그저 보이는 대로 느껴지는 대로 자신의 눈에 비친 달을 그렸습니다. 이 두 그림이 전시되었습니다.

첫 번째 그림을 본 관람자들은 하나같이 이렇게 말합니다. "달을 그린 그림이군요?" 그런데 두 번째 그림을 본 관람자들은 다들 이렇게 말합니다. "이게 도대체 무슨 그림이죠?" 두 번째 화가는 대답합니다. "달입니다." 관람자들은 말합니다. "그렇다면 잘 못 그리신 겁니다. 달은 이렇게 그리면 안 됩니다." 두 번째 화가는 설명합니다. "그 날 달은 이렇게 보였습니다." 하지만 관람자들은 잘못된 그림이라는 생각을 바꾸지 않았습니다.

하는 수 없이 두 번째 화가는 그림 아래 제목을 붙였습니다. '이것은 달 그림입니다.' 어느 화가의 달이 진짜 달일까요?

터너 그림의 제목은 〈비, 증기, 속도-그레이트 웨스턴 철도〉입니다.

제목을 보니 이제야 그렇게 보입니다. 약간 흐린 하늘에는 약한 빗줄기가 내린다. 증기 기차는 빠른 속도로 강 위의 다리를 건너고 있다. 기차는 그레이트 웨스턴 철도이다.

그런데 조금 불편한 마음이 듭니다. 좀 선명하게 그렸으면 한눈에 알아볼 텐데 왜 뿌옇게 그려서 보는 사람을 힘들게 하는 걸까? 혹시 초보 화가인가? 전혀 아닙니다.

터너가 이 그림을 그린 나이는 69세 입니다. 게다가 터너는 빠르게 두각을 나타낸 화가로 유명하고 32살에 이미 왕립 아카데미 교수가 된 사람입니다. 완숙한 경지에서 그린 것입니다. 그렇다면 미술 전문지식이 없는 우리가 잘 못 보는 걸까요? 아닙니다. 터너의 그림을 본 많은 평론가들 역시 알아볼 수 없는 그림을 그렸다며 악평을 늘어놓았습니다. 그렇다면 무엇이 문제일까요?

문제는 없습니다. 우리가 불편했던 것은 터너의 풍경화가 우리의 고정 관념을 깨기 때문입니다. 고정 관념은 정신적인 습관입니다. 습관이란 오래 반복되어서 이미 편해진 상태인데 터너의 작품이 그것을 깨려고 하니 불편해지는 것입니다.

하지만 고정관념을 깨면 좋은 점도 많습니다. 새로운 것이 보이기 시작합니다.

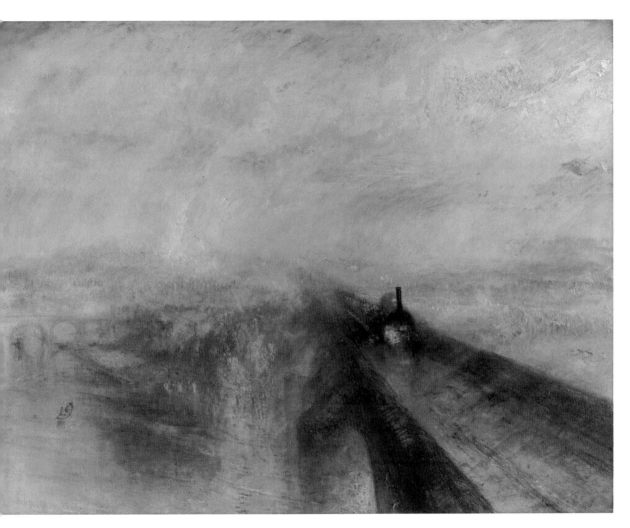

상식을 깨는
터너의 풍경화

철모르는 아이들은 가끔 상식 밖의 행동을 합니다. 그래도 크게 혼내지 않고 웃어넘깁니다. 몰라서하는 행동이 귀엽기도 하고 경험이나 교육을 통해서 만들어지는 상식을 아직 접하지 못해 그런 것을 알기 때문입니다.

그런데 어른이 상식 밖의 행동을 하면 귀엽지 않습니다. 화가 납니다. 한마디 해주고 싶지만 그래도 참습니다. 저런 상식 밖의 행동을 하는 사람이 또 다른 상식 밖의 행동을 나에게 할까 두려워서입니다.

상식이란 서로의 편의를 위해서 만들어 놓은 것입니다. 그리고 우리는 교육과 경험을 통해 상식을 배웠습니다. 한번 배웠으니 평생 안 바뀌었으면 좋겠는데 상식도 조금씩 바뀝니다. 세상이 바뀌기 때문입니다. 그래서 불편해도 예전 상식을 최신 상식으로 가끔 교체해야 합니다. 그래야 변해가는 세상에서 살아갈 수 있습니다.

터너의 그림은 상식 밖의 작품이었습니다. 풍경화라고 하는데 풍경인지 뭔지 알 수가 없습니다. 너무 흐릿합니다. 제목과 설명을 읽어야 그나마 알 수 있습니다. 두 번째로 풍경화라면 아름답든지 웅장하든지 뭔가 감동이 있어야 하는데 그렇지 않습니다. 보이지가 않으니 답답합니다. 세 번째로 풍경화는 기본적으로 풍경을 보고 그리는 것인데 터너는 자기가 보지도 않은 것을 그려 놓습니다. 예를 들면 〈노예선〉은 1781년 실제 사건의 현장을 그린 것인데 터너는 그곳에 있지 않았습니다. 어떻게 보면 풍경화가 아니라 상상화입니다.

하지만 불편해도 터너의 그림을 이해해 보는 것이 좋습니다. 터너의 상식을 깨는 이런 그림들이 새로운 시각의 문을 열어주는 역할을 하기 때문입니다.

터너의 그림은 제삼자의 입장에서 바라보고 그린 풍경화가 아닙니다. 터너는 그 사건, 그 현장 속에 있었던 사람들의 눈과 몸을 통해 전달되었을 느낌을 그림으로 표현한 것입니다.

발목에 쇠사슬을 주렁주렁 단채 산채로 바다에 줄줄이 던져지는 노예가 바라본 그날의 광경이 〈노예선〉입니다.

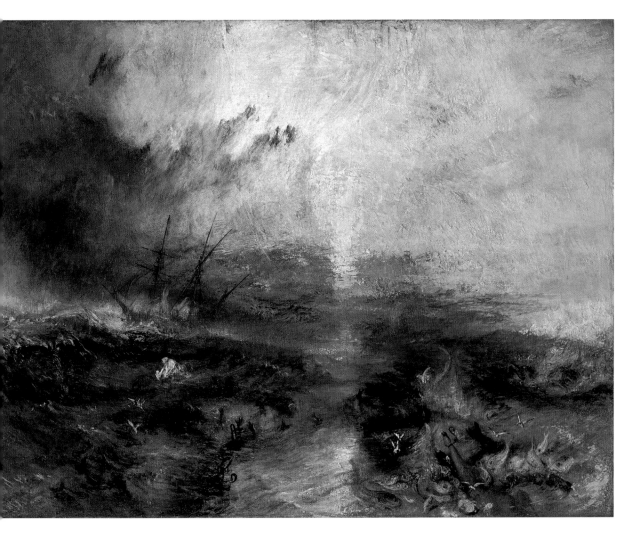

기본이 만든
혁신

뭘 잘하고 싶을 때 혹은 성공하고 싶을 때 우리는 이미 성공한 사람을 찾아가 조언을 구합니다. 그때 이런 말을 하는 분이 계십니다. '기본이 제일 중요합니다.', '기본에 충실해야 합니다.'.

'네네' 하면서 듣기는 하지만 속으로는 이런 생각이 듭니다. '그걸 모르는 사람이 어디 있어. 대답이 좀 성의 없는 것 아닌가?' 정말 그럴까요?

사람들은 성공을 원한다지만 어쩌면 빠른 성과를 원하고 있는지도 모릅니다. 조언을 하는 사람은 성공의 방법을 이야기하는데 듣는 사람이 빠른 성과에 대한 비법을 원하고 있었고, 그러기에 성에 차지 않는 것은 아닐까요? 빠른 성과는 잘못하면 모래성이 됩니다. 어느 정도 올라가면 무너질까 걱정이 시작되고 더 쌓을 수도 없습니다. 이러지도 저러지도 못하는 경우가 생길 수도 있습니다.

보시는 그림은 터너가 40세에 그린 것입니다. 전형적인 역사 풍경화입니다. 디도 여왕이 카르타고를 건설했다는 역사 이야기를 바탕으로 그려진 것인데 앞에서 보던 그림과는 차이가 많이 나지않습니까? 흐릿함은 전혀 없고 매우 선명합니다.

그렇습니다. 터너도 처음부터 자신의 스타일을 만들 수 있었던 것은 아닙니다. 보시는 것처럼 터너는 선배 화가들의 작품을 따라 그려 보면서 기초를 하나하나 다져갔습니다. 그 기초위에서 탄탄히 자신의 스타일을 만들어갔던 것입니다. 왕립 아카데미 전시도 60년 동안 빼놓지 않았으며, 14살부터 스케치 하던 습관을 평생 게을리 하지 않았습니다. 이런 튼튼한 기본이 있었기에 터너의 작품세계는 점점 더 깊어질 수 있었고 한발 앞선 시각의 미술을 보여줄 수 있었던 것입니다.

터너의 혁신적 그림에는 다 이유가 있었습니다.

그림을 잘 그린 화가는 많지만, 터너처럼 새로운 시각을 열어준 화가는 많지 않습니다. 유명한 인상주의 화가들의 작품 배경에도 터너는 중요한 역할을 했습니다.

영국에는 최고 권위의 현대미술상이라는 터너상이 있습니다. 매년 최고의 새로운 전시를 보여준 화가에게 주는 상입니다. 터너가 19세기 영국 미술계에 어떤 역할을 했었는지 기억하기 위해 만든 상입니다.

카르타고를 건설하는 디도 Dido building Carthage
1815년 | 155.5×230cm | 런던 내셔널 갤러리

10대의
윌리엄 터너

조지프 말로드 윌리엄 터너 자화상
Joseph Mallord
William Turner Self-Portrait

1791~1793 년
52.1×41.9cm
인디애나폴리스 미술관

William Turner는
몸의 느낌을 그려 보고 싶었습니다.

· 표지 안쪽 지도에서 미술관의 위치를 확인하세요

미국

시카고 미술관
Art Institute of Chicago
미국 시카고

클리블랜드 미술관
Cleveland Museum of Art
미국 오하이오

폴 게티 미술관
J. Paul Getty Museum
미국 로스앤젤레스

메트로폴리탄 미술관
Metropolitan Museum of Art
미국 뉴욕

휴스턴 미술관
Museum of Fine Arts
미국 휴스턴

신시내티 아트 박물관
Cincinnati Art Museum
미국 오하이오

클락 미술관
Clark Art Institute
미국 매사추세츠

하버드 미술 박물관
Harvard University Art
Museums
미국 매사추세츠

내셔널 갤러리
National Gallery of Art
미국 워싱턴 D.C.

오벌린대학 앨런 미술관
Allen Art Museum
at Oberlin College
미국 오하이오

블랜턴 미술관
Blanton Museum of Art
미국 텍사스

유럽

버밍엄 박물관 & 미술관
Birmingham Museums
& Art Gallery
영국 버밍엄

피츠윌리엄 박물관
Fitzwilliam Museum
영국 캠브리지

루브르 박물관
Louvre Museum
프랑스 파리

국립 스코틀랜드 미술관
National Galleries of Scotland
영국 에든버러

코톨드 미술 연구소
Courtauld Institute of Art
영국 런던

팰머스 아트 갤러리
Falmouth Art Gallery
영국 잉글랜드 콘월카운티

내셔널 갤러리
National Gallery
영국 런던

노이에 피나코텍(신미술관)
Neue Pinakothek
독일 뮌헨

프랑스 국립 박물관 연합
Réunion des Musées
Nationaux
프랑스

영국 왕립 미술원
Royal Academy of Arts
Collection
영국 런던

테이트 갤러리
Tate Gallery
영국 런던

애버딘 미술관
Aberdeen Art Gallery and
Museums
영국 스코틀랜드

볼턴 갤러리
Bolton Art Gallery
영국 볼턴

바버 미술관
Barber Institute of Fine Arts
영국 잉글랜드 버밍엄

웨일스 국립 박물관
National Museum Wales
영국 카디프

바버 미술관
Barber Institute of Fine Arts
영국 잉글랜드 버밍엄

보우스 박물관
Bowes Museum
영국 잉글랜드 더럼 카운티

뉴질랜드

크라이스트처치 미술관
Christchurch Art Gallery
뉴질랜드 크라이스트처치

더니든 공공 미술관
Dunedin Public Art Gallery
뉴질랜드 더니든

캐나다

오타와 국립 미술관
National Gallery of Canada
캐나다 오타와

그레이터 빅토리아 미술관
Art Gallery of Greater Victoria
캐나다 브리티시 컬럼비아

Caspar Friedrich

프리드리히의 작품 해설을 만나고 싶으시다면 QR코드를 촬영해주세요.

카스파르 프리드리히

출생 1774 ~ 사망 1840
본명 Caspar David Friedrich
국적 **독일**

1822년 | 71×55cm | 베를린 (구) 국립 미술관

평온을 원하는
마음

우리가 사는 세상에는 시간이라는 것이 있습니다. 그런데 그 시간이 흐르면 모든 것은 변하기 시작합니다. 변한다면 좋게 변하는 것과 나쁘게 변하는 것이 있을 겁니다.

나쁘게 변하는 것은 당연히 싫습니다. 다음은 좋게 변하는 것인데, 그것도 잦아지면 문제입니다. 아무리 좋은 것이라도 새로운 것을 접하면 적응할 시간이 필요한데 그 시간이 끝나기도 전에 또 새로운 것이 오면 그때는 스트레스가 됩니다.

그래서 좋은 것이든 나쁜 것이든 자주 변하는 것은 좋지 않습니다. 처음에는 새롭고 신기해 보이지만 얼마 지나지 않아 사람들은 변치 않는 것을 그리워하게 됩니다. 평온하고 싶어서입니다.

프리드리히가 이 그림을 그릴쯤인 18, 19세기 유럽은 이어지는 변화에 시달려야 했습니다. 거의 전 유럽이 전쟁터였습니다. 프랑스의 나폴레옹이 크게 전쟁을 벌이고 있었고 나머지 국가들도 이해관계에 따라 서로 모이기도 하고, 흩어지기도 하면서 싸움을 벌였습니다. 오래전부터 있던 나라가 없어지는가 하면 새로운 나라가 생깁니다. 그러다 보니 국적까지 막 변합니다. 더 살고 싶은 도시에서 할 수 없이 떠나야 하고 또 어느 도시로 가야 안전한지도 확실하지 않습니다. 유럽의 지도가 수시로 변합니다. 유럽시민들의 불안감은 이만저만이 아니었을 겁니다.

그림을 보세요. 그런 사람의 마음이 어때 보이십니까?

연못이 있는데 둘러싼 바위가 험합니다. 세월에 다듬어진 것이 아닙니다. 불안해 보입니다. 그림 가운데는 십자가가 있고 그 뒤로는 전나무가 몇 그루 보이는데 자연에서 자란 것이 아닙니다. 역할은 십자가의 배경 정도로 보입니다. 멀리는 높디높은 고딕 교회가 서 있고 빛이 하늘에서 내려옵니다.

산중에 있는 교회와 십자가. 이것이 현실의 풍경일까요?

프리드리히는 자신의 평화를 자연에서, 종교에서, 그리고 자신의 마음에서 찾으려고 했던 화가입니다. 그러한 그의 마음이 그림에서 느껴지지 않으십니까?

그림 〈안개 바다 위의 방랑자〉는 스스로 차분히 감상해보는 그림 같아 보입니다.

저 산이 무슨 산인지, 왜 신사는 정장을 하고 산꼭대기에 간 것인지, 뒷모습을 그린 이유가 무엇인지 화가에게 물어보고 싶어지지 않습니다. 그림을 감상하며 혼자 사색에 빠져보고 싶습니다.

꼭 아래와 같은 설명을 미리 듣고 감상해야 하는 것일까요?

옛 독일식 정장을 입은 신사를 그린 것은 혁명정신을 담은 것이다. 신사의 의미는 나약한 인간을 표현한 것이고, 신이 전부라는 뜻이다. 뒷모습을 그린 것은 나라를 위해 전사한 애국자들을 추모한다는 뜻이고, 안개는 자연의 순환을 의미한다. 멀리 보이는 산은 이상적 평화의 영역이며, 뒷모습을 그린 것은 그림과 관람자를 연결해 주기 위함이다.

감상에 도움이 되십니까?

그런 분도 계시겠죠. 하지만 아닌 분도 계실 겁니다. 그리고 그림을 그리는 동안 화가가 어떻게 한 가지 생각만 하면서 그렸겠습니까? 여러분은 어떤 일을 할 때 딱한 가지 이유만 가지고 하십니까? 그러니 위와 같은 설명은 맞을 수도 있고, 틀릴 수도 있습니다.

때론 설명이 꼭 필요한 그림도 있습니다. 그렇다 하더라도 그림을 보는 첫 느낌은 감상자의 몫입니다. 보기도 전에 듣는 이 설명 저 설명은 내 느낌의 몫을 빼앗아 가는 것일 수도 있고, 감상 전 선입견이 될 수도 있습니다. 방해가 되는 것이죠.

프리드리히는 여행을 많이 다니며 그림을 그렸습니다. 여행 중에 그렸다고는 하지만 사실 그림 속 풍경의 실제 장소는 없습니다.

왜냐하면 여행 속의 장소를 그린 것이 아니라 여행하면서 전해진 마음 속 풍경을 그렸기 때문입니다.

혹시 그림 속에서 프리드리히의 마음이 전달되십니까? 공감되십니까? 그렇다면 제대로 감상여행하고 계신 것입니다.

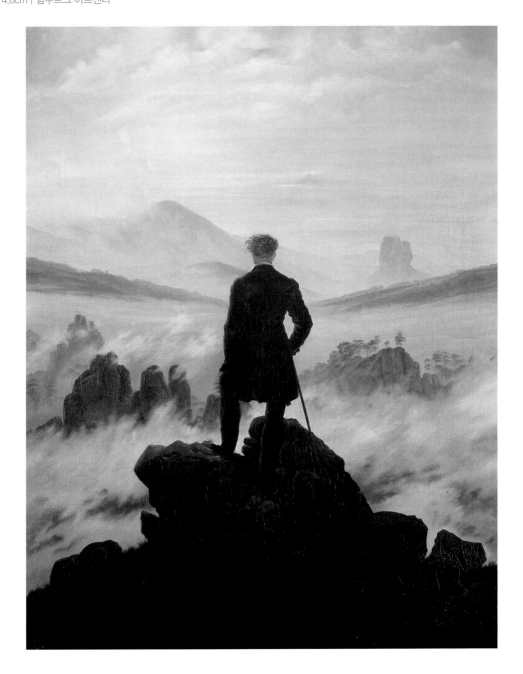

프리드리히의
종교

멀리 어슴푸레하게 고딕식으로 지어진 중세의 교회가 보입니다. 서광이 비칩니다. 눈 쌓인 벌판이 황량하게 펼쳐져 있고 가운데에는 전나무가 두 세 그루 서 있는데 그 사이에 십자가가 있습니다. 십자가 앞에는 바위가 있습니다. 자세히 보면 한 남자가 두 손을 모으고 기대어 앉아있습니다. 기도를 드리고 있습니다. 남자 곁에는 금방 던져진 듯 긴 나무 막대가 두개 보이는데 자세히 보면 목발입니다.

이 그림도 마음 속 풍경입니다. 그의 마음을 상상하며 감상해 보세요.

카스파르 다비드 프리드리히는 1774년 그라이프스발트라는 곳에서 태어났습니다. 지금은 독일 북동부인데 그때는 스웨덴이었습니다. 프리드리히의 가정은 엄격한 프로테스탄트 가정이었습니다. 여기까지 보면 평범합니다.

그런데 프리드리히는 죽음을 너무 일찍 경험합니다. 7살 때는 어머니가 돌아가시고, 8살 때는 누이가 죽고, 13살 때는 물에 빠진 자신을 구하려던 동생이 죽고 17살에는 다른 누이가 또 죽습니다.

어린 나이에 이런 경험을 한다는 것은 큰 충격이었을 겁니다. 지울 수 없었겠죠. 당연히 위로와 안정이 필요했을 테고 종교를 향한 마음은 커졌을 겁니다. 20살에 코펜하겐 예술원에서 미술공부를 시작한 프리드리히는 25살 무렵 아름다움에 끌려 드레스덴으로 이사합니다. 그러나 몇 년 후 나폴레옹에 의해 드레스덴이 점령당합니다. 아마 프리드리히는 다시 악몽을 꾸었을 겁니다. 프리드리히는 프랑스에 대한 적대감을 심하게 표현하였고, 그 이후 도보 여행을 시작하며 그림을 그립니다.

큰 상실을 겪게 되면 마음 깊이 상처가 남게 되고 그 상처는 잘 아물지 않습니다. 그런데 반복까지 되다보면 평생 불안감을 갖고 살 수밖에 없습니다. 그렇게 프리드리히는 평생 고독하게 살았고 그림을 그려 자신을 표현하였습니다.

그림이 큰 위로가 아니었나 하는 생각이 듭니다.

겨울 풍경 Winter Landscape
1811년경 | 32.5×45cm | 런던 내셔널 갤러리

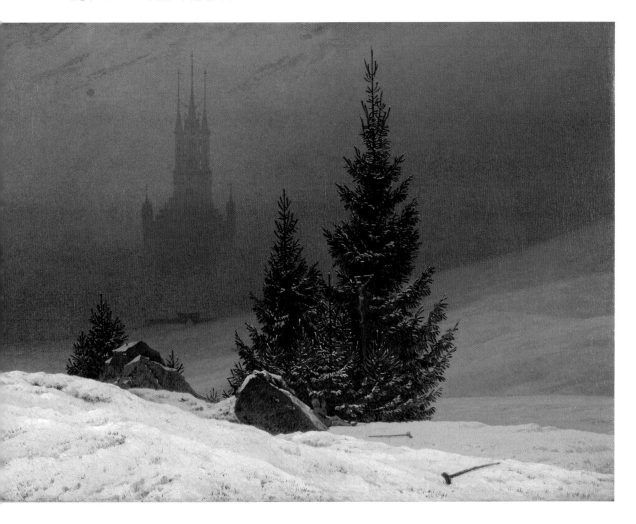

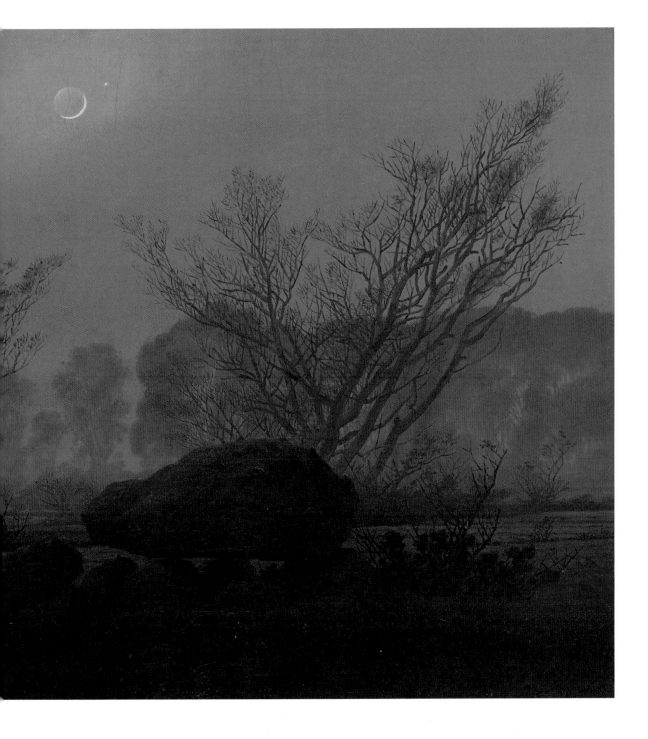

카스파르 프리드리히 초상화

카스파르 프리드리히 초상화
Portrait of Caspar David Friedrich
작가 : 게하르트 폰 퀴겔겐

1810~1820년
53.5×41.5cm
함부르크 아트센터

Caspar Friedrich의 경건함은 평온에 대한 바람입니다.

·표지 안쪽 지도에서 미술관의 위치를 확인하세요

미국

시카고 미술관
Art Institute of Chicago
미국 시카고

폴 게티 미술관
J. Paul Getty Museum
미국 로스앤젤레스

메트로폴리탄 미술관
Metropolitan Museum of Art
미국 뉴욕

내셔널 갤러리
National Gallery of Art
미국 워싱턴 D.C.

클리블랜드 미술관
Cleveland Museum of Art
미국 오하이오

하버드 미술 박물관
Harvard University Art
Museums
미국 매사추세츠

킴벨 미술관
Kimbell Art Museum
미국 텍사스

유럽

루브르 박물관
Louvre Museum
프랑스 파리

에르미타주 미술관
Hermitage Museum
러시아 상트 페테르부르크

내셔널 갤러리
National Gallery
영국 런던

노이에 피나코텍
Neue Pinakothek
독일 뮌헨

슈테델 미술관
Städel Museum
독일 프랑크푸르트

라이프치히 조형예술 박물관
Museum der Bildenden
Künste
독일 라이프치히

벨레데레 미술관
Österreichische Galerie
Belvedere
오스트리아 비엔나

슈투트가르트 미술관
Staatsgalerie Stuttgart
독일 바덴뷔르템베르크

코펜하겐 국립 미술관
National Gallery of Denmark
덴마크 코펜하겐

티센보르네미서 미술관
Thyssen-Bornemisza
Museum
스페인 마드리드

Jean François Millet

밀레의 작품 해설을 만나고 싶으시다면 QR코드를 촬영해주세요.

장 프랑수아 밀레

출생 1814 ~ 사망 1875
본명 **Jean François Millet**
국적 **프랑스**

감자 심는 사람들 Potato Planters
1861년 | 82.5×101.3cm | 보스턴 미술관

주인공이 된
농부

이 그림은 풍경화일까요? 인물화일까요? 배경이 넓게 펼쳐져 있긴 하지만 그래도 인물화가 맞아 보입니다. 인물은 누굴까요? 그냥 봐도 시골에 사는 농부와 아내입니다.

농부가 주인공?

이 그림의 특별함은 여기서 시작됩니다.

이유는 이렇습니다.

당시 그림이란 감상을 하거나 장식을 위한 용도였습니다. 그래서 신화 속 이야기, 역사의 한 장면, 유명인의 초상, 종교화 등이 주로 그려졌습니다. 귀족들이나 신흥 부르주아들이 구입해 즐기는 것이 목적이었기 때문이죠.

그런데 화가 밀레는 누구도 아닌 농부를 주인공으로 그렸습니다. 귀족이나 부유층들에게 시골 농부를 벽에 걸어 놓고 감상을 하라는 걸까요? 아니면 자신들에 의해 착취당하는 소작농의 모습을 보면서 반성을 하라는 뜻일까요?

두 번째 파격은 그 농부를 너무도 숭고하게 표현했다는 점입니다. 복장을 보세요. 허름합니다. 가난한 것이 분명합니다. 그러니 일도 많이 해야 합니다. 뒤에 넓은 밭을 보세요. 사람이 하나도 보이지 않습니다. 아마 부부는 하루 종일 쉬지 않고 일했을 것입니다. 농기구라야 쇠스랑 한 개와 손수레뿐입니다. 흔히 보는 소 한 마리 보이지 않습니다.

저녁 6시 교회의 종이 울립니다. 이제 일손을 멈추고 부부는 기도를 드립니다. 가난이 원망스럽고, 일이 싫어 벗어나게 해달라는 애원의 기도는 아닌 것으로 보입니다. 그렇게 보기에는 모습이 너무 곧고, 경건해 보입니다. 분명 감사 기도입니다.

1859년 이 작품이 완성되자 그림을 주문한 사람은 구입을 취소했습니다. 일부는 밀레가 불순한 사상을 가지고 이상하게 그림을 그렸다고 혹평했습니다. 하지만 지금 이 그림은 사실주의 그림으로 구분되며, 프랑스 최고의 걸작 중의 하나로 평가됩니다.

1857~1859년 | 55.5×66cm | 오르세 미술관

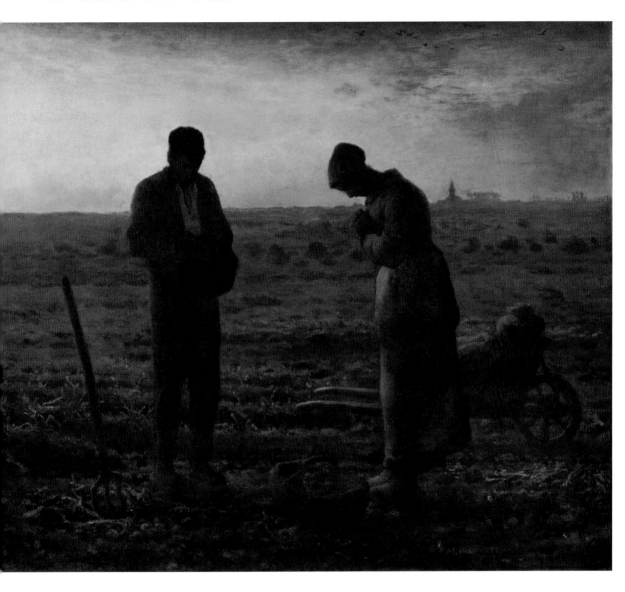

이상한
이삭줍기

이 그림처럼 특이한 그림도 없습니다. 차근차근 한번 보죠. 배경은 가을걷이가 한창인 프랑스의 어느 농촌입니다. 멀리 왼편으로 보리 짚단이 몇 개 보이는데 일하는 사람 크기로 보아서는 엄청 높습니다. 수확량이 꽤 많습니다. 옆으로는 말 수레가 보이는데 수레 위에는 산더미 같은 보리가 쌓여 있습니다. 옮기기 직전인지 한 일꾼이 수레 위의 보리 짚단을 동여매고 있습니다. 그 오른편을 보세요. 수십 명의 사람들이 무릎을 굽히고 엎드려 보리 짚단을 묶고 있습니다. 그런데 특이한 점은 쉬는 사람이 보이지 않습니다. 한편에선 짚단을 어깨에 메고 옮기는 사람들이 있는데 여자입니다. 치마를 입었습니다. 오른편으로 쭉 가다 보면 말을 타고 지켜보는 한 사람. 그는 총 감독관입니다. 그러므로 일하는 사람들은 모두 소작농입니다.

주인공 세 여인, 왼편 두 여인의 포즈는 거의 같습니다. 허리를 90도 이상 굽혀 땅에 떨어진 이삭을 줍고 있습니다. 오른편 여인은 구부정히 서 있는데 쉬는 것이 아니라 다음 주울 이삭을 찾고 있습니다.

그렇다면 그림의 전체 설명은 이럴 겁니다.

프랑스의 어느 가난한 농촌. 자기 땅이 없는 소작농들이 엄한 감독관 아래서 쉴 새 없이 일하고 있다. 어찌나 가난한지 몇몇 여인들은 떨어진 이삭을 주워 먹으려고 땅을 살피고 있다. 그해는 사실 풍년이었다. 어떠십니까?

이쯤 되면 불쌍한, 비참한, 슬픔 같은 느낌이 들어야 하는데 밀레의 〈이삭 줍는 사람들〉을 보고 있으면 그런 생각이 전혀 들지 않습니다. 감정의 흔들림보다는 고요함이 느껴지고 처절함보다는 묵묵한 실천가의 경건함이 느껴집니다.

사실 이유가 있습니다. 농부의 아들이었던 밀레는 농부를 불쌍하게 보거나 동정하지 않았습니다. 그는 농부를 존경했습니다.

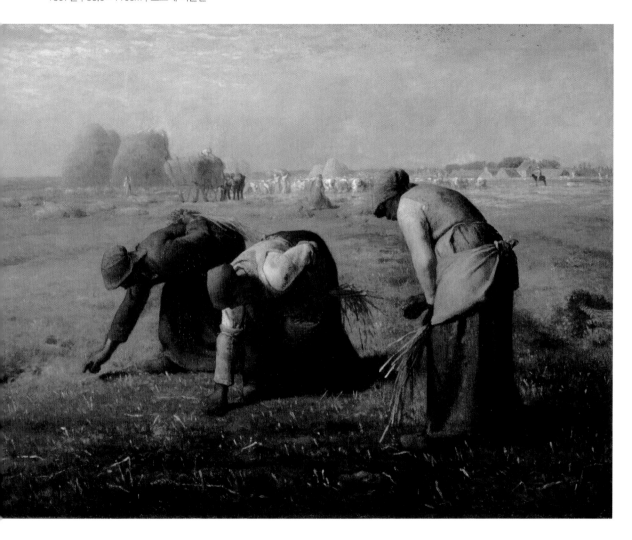

이야기만 했다 하면 과장하는 사람이 있습니다. 항상 부풀리는 식이죠.

그런 사람의 말에는 수식어도 많이 등장합니다. 내가 느껴야 할 감정까지 자기가 정해주고 싶은 겁니다. 또 원하는 대로 못 알아들었다 싶으면 중간 중간 시간을 끌며 한 말을 또 합니다. 그렇게 힘을 주어 말하니 듣는 사람도 힘듭니다. 힘든 건 둘째 치고 기억이 안 납니다. 힘들었던 기억만 납니다.

물론 누구나 자신의 이야기를 하고 싶습니다. 또 같은 감정을 느껴 주었으면 하는 바람도 있습니다. 하지만, 느끼는 것은 이야기 하는 사람의 몫이 아닙니다. 듣는 사람 몫입니다. 정말로 공감하고 싶으면 조용하고 진실해야 합니다. 밀레의 그림이 그렇습니다. 조용하고 진실합니다.

장 프랑수아 밀레는 농촌에서 태어났습니다. 농부의 아들이고 농사도 지었으니 밀레는 농부입니다. 어려서부터 그림을 좋아했던 밀레는 커가며 정식으로 미술공부를 하게 됩니다. 그리고 20대에는 지역 장학생으로 뽑혀 프랑스 국립 미술학교에 들어갑니다. 그 후 파리에서 다양한 경험을 쌓고 결혼도 한 밀레는 35살에 시골로 돌아와 바르비종에 정착합니다. 그때부터 밀레는 시골의 소박한 풍경을 많이 그립니다.

보시는 그림은 〈양치는 소녀와 양떼〉입니다. 제목에 어떤 수식어도 붙어있지 않습니다. 밀레는 따로 강조하지 않았습니다. 그래서 우리는 그냥 편하게 보면 됩니다. 오래 보고 싶으면 그러면 되고, 싫으면 안보면 됩니다. 그림에 힘이 들어가지 않았으니 보는 사람도 편합니다. 밀레의 다른 그림들도 그렇습니다. 〈키질하는 사람〉, 〈세탁하는 사람〉, 〈우유를 짓는 사람〉. 제목부터 평범합니다.

보면 바로 느껴지듯 밀레는 농촌을 사랑했고, 농부를 존경했습니다.

사실 존경 받아야 합니다. 농부가 없었다면 오늘도 수렵 채집 생활을 했을 테고 문명도 없었을 테니까요.

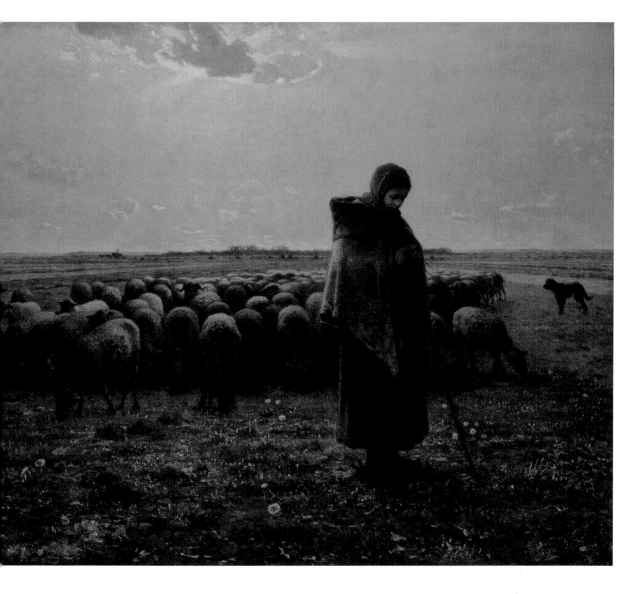

밀레
자화상

장 프랑수아 밀레 자화상
Jean-François Millet
Self-Portrait

1845~1846년
56.2×45.6cm
루브르 박물관

Jean François Millet의 그림은
소박하지만 강합니다.

·표지 안쪽 지도에서 미술관의 위치를 확인하세요

미국

시카고 미술관
Art Institute of Chicago
미국 시카고

폴 게티 미술관
J. Paul Getty Museum
미국 로스앤젤레스

메트로폴리탄 미술관
Metropolitan Museum of Art
미국 뉴욕

내셔널 갤러리
National Gallery of Art
미국 워싱턴 D.C.

LA 카운티 미술관
LosAngeles County
Museum of Art
미국 로스앤젤레스

로체스터대학 기념 미술관
Memorial Art Gallery of the
University of Rochester
미국 뉴욕

캠퍼 미술관
Mildred Lane Kemper Art
Museum
미국 세인트루이스

밀워키 미술관
Milwaukee Art Museum
미국 위스콘신

예일대학교 미술관
Yale University Art Gallery
미국 뉴헤이번

볼 주립 미술관
Ball State Museum of Art
미국 인디애나

브룩클린 미술관
Brooklyn Museum
미국 뉴욕

카네기 미술관
Carnegie Museum of Art
미국 피츠버그

프릭 컬렉션
Frick Collection
미국 뉴욕

커리어 갤러리
Currier Gallery of Art
미국 뉴햄프셔

클리블랜드 미술관
Cleveland Museum of Art
미국 오하이오

하버드 미술 박물관
Harvard University Art
Museums
미국 매사추세츠

인디애나대학 미술관
미국 인디애나 블루밍

미네아폴리스 미술관
Minneapolis Institute of Arts
미국 미네소타

유럽

에르미타주 미술관
Hermitage Museum
러시아 상트 페테르브루크

루브르 박물관
Louvre Museum
프랑스 파리

오르세 미술관
Muséed'Orsay
프랑스 파리

내셔널 갤러리
National Gallery
영국 런던

웨일스 국립 박물관
National Museum Wales
영국 카디프

노이에 피나코텍(신미술관)
Neue Pinakothek
독일 뮌헨

프랑스 국립 박물관 연합
Réunion des Musées
Nationaux
프랑스

애슈몰린 박물관
Ashmolean Museum
영국 옥스퍼드

코톨드 미술 연구소
Courtauld Institute of Art
영국 런던

헌터리언 박물관 & 미술관
Hunterian Museum
and Art Gallery
영국 스코틀랜드

크뢸러 뮐러 미술관
Kröller-Müller Museum
네덜란드 오테를로

캐나다

오타와 국립 미술관
National Gallery of Canada
캐나다 오타와

그레이터 빅토리아 미술관
Art Gallery of Greater Victoria
캐나다 브리티시 컬럼비아

댈하우지 미술관
Dalhousie University
Art Gallery
캐나다 노바스코샤

칠레

산티아고 국립 미술관
Museo Nacional
de Bellas Artes
칠레 산티아고

호주

뉴사우스웨일스 주립 미술관
Art Gallery of
New South Wales
호주 시드니

뉴질랜드

크라이스트처치 미술관
Christchurch Art Gallery
뉴질랜드 크라이스트처치

Camille Pissarro

피사로의 작품 해설을 만나고 싶으시다면 QR코드를 촬영해주세요.

카미유 피사로

출생 1830 ~ 사망 1903
본명 Camille Pissarro
국적 프랑스

사과 수확 Apple Harvest
1888년 | 60.9×73.98cm | 달라스 미술관

진정한
그림 사랑

어린아이들은 진정한 사랑을 모릅니다.

같이 놀아주면서 맛있는 것도 사주고 놀이공원도 데리고 가면 찰싹 안기며 사랑스러운 행동을 합니다. 그 맛에 또 무언가를 사주게 됩니다.

그런데 나보다 더 잘해주는 사람이 나타나면 언제 그랬냐는 듯 뒤돌아섭니다. 그럴 땐 순간 서운하고 상처도 받습니다. 가만히 생각해보면 내가 사랑을 준다고 생각했는데 나도 사랑을 받고 싶었던 것입니다. 어린아이들은 너무 순수해서 아직 진정한 사랑을 모르나 봅니다.

진정한 사랑은 변하지 않아야 합니다.

카미유 피사로는 그림을 진정 사랑한 화가입니다. 변하지 않았습니다. 더 좋은 조건이었는데도, 집안에서 반대를 해도, 그림 때문에 가난하게 살면서도 그림을 계속할까 말까 망설이지 않았습니다. 여기가 끝이라면 이 정도 사랑한 화가들은 있습니다. 하지만 참고 견뎌보는 것이죠. 왜냐하면 자신의 실력을 알기에 언젠가 올 성공을 기다리는 것입니다.

그런데 피사로의 경우는 다릅니다. 그는 자신이 그림을 잘 그린다고 생각하지 않았습니다. 초상화를 의뢰한 고객에게 이런 말을 합니다. "르누아르가 더 잘 그립니다."

자신의 개인전을 얼마 앞두고는 아들에게 편지를 보내는데 "모네와 르누아르의 빛나는 전시회가 얼마 전이었기 때문에 내 전시회는 더 슬프고 덤덤해 보일 것이다."

한번은 모네의 〈루앙 대성당〉 연작을 보고 감동하더니 자신의 그림을 감추고 싶어 합니다. 부끄럽다는 것입니다. 그때 피사로 나이 66세였습니다. 무엇으로 보나 부끄러울 나이가 아닌데 말입니다.

그렇다면 피사로는 정말 그림을 못 그리는 화가였을까요? 그렇다면 미술사에 남았을까요? 피사로는 그림 앞에 겸손해서 그랬을 겁니다. 진짜 사랑을 한다면 그 앞에서 절대 자만하지 않습니다.

피사로는 자신이 성공하기 위해 그림을 그린 것이 아닙니다. 사랑해서 그림을 그렸고 그렇게 그린 그림으로 인정받은 화가입니다. 그래서 그의 그림은 잔잔합니다.

밑거름 화가

화가들은 모이면 가끔 다툽니다. 싸움은 아닙니다. 의견이 충돌하는 것입니다. 자기 세계에서 작업하는 사람들이니 각자 의견이 분명한 것은 당연한 일입니다. 또 자신의 생각을 양보하는 것이 꼭 옳은 것은 아닙니다. 예술가들이니까요. 하지만 때로는 양보나 조율을 통해 의견을 일치시켜야 할 때가 있습니다. 가령 같이 전시를 준비할 때 같은 경우입니다. 하지만 이럴 때도 의견 충돌이 일어나는 수가 있습니다. 그때는 모두를 화합시켜 줄 누군가가 필요합니다. 피사로는 그런 역할을 잘하는 화가였습니다. 그는 온화한 사람이었습니다.

1874년경 파리에는 새로운 미술을 꿈꾸는 사람들이 있었습니다. 그들은 지금 하나의 전시를 계획하고 있습니다.

'마네' 42세. 부유한 집안 출신으로 용기가 있고 주관이 뚜렷한 편입니다.

'드가' 40세. 깔끔한 성격이고 마음에 들지 않으면 돌려서 이야기하지 않습니다.

'모네' 34세. 돈이 없어도 멋진 양복과 와인을 즐기는 꿈이 큰 청년입니다.

'르누아르' 33세. 비교적 부드러운 성격이고 어려워도 세상을 긍정적으로 바라봅니다.

'세잔' 35세. 자기세계가 강하고 남들과 잘 어울리지 않습니다. 노력파입니다.

그리고 '피사로' 44세. 이들 중 가장 나이가 많습니다. 이해심 많은 사람입니다.

이들은 후에 인상주의라는 중요한 미술역사를 만들어낸 주인공들이고 준비하는 전시는 제 1회 인상주의 전입니다. (마네는 끝내 불참합니다)

마네, 드가, 모네, 르누아르, 세잔에 비하여 피사로는 덜 알려져 있는 화가입니다.

하지만 보이지 않는 곳에서 인상주의 화가들을 화합시키려 했고, 밑거름이 되었던 화가는 바로 피사로입니다.

세잔은 이런 말도 했다고 합니다. "피사로는 나에게 아버지와 같다."

그림 〈퐁 네프 다리〉는 그의 성품처럼 온화함이 느껴지는 그림입니다.

1902년 | 55.3×46.5cm | 부다페스트 미술관

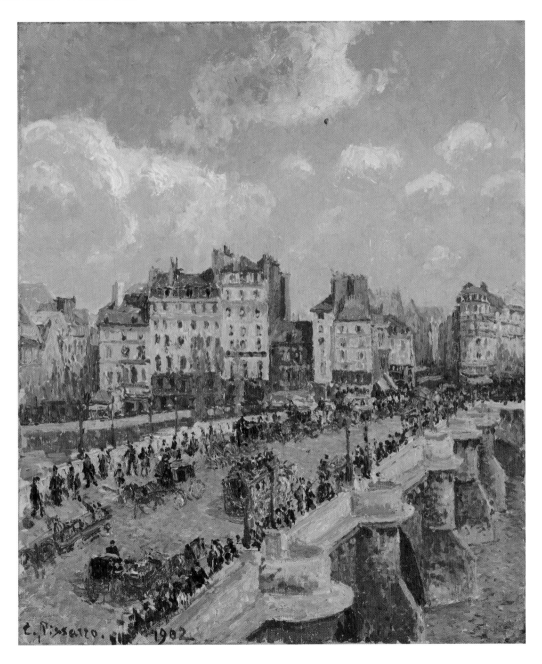

세인트토머스 섬부터
파리까지

미술사에 이름이 새겨진 화가들에게는 대부분 그들만의 스타일이 있습니다. 그래서 그림만 보아도 누구의 것인지 짐작할 수 있습니다. 그런데 피사로의 경우는 조금 다릅니다. 초기에 그려진 그림은 코로의 그림과 비슷하고, 그 다음은 모네의 그림과 비슷합니다. 말년의 그림은 시냐크의 점묘법과 비슷합니다. 피사로는 자신만의 스타일을 고집하지 않은 화가입니다. 오히려 그것이 특별합니다.

화가들에게는 일반적으로 대표작이라는 것이 있습니다. 보통 대표작이란 미술사적 의미가 담겨져 후에 자연스럽게 된 경우도 있지만, 그보다는 화가 자신이 대작을 남기려는 욕심을 갖고 만들어진 경우도 많습니다. 그런데 피사로의 작품에는 그런 것이 따로 없습니다. 그는 그림을 그릴 때 욕심을 더하거나 덜해서 그린 것 같지 않습니다. 그래서 특별한 대표작이 없습니다.

자신이 유명해지기를 바라는 화가들이 많습니다. 그러다보면 주목받을 그림을 그려야겠다는 생각을 하게 됩니다. 그리고 그 시도가 성공하면 그림은 논쟁거리가 됩니다. 그림에 이야기가 붙어버리는 경우입니다. 그다음은 이야기가 그림을 다시 유명하게 만들어 줍니다. 설명할 것이 점점 많아지는 것이죠. 그런데 피사로는 그런 것이 없습니다. 그림들이 담백합니다. 그래서 설명보다는 감상하는 편이 좋습니다.

세인트 토마스 섬에서 태어나 부모의 사업을 이어받을 수 있는 좋은 기회를 다 버리고 그림을 그리겠다며 25살에 파리에 온 피사로는 다행히 좋은 인상주의 친구들을 만나 서로 위로하고 격려하면서 어려운 시기를 이겨낼 수 있었습니다.

이제 모네는 유명해져 부자가 되었고 르누아르도 드가도 세잔도 다 자리를 잡았습니다. 마네가 죽은지는 벌써 10년쯤 되었습니다. 피사로도 지금은 인정받는 화가입니다. 하지만 몸이 불편해 이제는 창밖 풍경만을 그리고 있습니다.

보시는 그림은 그때 그린 것이고 피사로 나이는 이제 73세가 되었습니다. 그해 11월 피사로는 파리에서 세상을 떠났습니다.

르 아브르 항구, 아침, 태양, 물결 The Outer Harbour of Le Havre, Morning, Sun, Tide
1903년 | 54.5×65.3cm | 앙드레 말로 미술관

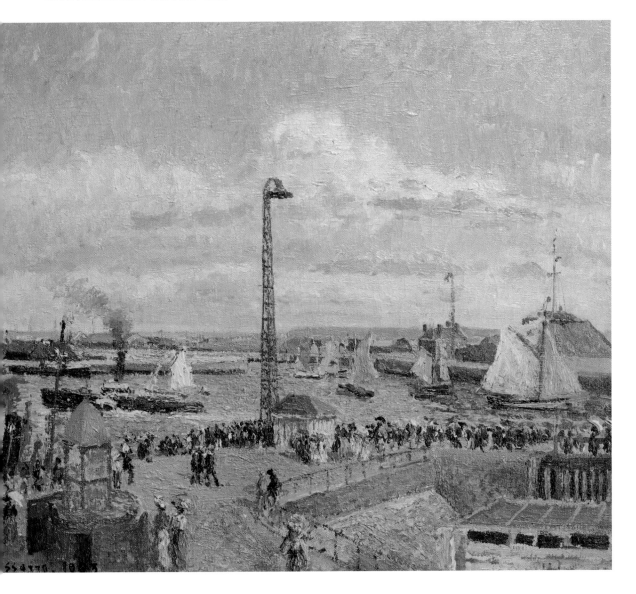

73세의
카미유 피사로

카미유 피사로 자화상
Camille Pissarro Self-Portrait

1903년
41×33cm
테이트 갤러리

Camille Pissarro는
남의 이야기를 잘 들어주었습니다.

· 표지 안쪽 지도에서 미술관의 위치를 확인하세요

미국

시카고 미술관
Art Institute of Chicago
미국 시카고

달라스 미술관
Dallas Museum of Art
미국 텍사스

디트로이트 미술관
Detroit Institute of Arts
미국 디트로이트

구겐하임 미술관
Guggenheim Museum
미국 뉴욕

폴 게티 미술관
J. Paul Getty Museum
미국 로스앤젤레스

메트로폴리탄 미술관
Metropolitan
Museum of Art
미국 뉴욕

휴스턴 미술관
Museum of Fine Arts
Houston
미국 휴스턴

보스턴 미술관
Museum of Fine Arts
Boston
미국 보스턴

뉴욕 현대 미술관
Museum of
Modern Art
미국 뉴욕

노턴 사이먼 미술관
Norton Simon
Museum
미국 패서디나

내셔널 갤러리
National Gallery of Art
Washington
미국 워싱턴 D.C.

오클랜드 아트뮤지엄
Ackland Art Museum
미국 노스캐롤라이나
채플 힐

브루클린 미술관
Brooklyn Museum
미국 뉴욕

카네기 미술관
Carnegie
Museum of Art
미국 피츠버그

클라크 아트 인스티튜트
Clark Art Institute
미국 윌리엄스타운

클리블랜드 미술관
Cleveland Museum
of Art
미국 클리블랜드

해머 미술관
Hammer Museum
미국 로스앤젤레스

하버드 아트 뮤지엄
Harvard University
Art Museums
미국 케임브리지시

하이 뮤지엄 오브 아트
High Museum of Art
미국 애틀랜타

유럽

오르세 미술관
Musée d'Orsay
프랑스 파리

**헌터리언
박물관 & 미술관**
Hunterian Museum
and Art Gallery
스코틀랜드 글래스고

에르미타주 미술관
Hermitage Museum
러시아
상트페테르부르크

**벨베데레
오스트리아 갤러리**
Upper Belvedere
오스트리아 빈

스톡홀름 국립 미술관
National Museum
Stockholm
스웨덴 스톡홀름

카디프 국립박물관
National Museum
Cardiff
영국 웨일스 카디프

**쿤스트뮤지엄
장크트갈렌**
Kunstmuseum
St.Gallen
스위스 장크트갈렌

**코톨드 인스티튜트
오브 아트**
Courtauld Institute
of Art
영국 런던

내셔널 갤러리
National Gallery
영국 런던

버밍엄 박물관 & 미술관
Birmingham
Museums
& Art Gallery
영국 버밍엄

피츠윌리엄 미술관
Fitzwilliam Museum
at the University
of Cambridge
영국 케임브리지

스코틀랜드 국립 미술관
National Galleries
of Scotland
영국 에든버러

애시몰린 미술관
Ashmolean Museum
at the University
of Oxford
영국 옥스퍼드

테이트 갤러리
Tate Gallery
영국 런던

노이에 피나코테크
Neue Pinakothek
독일 뮌헨

바젤 미술관
Kunstmuseum Basel
스위스 바젤

루브르 박물관
Louvre Museum
프랑스 파리

뉴질랜드

크라이스트처치 미술관
Christchurch
Art Gallery
뉴질랜드
크라이스트처치

호주

**뉴사우스웨일스
주립 미술관**
Art Gallery of
New South Wales
오스트리아 시드니

캐나다

온타리오 미술관
Art Gallery of Ontario
캐나다 토론토

캐나다 국립 미술관
National Gallery
of Canada
캐나다 오타와

**그레이터
빅토리아 미술관**
Art Gallery of
Greater Victoria
캐나다 빅토리아

Edouard Manet

〔 〕 마네의 작품 해설을 만나고 싶으시다면 QR코드를 촬영해주세요.

에두아르 마네

출생 1832 ~ 사망 1883
본명 Edouard Manet
국적 프랑스

개혁의 시작

역사가 바뀌는 지점을 살펴보면 이런 사람들이 등장합니다. 지키려는 사람, 그것을 바꾸려는 사람, 그리고 멀리서 지켜보는 사람들입니다. 스포츠와도 비슷합니다. 챔피언이 있고 도전자가 있고 양편 관중이 있습니다. 스포츠에서 승패가 가려지듯 역사에서도 방향이 갈라집니다. 지키려는 사람이 이겼을 때는 기존의 방식이 유지됩니다. 바꾸려는 사람이 이겼을 때는 모든 것이 바뀌기 시작합니다.

1860년대 파리 미술계는 아카데미즘이라는 전통이 지배하고 있었습니다. 그림이란 어떻게 그려야 한다는 규칙이 있었던 것입니다. 그리고 그 규칙에 따라서 좋은 그림, 나쁜 그림이 정해졌고 인정받으려면 싫어도 규칙을 지켜야 했습니다.

당연히 그 틀을 바꾸고 싶어 하는 사람들도 있었습니다. 하지만 전통에 대항한다는 것은 각오해야 하는 일입니다. 잘못하다가는 낙인이 찍혀 영영 기회를 잃어버릴 수도 있습니다. 그것이 두려우면 조용히 따라가야 합니다. 용기 있는 사람을 기다리면서.

1863년 용기 있는 사람이 나타났습니다. 그의 이름은 에두아르 마네. 결전의 장소는 파리살롱 낙선전, 그가 승부를 건 작품은 〈풀밭 위의 점심〉입니다.

그림에는 두 신사와 두 여인이 등장합니다. 제목처럼 그들은 풀밭에서 점심을 즐기고 있습니다. 문제는 두 여인이 거의 벌거벗었다는 것입니다. 이게 도대체 어찌된 상황일까요? 여자들을 벌거벗겨 놓고 식사를 하다니. 표정을 보면 한두 번 그린 것이 아닙니다. 태연해 보입니다. 게다가 남자들의 복장을 보면 파리의 점잖은 신사들입니다.

전시회장은 발칵 뒤집혔습니다. 신문들은 대서특필했고 관람객은 구름떼처럼 이어졌습니다. 보수적인 살롱 관계자들은 있을 수 없는 일이 벌어지고 말았다며 분개와 한탄을 함께 하였습니다.

결론은 어떻게 되었을까요?

마네는 반의 승리를 거두었습니다. 기존 전통에 큰 금을 내버린 것이죠. 분개하는 사람만큼이나 마네를 지지하는 사람들도 많았습니다. 혼자서는 용기내지 못했던 사람들이 이제 하나둘 목소리를 내기 시작했습니다.

그중 대표적인 사람들이 후에 인상주의 화가로 불리는 사람들입니다. 모네, 르누아르, 드가, 바지유 등이 그들입니다.

점잖은 사람이라고 언제 어디서나 점잖을 수는 없습니다. 하지만 19세기 파리 살롱전은 점잖지 않은 사람도 점잖아야 하는 장소였습니다. 그런데 마네가 이런 장소에 또한 번 불경스런 그림을 출품하였습니다. 사전 지식 없이 지금의 시각으로 보면 벌거벗은 소녀가 침대에 누워 있고, 흑인 아주머니는 꽃다발을 든 채 서 있고, 침대 끝에는 검은 고양이가 한 마리 있는 그저그런 그림으로 보입니다. 이런 생각 정도는 듭니다. 그런데 이 소녀는 누구고 대체 왜 이러고 있지?

하지만 19세기 점잖은 파리의 신사들은 다 아는 그림입니다. 몇몇에게는 아주 익숙한 장면이었을지도 모릅니다.

이곳은 매춘을 하는 장소이고 어린 소녀는 고급 매춘부입니다. 당시 신사들은 자신의 품위를 지키기 위해 꽃다발을 들고 가는 경우가 많았고 흑인 하녀는 그 꽃을 받아들고 있는 것입니다. 손님이 왔다는 뜻이죠. 꼬리를 세운 검은 고양이는 여러 도발적 의미를 담고 있으며 여기서는 남성의 추한 욕망을 상징하고 있는 것으로 보입니다.

분명 존재하지만 드러내서는 안 되는 장면을 마네가 점잖은 파리살롱에서 제대로 드러낸 것입니다. 그림 속 소녀와 눈이 딱 마주친 신사들의 가슴은 어땠을까요?

그림 〈올랭피아〉의 반발은 2년 전 〈풀밭 위의 점심〉을 한 단계 뛰어 넘었습니다. 온갖 야유와 욕설이 난무했습니다. 해도 너무했다. 마네가 금기를 깨버렸다. 성난 관객들은 행동으로 옮겨 그림을 파손시키려 했습니다. 결국 두 명의 경비원이 그림 앞에 배치되었습니다.

정작 마네는 그런 뜻이 아니라고 해명했지만 누가 봐도 그런 뜻이었나 봅니다. 정말 마네는 아무 뜻 없이 그렸던 것일까요? 후에 방사선 검사결과 검은 고양이는 출품 직전 덧 그려진 것으로 밝혀졌습니다.

그런데 한 가지 궁금한 것은 반발이 예상된 이 그림이 어떻게 전시될 수 있었냐는 것입니다. 그 배경에는 나폴레옹 3세의 비호가 있었습니다. 나폴레옹 3세도 이제는 변화가 필요하다고 생각했던 것이죠. 이 사건 이후 미술은 더 이상 개혁의 바람을 피해갈 수 없었습니다.

마네가 근대미술의 문을 연 것입니다.

올랭피아 Olympia
1863년 | 130.5×191cm | 오르세 미술관

위대한 화가

인류의 역사를 훑어보면 작은 계기가 큰 사건을 만들어 내고 그 사건으로 인해 거대한 역사의 물결이 방향을 바꾼다는 사실을 알 수 있습니다. 그런데 재미있는 것은 아무리 각본을 잘 짜도 역사는 사람 생각대로 흘러가지 않았다는 것입니다. 왜냐면 우연이라는 것이 숨어있기 때문입니다. 그럴 때 사람들은 운명이라고 합니다.

마네의 사건은 이런 결과를 남겼습니다.

'19세기 프랑스 미술은 아카데미즘이라는 관행에서 벗어나지 못하고 있었다. 많은 사람들이 알면서도 용기 내어 맞서지 못했다. 그런데 마네라는 영웅이 나타났다. 그는 두 번에 걸쳐 아카데미즘에 도전하여 그들의 관행을 허물어뜨리기 시작했다. 그 후 용기를 얻은 젊은 화가들은 마네를 중심으로 모여들기 시작했고 다양하고 혁신적인 미술을 탄생시켰다. 그렇게 만들어진 것이 근대 인상주의 미술이다. 인상주의는 그 후 여러 가지 방향으로 발전하면서 현대미술의 토대를 이루는 큰역할을 했다.'

혹시 마네가 미리 짜놓은 각본이었을까요? 아니면 우연이었을까요? 이런 일들이 있었습니다. 첫째, 마네는 사건 이후 인상주의 화가들과 어울리기는 하지만 같이 행동하지는 않습니다. 오히려 거리를 유지합니다. 그래서 인상주의 전시회에 한 번도 참여한 적이 없습니다. 두 번째, 그렇다고 해서 자신만의 혁신적 스타일의 미술을 따로 선보이지도 않았습니다. 작은 변화는 있었지만 그는 원래부터 실험적인 작품을 하는 화가였습니다. 세 번째, 마네는 그 사건 이후에도 살롱전에 계속 출품하며 그곳에서 인

정받으려고 하였습니다. 그 공로로 후에 프랑스 최고 레지옹 도뇌르 훈장을 받습니다.

보시는 그림 〈폴리 베르제르의 술집〉도 살롱전에 출품했던 것이죠. 이곳은 공연을 보면서 술을 즐기는 곳입니다. 여 종업원이 보이고 그 뒤 거울에는 손님들이 비쳐집니다. 그런데 거울에 비친 모습들이 잘못 그려졌습니다. 술병의 위치도 다르고, 술병과 여인의 거리도 다릅니다. 마네가 일부러 사실을 왜곡시킨 것입니다. 이것이 마네의 마지막 작품입니다.

마네가 죽은 뒤 가까웠던 친구 드가는 이런 말을 했다고 합니다.

"마네는 우리의 생각보다 더 위대한 화가였다."

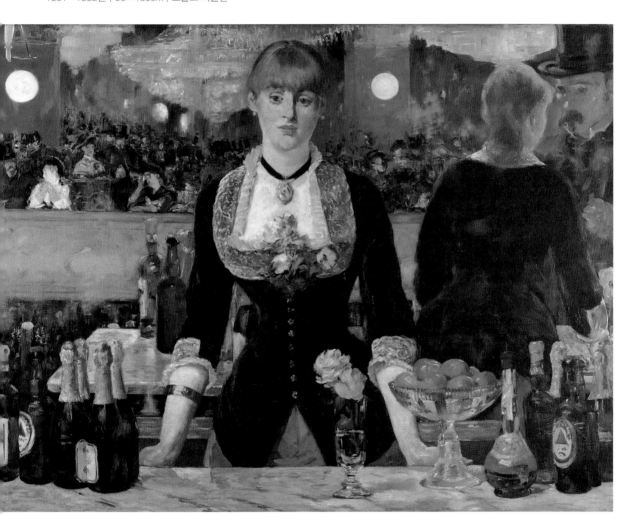

40대 중반의
마네

에두아르 마네 자화상
Edouard Manet Self-Portrait

1878~1879년
95.4×63.4cm
브릿지스톤 미술관

Edouard Manet
그는 뭘 하든 주저하지 않습니다.

· 표지 안쪽 지도에서 미술관의 위치를 확인하세요

미국

시카고 미술관
Art Institute of Chicago
미국 시카고

뉴욕 구겐하임 미술관
Guggenheim Museum
미국 뉴욕

메트로폴리탄 미술관
Metropolitan Museum of Art
미국 뉴욕

디트로이트 미술관
Detroit Institute of Arts
미국 미시건

클리블랜드 미술관
Cleveland Museum of Art
미국 오하이오

폴 게티 미술관
J. Paul Getty Museum
미국 로스앤젤레스

보스턴 미술관
Museum of Fine Arts
미국 보스턴

미네아폴리스 미술관
Minneapolis Institute of Arts
미국 미네소타

킴벨 미술관
Kimbell Art Museum
미국 텍사스

넬슨 아킨스 미술관
Nelson-Atkins Museum of Art
미국 미주리

로스앤젤레스 주립 미술관
the Los Angeles County
Museum of Art
미국 로스앤젤레스

필라델피아 미술관
Philadelphia Museum of Art
미국 필라델피아

내셔널 갤러리
National Gallery of Art
미국 워싱턴 D.C.

예일대학교 미술관
Yale University Art Gallery
미국 뉴헤이븐

브룩클린 미술관
Brooklyn Museum
미국 뉴욕

카네기 미술관
Carnegie Museum of Art
미국 피츠버그

신시내티 아트 박물관
Cincinnati Art Museum
미국 오하이오

하버드 미술 박물관
Harvard University Art
Museums
미국 매사추세츠

인디애나폴리스 미술관
Indianapolis Museum of Art
미국 인디애나

노턴 사이먼 미술관
Norton Simon Museum
미국 캘리포니아

유럽

에르미타주 미술관
Hermitage Museum
러시아 상트 페테르부르크

오르세 미술관
Musée d'Orsay
프랑스 파리

내셔널 갤러리
National Gallery of Art
영국 런던

벨레데레 미술관
Österreichische
Galerie Belvedere
오스트리아 비엔나

노이에 피나코텍(신미술관)
Neue Pinakothek
독일 뮌헨

프랑스 국립 박물관 연합
Réunion des Musées
Nationaux
프랑스

슈테델 미술관
Städel Museum
독일 프랑크푸르트

카디프 국립 박물관
Amgueddfa Cymru-National
Museum Wales
영국 카디프

애슈몰린 박물관
Ashmolean Museum
영국 옥스퍼드

코톨드 미술 연구소
Courtauld Institute of Art
영국 런던

시립 휴레인 미술관
Dublin City Gallery
The Hugh Lane
아일랜드 더블린

호주

빅토리아 국립 미술관
National Gallery of Victoria
호주 멜번

뉴사우스웨일스 주립 미술관
Art Gallery of
New South Wales
호주 시드니

캐나다

그레이터 빅토리아 미술관
Art Gallery of Greater Victoria
캐나다 브리티시 컬럼비아

이스라엘

하이파 미술관
Haifa Museum
이스라엘 하이파

Edgar Degas

[] 드가의 작품 해설을 만나고 싶으시다면 QR코드를 촬영해주세요.

에드가 드가

출생 1834 ~ 사망 1917
본명 Hilaire Germain Edgar De Gas
국적 프랑스

벨렐리 가족 The Bellelli Family
1858~1869년 | 200×250cm | 오르세 미술관

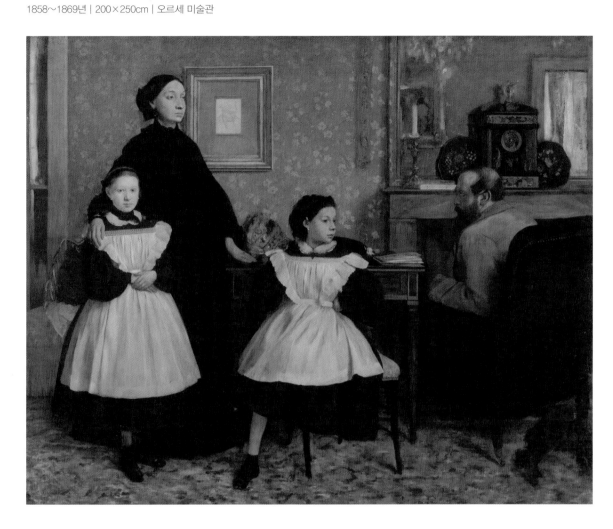

기억을 남겨놓는
그림

누군가의 기억 속에 내가 있다는 것은 기분 좋은 일입니다. 그래서 누군가가 나를 기억하고 있다면 반갑고, 고맙고, 기분이 좋아집니다. 내가 누군가의 기억에서 사라져 버렸다면 슬퍼집니다.

그래서 믿었던 사람이 나를 기억 못한다면 그 날은 허전하고 쓸쓸해지기도 합니다. 단지 기억 속에서 지워진 것뿐인데 그래도 섭섭합니다.

에드가 드가는 발레 때문이라도 잊혀질 수 없는 화가입니다. 그런 의미에서 보면 행복한 화가라 할 수 있겠죠. 그의 발레 그림은 미술사로 보면 새로운 시도도 아니었고, 역사적으로 분기점도 아니고, 큰 파문이 일었던 그림도 아닙니다. 그렇다고 발레 그림을 에드가 드가만 그린 것도 아닙니다. 하지만 미술에 관련된 책을 보면 유독 드가의 발레 그림들은 자주 등장합니다. 파스텔로 화사하게 그린 그의 발레 그림들이 예뻐서 그럴까요? 그림이 예쁘다고 기억된다면 화가들은 참 맘 편할 겁니다. 그것이 아니라 그냥 기억에 남는데 그 기억 속 느낌이 "예쁘고 아름다웠지" 라는 여운을 남깁니다.

기억은 자기 뜻대로 되는 것이 아닙니다. 그래서 잊고 싶어 노력해도 도저히 지워지지 않는 기억이 있고, 아까워 꼭 붙잡고 싶어도 자꾸 사라져 버리는 기억도 있습니다.

기억은 자기 뜻대로 되는 것이 아닙니다.

에드가 드가의 발레 그림은 미술이 존재하는 한 잊혀지지 않을 겁니다.

그의 그림들은 사람의 기억에 남을 수 있는 묘한 매력을 가지고 있기 때문입니다.

발레 Ballet
1876년 | 58.4×42cm | 오르세 미술관

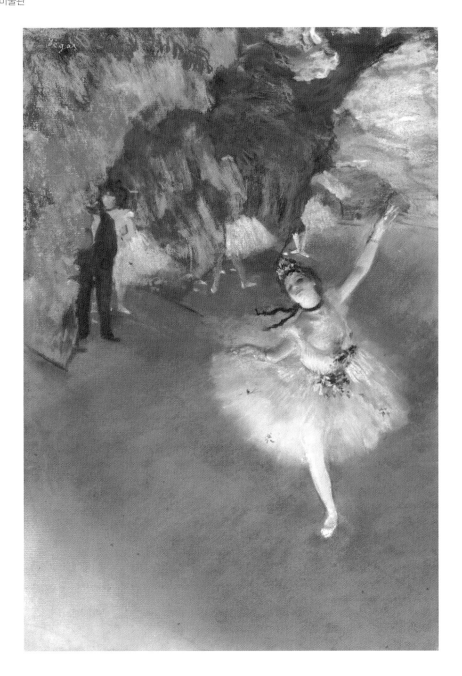

에드가 드가의 아름다운 발레 그림을 보고, '그는 아름다움을 사랑하며 여자에게 잘해주는 매너 있는 남자였을 거야'라고 상상했다면 일단 아닙니다. 그는 아름다운 그림만 그린 것이 아니며 흉하고 민망한 누드화도 수없이 그렸습니다. 한 번은 "왜 그림 속 여인들을 추하게 그리냐"고 질문 받자 덤덤히 "그것은 대부분의 여자가 못생겼기 때문이다."라고 답했습니다.

매너도 없었습니다. 모델이 마음에 들지 않으면 추운 날 내쫓기도 했고, 대화가 마음에 들지 않으면 언성부터 높이는 일도 많았습니다. 그는 매우 까다로운 남자였습니다.

까다롭다는 것은 옆에 있는 사람에게는 반가운 일이 아닙니다. 하지만 방향을 바꿔 일에 맞추어 놓고 보면 장점이 될 수 있습니다. 분명하고, 엄격하고, 섬세하다는 의미를 담고 있고, 이것은 프로들을 설명할 때 주로 사용되는 단어입니다.

에드가 드가는 그림의 프로였습니다. 그는 "사람은 오직 한 가지만 사랑할 수 있다"고 말하며 평생을 독신으로 지냈고 사람과의 즐거움이나 관계에는 관심이 없었습니다. 그는 그림만 사랑했습니다.

그림 중에서도 그가 발레나 누드나 경마를 그렸던 이유는 살아있는 것과 움직이는 순간 그리기를 좋아했기 때문입니다.

보시는 그림은 발레 리허설 때의 모습을 그린 것입니다. 단원, 감독, 관계자, 모두 제각기 움직이는 시간이죠. 극장의 일상 중 가장 산만한 시간일지도 모릅니다. 보통 화가들이라면 이런 시간을 그리고 싶지 않았을 겁니다. 모두들 산만할 때이니까요. 그러나 에드가 드가는 좋아합니다. 저 복잡한 순간을 현장에서 그린 것도 아닙니다. 자신의 화실에서 그렸습니다. 기억이나 날까요?

그런데 하나하나 세밀하게 그렸습니다. 상상해서 그렸다면 과장이나 어색함이 보일 텐데 사진처럼 자연스럽습니다. 그는 그림에 관한 한 특별한 기억력을 가지고 있었습니다.

그림을 자세히 보세요. 현악기 윗부분부터 하품하는 단원, 신발 끈을 고쳐 매는 단원, 몰입중인 단원, 관계자 등 모두의 움직임을 생생히 살리면서 정지시켰습니다.

아름다운 발레 그림을 그린 에드가 드가는 부드러운 남자가 아니었습니다.

그는 까다로운 프로페셔널 화가였습니다.

무대 위의 발레 리허설 The Rehearsal of the Ballet Onstage
1874년 | 54.3×73cm | 메트로폴리탄 미술관

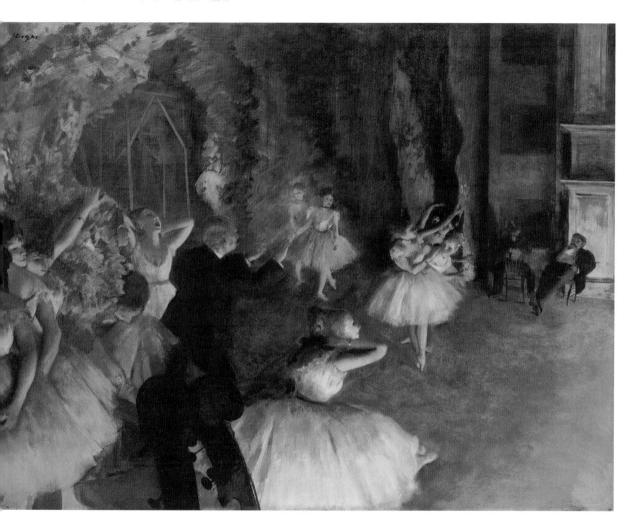

궁금해지는 뒷 이야기

사람들은 뒷이야기를 좋아합니다. 이유는 모릅니다. 자신과 연관이 있어서 그런 것도 아닙니다. 유익해서 그런 것도 아닙니다. 연관이라면 남의 사생활이 자기와 얼마나 관련 있을까요? 유익함으로 따지자면 인문학이나 사회과학 이야기가 훨씬 낫지 않을까요?

아무런 이유가 없어도 사람들은 다른 사람들의 뒷이야기가 항상 궁금합니다. 궁금하니 알아야겠고, 알 수 없으면 본인 마음대로 상상합니다.

그림을 보면 한 남녀가 앉아있습니다. 여인의 시선은 조금 낮게 깔려져 있고 슬픈 것인지 졸린 것인지 반성중인지 표정으로 보아선 알 수가 없습니다. 앞에 놓인 술은 압생트입니다. 매우 독한 술입니다. 그런데 너무 많이 마셨나요? 어깨는 축 늘어졌고 허리는 구부정합니다. 매우 피곤해 보입니다.

남자를 볼까요? 약간 불량해 보입니다. 표정을 보면 조금 전 심각한 이야기를 한 것 같습니다. 시선은 바깥쪽으로 빠져 있고 파이프를 문채 오른팔을 탁자에 턱 걸쳐 놓았습니다. 지금 남자는 어떤 가혹한 대답을 요구하는 중일까요? 그림의 주변이 잘려있으니 더욱 궁금해집니다.

이 그림은 많은 평론가들이 꼽는 에드가 드가의 대표작 〈카페에서〉입니다. 〈압생트를 마시는 사람〉으로도 알려져 있습니다. 작품의 배경은 파리의 카페 '누벨 아테네'입니다. 그럼 이 남녀는 어떤 관계였고 무슨 일이 있었고 다음 이야기는 어떻게 이어졌을까요?

남자는 드가의 친구인 조각가 마르슬랭 데부탱이고 여자는 배우 엘렌 앙드레. 이들의 관계는 일 때문에 만난 사이고 표정과 포즈, 장소, 소품, 모두 에드가 드가의 연출입니다. 그러므로 뒷이야기는 없습니다.

에드가 드가는 여러분이 각자 뒷이야기를 상상하기를 원했습니다.

물론 그림을 그릴 때 모델을 쓰는 경우는 흔합니다. 그런데 너무 섬세한 바람에 관객은 감정이입을 하게 되는 것이죠.

에드가 드가는 이런 말을 했습니다. "화가는 같은 대상을 열 번 백번이라도 반복해서 그려보아야 한다. 미술에서는 동작 하나라도 우연은 없다."

에드가 드가는 철두철미한 화가였습니다.

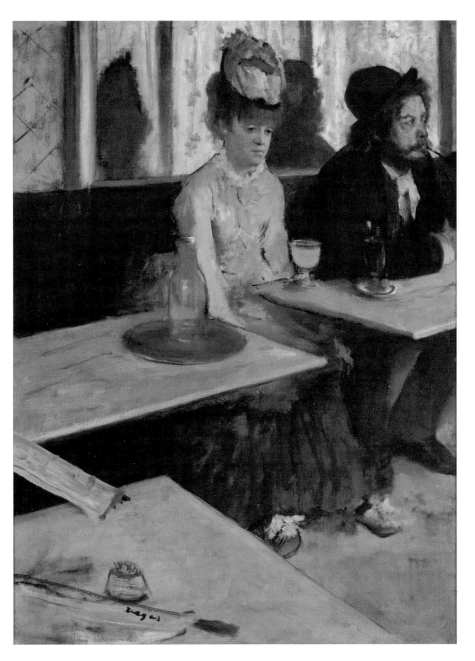

20대 초반의
에드가 드가

에드가 드가 자화상
Edgar Degas Self-Portrait

1857~1858년
21×16.2cm
폴 게티 미술관

작품 소장처

Edgar Degas는
자신만의 방식을 지켜나갔습니다.

· 표지 안쪽 지도에서 미술관의 위치를 확인하세요

미국

시카고 미술관
Art Institute of Chicago
미국 시카고

디트로이트 미술관
Detroit Institute of Arts
미국 미시건

피츠윌리엄 박물관
Fitzwilliam Museum
영국 케임브리지 카운티 타운

뉴욕 구겐하임 미술관
Guggenheim Museum
미국 뉴욕

폴 게티 미술관
J. Paul Getty Museum
미국 로스앤젤레스

브룩클린 미술관
Brooklyn Museum
미국 뉴욕

카네기 미술관
Carnegie Museum of Art
미국 피츠버그

클락 미술관
Clark Art Institute
미국 매사추세츠

휴스턴 미술관
Museum of Fine Arts
미국 휴스턴

메트로폴리탄 미술관
Metropolitan Museum of Art
미국 뉴욕

보든대학교 미술관
Bowdoin College
Museum of Art
미국 메인

허시혼 박물관 & 조각공원
Hirshhorn Museum and
Sculpture Garden
미국 워싱턴

보스턴 미술관
Museum of Fine Arts
미국 보스턴

뉴욕 현대 미술관
Museum of Modern Art
미국 뉴욕

내셔널 갤러리
National Gallery of Art
미국 워싱턴 D.C.

노턴 사이먼 미술관
Norton Simon Museum
미국 캘리포니아

볼 주립 미술관
Ball State Museum of Art
미국 인디애나

예일대학교 미술관
Yale University Art Gallery
미국 뉴헤이븐

블랜턴 미술관
Blanton Museum of Art
미국 텍사스

유럽

에르미타주 미술관
Hermitage Museum
러시아 상트 페테르부르크

루브르 박물관
Louvre Museum
프랑스 파리

오르세 미술관
Musée d'Orsay
프랑스 파리

버밍엄 박물관 & 미술관
Birmingham Museums
& Art Gallery
영국 버밍엄

국립 스코틀랜드 미술관
National Galleries of Scotland
영국 에든버러

내셔널 갤러리
National Gallery
영국 런던

노이에 피나코텍(신미술관)
Neue Pinakothek
독일 뮌헨

프랑스 국립 박물관 연합
Réunion des Musées
Nationaux
프랑스

슈테델 미술관
Städel Museum
독일 프랑크푸르트

웨일스 국립 박물관
National Museum Wales
영국 카디프

바버 미술관
Barber Institute of Fine Arts
영국 잉글랜드 버밍엄

타이완

치메이 박물관
Chi-Mei Museum
타이완 타이난

뉴질랜드

크라이스트처치 미술관
Christchurch Art Gallery
뉴질랜드 크라이스트처치

호주

오스트레일리아 국립 미술관
National Gallery of Australia
호주 캔버라

캐나다

오타와 국립 미술관
National Gallery of Canada
캐나다 오타와

온타리오 아트 갤러리
Art Gallery of Ontario
캐나다 토론토

Claude Monet

모네의 작품 해설을 만나고 싶으시다면 QR코드를 촬영해주세요.

클로드 모네

출생 1840 ~ 사망 1926
본명 Oscar-Claude Monet
국적 프랑스

마네
모네

'사람이 좀 욕심이 있어야지! VS 여러분, 여러분은 마음속 욕심을 버려야 합니다. 내려놓으세요.'

'자기 자신도 이기지 못하는 녀석이 어떻게 성공을 하겠어? VS 여러분 자신을 괴롭히지 마세요. 이제 당신의 몸은 위로 받아야 합니다.'

'지금은 경쟁 사회야. 전략을 짜야해! VS 왜 당신을 남과 비교하십니까? 그냥 하고 싶은 것을 하세요.'

어느 편 말을 들어야 합니까? 여러분은 답을 아십니까? 때론 저런 충고들 자체가 더 무섭습니다. 다들 꿈을 이루고 싶고, 성공했다는 말을 듣고 싶고, 행복해지고 싶지 그렇지 않은 사람이 있겠습니까? 하지만 의지와 노력만으로는 쉽지 않다는 것이 문제겠죠.

클로드 모네는 미술사를 통틀어 꽤 성공한 화가입니다. 물론 욕심이 있었고, 노력이 있었습니다. 하지만 변화를 기다리고 있었던 19세기 미술계와, 때마침 나타났던 마네의 등장이 없었다면 쉽지 않았을 것입니다. 그는 운이 좋은 화가였습니다.

사진술의 발명으로 인해 당시 미술계는 변화의 잠재 욕구로 매우 불안정한 상태였습니다. 하지만 그럴 때 일수록 먼저 나서기란 쉽지 않죠. 역풍이 두려우니까요. 그런데 그 물꼬 트는 일을 마네가 대신 해주었습니다. 〈풀밭 위의 점심〉이라는 작품으로 한바탕 미술계를 흔들어 놓은 것입니다. 그 후 다양한 미술 시도는 급물살을 타게 되었고 '인상주의'는 서서히 찬란한 빛을 발하기 시작합니다. 그래서 〈인상주의전〉에 한번도 참여하지 않았던 마네의 별명은 '인상주의의 아버지'입니다.

마네와 모네는 사건 전 모르던 사이였습니다. 당시 유명했던 마네는 청년 모네가 비슷한 이름을 사용하여 자신을 이용하려한다는 오해까지 했습니다. 그러니 마네는 모네나 인상주의를 위해서 한일은 결코 아닙니다. 하지만 분명, 모네에게 있어서 마네는 환한 길을 열어준 고마운 사람입니다.

충고보다 고마울 여러분의 마네는 지금 어디에 있을까요?

몸이 그리는
그림

예외는 있겠지만, 보통 예술가들 앞에서 작품에 대해 꼬치꼬치 묻기란 쉽지 않습니다. 아주 조심스럽죠. 특히 배려심이 많아서라기보다는 자칫 내가 무식한 사람으로 비춰지진 않을까라는 걱정이 앞서는 것도 사실입니다.

예술가들 입장도 그렇습니다. 작품에 관해 물어보니 피하기도 그렇고, 설명하자니 자칫 실망스러운 말이 소중한 작품에 해를 입히지는 않을까 하는 우려에 말을 가려서 하느라고 힘들어 합니다. 그래서 작품에 대한 질문은 서로가 조심하며 보통 이렇게 시작됩니다.

"작가님이 이 작품에서 말하고 싶은 것은 무엇인가요?"

그런데 이 말이 좀 적당하지 않습니다. 작품에서 말하고 싶은 것이 있다면 우리 역시 작품을 통해 보고 느껴야 하는 것이지 굳이 그것을 말로 다시 설명할 필요가 뭐가 있으며, 또 작가라고 해서 언제나 무엇을 전달할 목적을 가지고 작품을 하지도 않는다는 것입니다.

때때로 어떤 작품은 생각이 전혀 들어 있지 않습니다. 단지 그 순간의 느낌을 몸이 알아서 표현하는 경우도 있으니까요.

클로드 모네의 연작들이 보통 그렇습니다. 그는 마음에 드는 풍경을 찾은 다음 그 앞에서 생각을 정리해 그리는 일반 풍경화와는 방식부터 다릅니다. 첫째로 모네의 풍경화는 풍경이 아니라 빛을 찾아가며 그립니다. 그래서 캔버스를 여러 개 세워 놓고 한꺼번에 그려야 합니다. 매 순간 변하는 빛까지 그리려면 그래야 합니다. 둘째로 빨리 그려야 합니다. 순간은 바로 지나가는데 클로드 모네는 기억해서 그리는 방식을 사용하는 것이 아니니 지나가기 전에 서둘러야죠. 그래서 물감을 섞을 시간도 없고, 세밀한 칠을 할 수도 없습니다. 그래서 팔레트가 아니라 캔버스에서 물감을 직접 섞고 붓질도 거칩니다.

그림 그리는 동안 모네의 생각은 어쩌면 쉬고 있습니다. 단지 눈과 붓을 쥔 손만이 바쁩니다.

그런데 그렇게 그려진 클로드 모네의 연작의 빛은 매우 유혹적입니다.

때론 생각보다 몸의 말이 더 필요할 때가 있나봅니다.

모네가 가꾸는
빛의 정원

무시와 함께 수없는 조롱을 당하면서도 자신에 대한 믿음을 잃지 않았던 모네의 '인상주의' 그림들은 시간이 흐르며 관심의 대상으로 변하기 시작합니다.

이제 몇몇 젊은 화가들은 모네의 그림을 따라 그립니다. 시대가 변하며 평론가들의 눈도 변했습니다. 선명하지 않고 붓 자국이 투박하다며 놀리던 모네의 '인상주의' 그림을 좋게 평가하기 시작했고, 예전에는 칭찬하던 '아카데미주의' 풍의 선명한 그림에는 관심조차 두지 않습니다.

세상이 변함에 따라, 클로드 모네의 사정도 변하기 시작합니다. 가난해서 끼니걱정을 하며 돈을 빌리러 다녀야 했던 모네는 이제 월세 집을 벗어날 수 있었고 정원이 딸린 자신의 집을 장만할 여유까지 생기게 되었습니다.

풍경화를 주로 그렸지만, 풍경 자체가 중요한 것이 아니었고, 그 풍경을 비추는 아름다운 빛이 주제였던 클로드 모네는 더 이상 돌아다니면서 그리기보다는 원하는 빛을 원하는 시간에 표현해 줄 풍경이 가까이 있으면 좋겠다는 생각을 합니다. 그래서 자신의 집 정원에 풍경들을 끌어 들이기로 마음먹습니다. 그렇게 시작된 것이 모네의 '지베르니 정원 꾸미기'입니다.

그 후 모네는 나무와 꽃을 공부하며 자신의 집 지베르니의 정원을 꾸미기 시작합니다. 한참 정원을 손질하다가 그림을 그려보고 그러다가는 다시 정원을 손질합니다. 그 정원에는 나무가 있고 꽃이 있고, 연꽃이 떠있고 그 연꽃 연못을 바라보기 좋은 곳에 둥글고 예쁜 다리가 있습니다. 그리고 가장 중요한 햇빛이 원하는 만큼 있습니다.

그 후 클로드 모네는 이곳 지베르니 풍경 속에 살면서 많은 대작들을 그렸고, 또 자신의 그림을 국민을 위해 기증했습니다. 그리고 변치 않는 친구, 지베르니 풍경 곁에서 86세 죽는 날까지 쉬지 않고 그림을 그렸습니다.

77세의
모네

예술가의 초상
Portrait de l'artiste

1917년
70,5×55cm
오르세 미술관

Claude Monet
모네는 멋을 즐기는 남자입니다.

· 표지 안쪽 지도에서 미술관의 위치를 확인하세요

미국

시카고 미술관
Art Institute of Chicago
미국 시카고

디트로이트 미술관
Detroit Institute of Arts
미국 미시건

뉴욕 구겐하임 미술관
Guggenheim Museum
미국 뉴욕

폴 게티 미술관
J. Paul Getty Museum
미국 로스앤젤레스

메트로폴리탄 미술관
Metropolitan Museum of Art
미국 뉴욕

휴스턴 미술관
Museum of Fine Arts
미국 휴스턴

브룩클린 미술관
Brooklyn Museum
미국 뉴욕

카네기 미술관
Carnegie Museum of Art
미국 피츠버그

클락 미술관
Clark Art Institute
미국 매사추세츠

클리블랜드 미술관
Cleveland Museum of Art
미국 오하이오

오벌린대학 앨런 미술관
Allen Art Museum
at Oberlin College
미국 오하이오

컬럼비아 미술관
Columbia Museum of Art
미국 사우스캐롤라이나

커리어 갤러리
Currier Gallery of Art
미국 뉴햄프셔

보스턴 미술관
Museum of Fine Arts
미국 보스턴

뉴욕 현대 미술관
Museum of Modern Art
미국 뉴욕

넬슨 아킨스 미술관
Nelson-Atkins Museum of Art
미국 미주리

노턴 사이먼 미술관
Norton Simon Museum
미국 캘리포니아

예일대학교 미술관
Yale University Art Gallery
미국 뉴헤이번

올브라이트 녹스 미술관
Albright-Knox Art Gallery
미국 뉴욕

내셔널 갤러리
National Gallery of Art
미국 워싱턴 D.C.

유럽

피츠윌리엄 박물관
Fitzwilliam Museum
영국 케임브리지 카운티 타운

에르미타주 미술관
Hermitage Museum
러시아 상트 페테르브루크

루브르 박물관
Louvre Museum
프랑스 파리

오르세 미술관
Musée d'Orsay
프랑스 파리

마르모탕 미술관
Musée Marmottan
프랑스 파리

애슈몰린 박물관
Ashmolean Museum
영국 옥스퍼드

코톨드 미술 연구소
Courtauld Institute of Art
영국 런던

국립 스코틀랜드 미술관
National Galleries of Scotland
영국 에든버러

내셔널 갤러리
National Gallery
영국 런던

오스트레일리아 국립 미술관
National Gallery of Australia
오스트레일리아 캔버라

노이에 피나코텍(신미술관)
Neue Pinakothek
독일 뮌헨

프랑스 국립 박물관 연합
Réunion des Musées
Nationaux
프랑스

슈테델 미술관
Städel Museum
독일 프랑크푸르트

애버딘 미술관
Aberdeen Art Gallery and
Museums
영국 스코틀랜드

웨일스 국립 박물관
National Museum Wales
영국 카디프

캐나다

온타리오 아트 갤러리
Art Gallery of Ontario
캐나다 토론토

오타와 국립 미술관
National Gallery of Canada
캐나다 오타와

호주

뉴사우스웨일스 주립 미술관
Art Gallery of
New South Wales
호주 시드니

Auguste Renoir

르누아르의 작품 해설을 만나고 싶으시다면 QR코드를 촬영해주세요.

오귀스트 르누아르

출생 1841 ~ 사망 1919
본명 Pierre Auguste Renoir
국적 프랑스

1876년경 | 131×175cm | 오르세 미술관

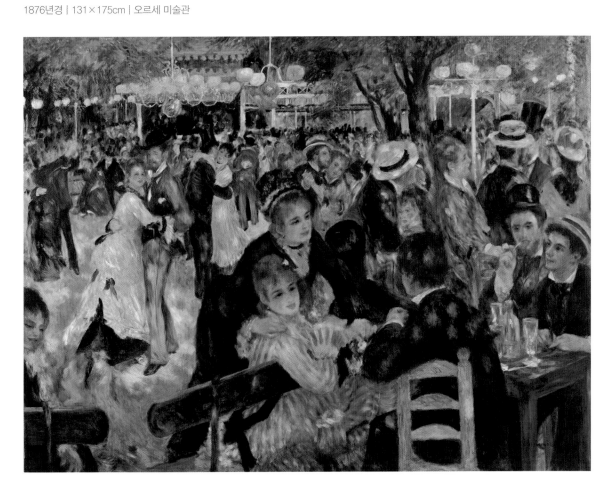

화가 나는 이유는 여러 가지가 있을 텐데 그 중 한 가지는 차이에서 비롯됩니다. 생각이 안 맞고, 성격이 안 맞고, 취미가 안 맞고, 세부적으로 들어가면 밥 먹는 속도, 옷 입는 스타일까지도 안 맞는다는 이유로 화를 내거나 화를 당합니다. 그나마 내는 쪽은 다행인데 당하는 쪽은 억울함이 쌓이고 그러다 마음의 병도 생깁니다.

사실, 따져보면 우리 모두의 얼굴이 다 다르듯 생각도 취향도 차이 나는 것이 당연한 일일 텐데 그것을 알면서도 화는 오고 갑니다.

하지만 다행히, 본성으로 들어가면 대부분 비슷해지는 어떤 부분이 있습니다. 확인해 볼까요?

여러분은 옆의 그림을 보면, 사랑스러움이 떠오르십니까? 증오가 떠오르십니까? 여러분은 옆의 그림을 보면, 부드러움과 따사로움이 느껴지십니까? 아니면, 거침과 싸늘함이 느껴지십니까? 여러분은 옆의 그림을 보면, 행복과 긍정이 떠오르십니까? 고통과 암울함이 떠오르십니까? 만약 첫 번째 느낌으로 느끼셨다면, 우리는 이 순간 공감한 것입니다.

르누아르의 긍정 미술은 소소하게 모두를 화합시켜 줍니다.

오귀스트 르누아르는 어려운 환경 속에서도 78세가 될 때까지 6,000여 점이라는 어마 어마한 작품을 남겼습니다. 그런데 그 6,000점의 그림들은 대부분 기쁘고 밝고 행복합니다. 르누아르는 이런 말을 했습니다.

"그림은 즐겁고 예쁘고 유쾌해야 한다. 세상에는 이미 그렇지 않은 것이 많은데, 굳이 그림으로까지 남겨야 할 필요가 있는가?"

오귀스트 르누아르는 행복해서 긍정적이었던 화가가 아니라 행복하기 위해 세상을 이해하고 긍정했던 화가였습니다.

두 자매(테라스에서) Two Sisters (On the Terrace)
1881년 | 100.4×80.9cm | 시카고 아트 인스티튜트

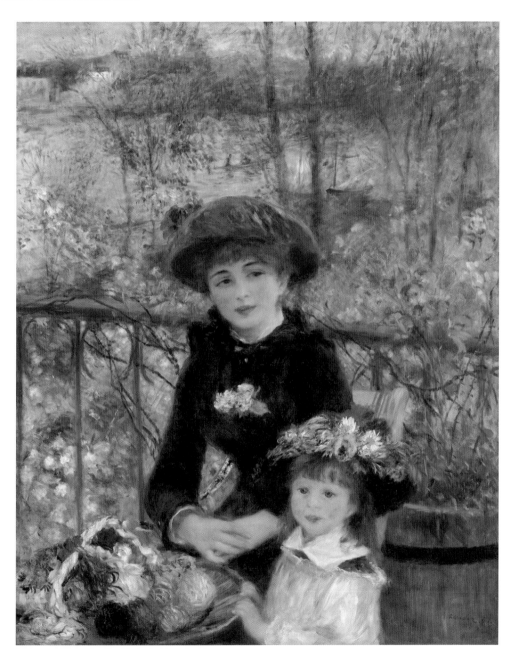

어울림 속 행복을 그리는
르누아르

누구나 좋아하는 것이 있고, 싫어하는 것이 있습니다. 좋아하는 것은 하고 싶고, 싫어하는 것은 하기 싫습니다. 하고 싶은 일을 하다보면 시간이 어떻게 가는지를 잊게 되고, 정성을 다하게 됩니다. 하기 싫은 일을 하다보면 이 일을 하는 것이 맞나 싶고, 끝나기만을 바라게 됩니다.

그래서 결과를 보면 그 사람이 좋아했는지 싫어했는지 금방 알 수 있습니다.

〈보트 파티에서의 점심〉은 오귀스트 르누아르가 무척 좋아하면서 그린 그림입니다. 이유는 르누아르의 작품 중에서도 특별히 완성도가 높기 때문입니다. 관심을 갖고 르누아르에 관해 살펴보면, 그는 〈보트 파티에서의 점심〉이나 〈물랑드라 갈레트〉같이 여러 명이 어울리는 그림, 그리고 한 사람의 초상화보다는 연인, 가족 등 여러 명을 함께 그리는 초상화에 정성을 더 쏟은 것을 알 수 있습니다.

아마 르누아르는 여러 사람이 어울리는 순간 자체를 좋아했고, 그 어울림 속에서의 행복과 즐거움 보기를 좋아했고, 그것을 같이 공감하며 그림 그리기를 좋아했던 것으로 보입니다.

〈보트 파티에서의 점심〉은 르누아르가 센 강변에서 파티를 하며 친구들과 즐기는 한때를 그린 것입니다. 친구들도 다양합니다. 먼저 앞에서 강아지와 놀고 있는 여자는 르누아르의 애인이고, 셔츠를 입고 난간에 기댄 사람은 레스토랑 주인 아들, 오른편의 흰 셔츠의 남자는 화가, 맞은편 여자는 모델, 그들 사이에 서 있는 사람은 저널리스트입니다. 그 외에도 남작, 시인, 잡지 편집인 등이 등장합니다. 르누아르는 다양한 사람들과 어울리는 것에 익숙했던 것 같습니다.

작품을 자세히 보셨으면 이제 고개를 돌려, 그림을 그리고 있는 오귀스트 르누아르의 얼굴을 상상해 보세요. 그의 표정이 그려지십니까?

보트 파티에서의 점심 Luncheon of the Boating Party
1880~1881년 | 130.2×175.6cm | 필립스 컬렉션

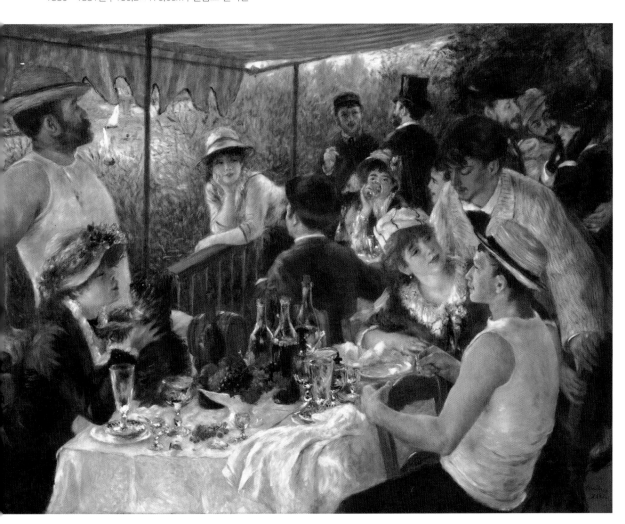

정년퇴직 안 하는
노화가

누가 시켜야만 하게 되는 일이 있고, 시키지 않아도 스스로 하는 일이 있습니다. 시켜야만 하는 일에는 주인이 따로 있어 그 사람이 없으면 하지 않게 되지만, 시키지 않아도 하는 일은 주인이 바로 나이므로, 누구의 지시도 받을 필요가 없습니다. 계속 하든 말든 완전히 자유입니다. 그 일에 관해서 만큼은 누가 누구를 그만두게 할 수 없습니다. 그런 이유로 르누아르의 그림 그리기는 누구도 그만두게 할 수 없었습니다.

사실 오귀스트 르누아르는 50세 무렵부터 병마에 시달렸습니다. 원인 모를 병이라는 류마티스 관절염과 안면 신경마비로 고통 받기 시작해, 53세부터는 다리의 마비로 지팡이를 짚어야 걸을 수 있었고, 병세는 악화되어 57세에는 오른팔에까지 마비가 왔고, 59세부터는 그 손과 팔이 뒤틀리기 시작합니다. 그러다 69세에는 두 다리가 완전히 마비되고, 손을 아예 쓸 수 없게 됩니다. 이쯤 되면 그림을 그린다는 것이 거의 불가능한 상태였을 것입니다.

그렇다면 오귀스트 르누아르는 몇 살까지 그림을 그렸을까요?

보시는 그림 〈목욕하는 여인들〉은 르누아르가 78세에 그린 작품입니다. 그가 세상을 떠난 해에 그린 거의 마지막 작품입니다.

어떻게 그렸을까요? 다리가 불편하면 휠체어에 앉아서 그렸고, 손으로 붓을 잡을 수 없으면 붓을 손에 묶어 놓고 그렸습니다.

누가 그리라고 시켰을까요? 당연히 말렸겠죠.

〈목욕하는 여인들〉은 젊은 시절 작품과는 다소 다릅니다. 언뜻 보면 젊은 시절 그림에 비해 완성도가 떨어져 보입니다. 아픈 곳이 많았으니 당연하겠죠. 하지만 몸의 비율이 안 맞는 것 같으면서도 볼수록 넉넉함을 주고, 입체감이 부족하면서도 자연에 감싸여 있는 여인에서 편안함이 느껴지고, 선명하고 뚜렷하지 않음이 오히려 보는 눈을 쉬게 해줍니다. 그림이 오히려 푸근해졌습니다.

78세 자유로운 노화가 오귀스트 르누아르.

그의 말년 작품이 어떠십니까?

1918～1919년 | 110×160cm | 오르세 미술관

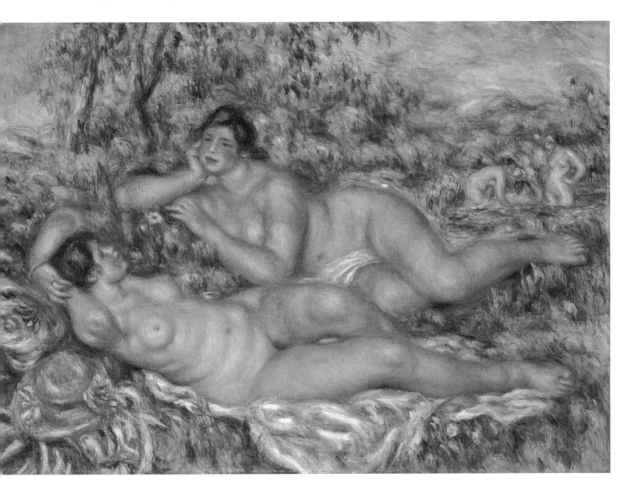

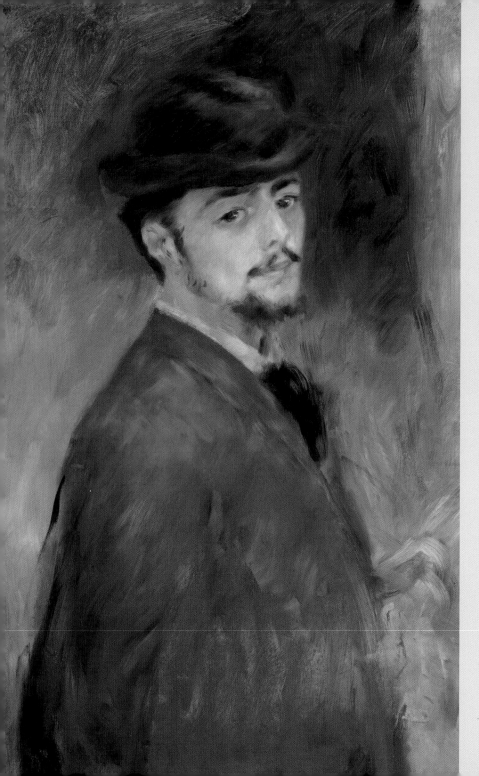

35살의
르누아르

오귀스트 르누아르 자화상
Auguste Renoir Self-Portrait

1876년
73.3×57.3cm
포그 미술관

Auguste Renoir의
마음은 햇살 같습니다.

· 표지 안쪽 지도에서 미술관의 위치를 확인하세요

미국

시카고 미술관
Art Institute of Chicago
미국 시카고

디트로이트 미술관
Detroit Institute of Arts
미국 미시건

뉴욕 구겐하임 미술관
Guggenheim Museum
미국 뉴욕

폴 게티 미술관
J. Paul Getty Museum
미국 로스앤젤레스

메트로폴리탄 미술관
Metropolitan Museum of Art
미국 뉴욕

브룩클린 미술관
Brooklyn Museum
미국 뉴욕

카네기 미술관
Carnegie Museum of Art
미국 피츠버그

클리블랜드 미술관
Cleveland Museum of Art
미국 오하이오

크로커 미술관
Crocker Art Museum
미국 캘리포니아

인디애나폴리스 미술관
Indianapolis Museum of Art
미국 인디애나

로스앤젤레스 주립 미술관
the Los Angeles County
Museum of Art
미국 로스앤젤레스

보스턴 미술관
Museum of Fine Arts
미국 보스턴

뉴욕 현대 미술관
Museum of Modern Art
미국 뉴욕

내셔널 갤러리
National Gallery of Art
미국 워싱턴 D.C.

노턴 사이먼 미술관
Norton Simon Museum
미국 캘리포니아

오클랜드 미술관
Ackland Art Museum
미국 노스캐롤라이나

유럽

버밍엄 박물관 & 미술관
Birmingham Museums
& Art Gallery
영국 버밍엄

피츠윌리엄 박물관
Fitzwilliam Museum at the
University of Cambridge
영국 캠브리지

에르미타주 미술관
Hermitage Museum
러시아 상트 페테르부르크

오르세 미술관
Musée d'Orsay
프랑스 파리

내셔널 갤러리
National Gallery of Art
영국 런던

노이에 피나코텍(신미술관)
Neue Pinakothek
독일 뮌헨

슈테델 미술관
Städel Museum
독일 프랑크푸르트

까라라 미술관
Accademia Carrara
이탈리아 베르가모

카디프 국립 박물관
Amgueddfa Cymru –
National Museum Wales
영국 카디프

애슈몰린 박물관
Ashmolean Museum
영국 옥스퍼드

코톨드 미술 연구소
Courtauld Institute of Art
영국 런던

캐나다

오타와 국립 미술관
National Gallery of Canada
캐나다 오타와

그레이터 빅토리아 미술관
Art Gallery of Greater Victoria
캐나다 브리티시 컬럼비아

온타리오 아트 갤러리
Art Gallery of Ontario
캐나다 토론토

호주

사우스 오스트레일리아 미술관
Art Gallery of South Australia
호주 애들레이드

이스라엘

하이파 미술관
Haifa Museum
이스라엘 하이파

Georges Seurat

쇠라의 작품 해설을 만나고 싶으시다면 QR코드를 촬영해주세요.

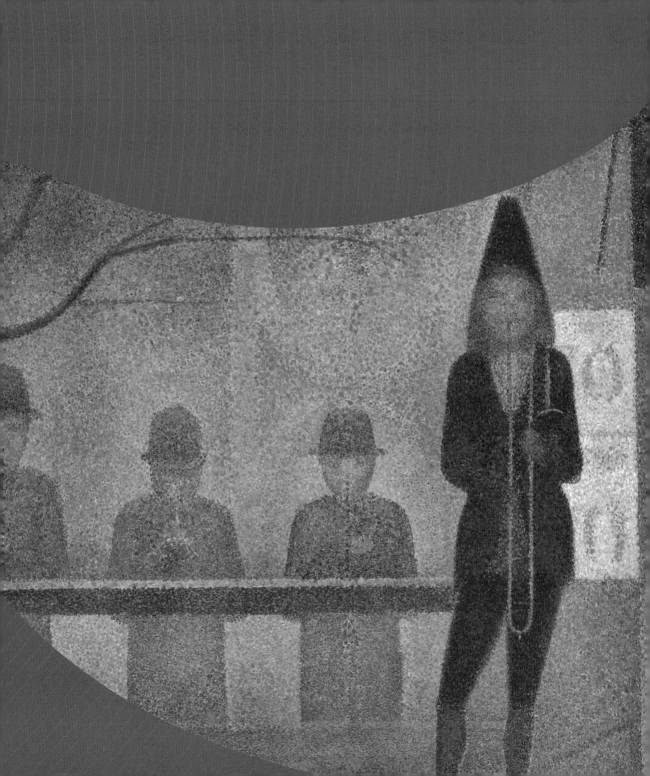

조르주 쇠라

출생 1859 ~ 사망 1891
본명 Georges Pierre Seurat
국적 프랑스

1887〜1888년 | 99.7×149.9cm | 메트로폴리탄 미술관

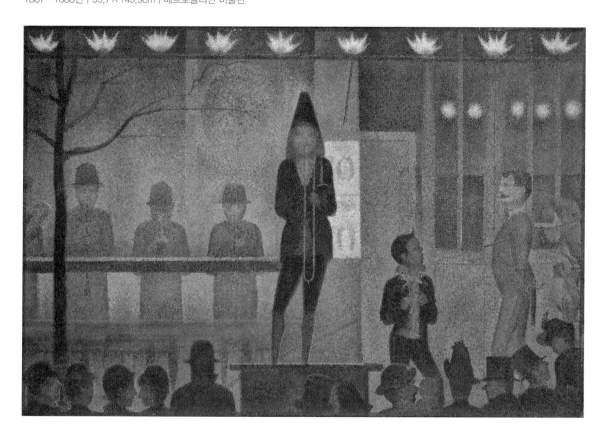

150년 전 과학이론과
쇠라의 실험

작품의 내용만 본다면 어렵지 않습니다. 강변에서 놀고 있는 사람들입니다. 제목 또한 특별하지 않습니다. 〈아스니에르에서 물놀이하는 사람들〉로 보이는 대로 입니다. 그런데 그림은 마치 무엇을 숨겨 놓고 찾아보라는 듯 눈길을 끕니다.

궁금한 김에 자세히 보면 일단 화면이 전체적으로 뿌옇게 보입니다. 그리고 사람들은 분칠을 한듯 뽀얗게 보입니다. 그리고 한 가지 더 이상한 점은 등장인물들의 생동감이 전혀 없다는 것입니다. 시간이 정지된 듯 사람들과 강아지는 마치 인형 같습니다. 세부적으로 보면 앉아있는 소년의 헤어스타일도 조금 이상하고, 물에 반쯤 잠겨있는 사람의 행동도 궁금해집니다.

1884년 3월, 25세의 야심찬 청년 조르주 쇠라는 가로 3미터, 세로 2미터나 되는 이 큰 그림을 파리살롱에 출품합니다. 그러나 낙선하고 맙니다. 조르주 쇠라는 뜻밖이라는 듯 꽤 실망했다고 하지만, 당시 심사위원들의 입장도 이해는 갑니다. 의아했을 테니까요.

궁금해집니다. 조르주 쇠라는 왜 이런 특이한 그림을 그리게 되었던 것일까요?

당시 유럽은 과학의 혁명이 일어나던 시기였습니다. 사진술의 등장, 타자기의 등장, 내연기관의 등장, 벨의 전화기 발명, 에디슨의 전기 전구 발명 등 쏟아지는 과학기술과 기계들은 오랫동안 변치 않던 사람들의 일상을 한번에 바꾸어 버렸습니다. 그런 놀라움을 직접 겪은 사람들에게 과학과 기술에 관한 믿음은 점점 커져만 가고 있었습니다. 미래는 과학이 다 해결해 줄 것 같았습니다.

그즈음 조르주 쇠라는 과학자들의 새로운 색채이론을 접하게 됩니다. 그때 젊은 쇠라는 기존의 색상을 뛰어넘는 그림을 그릴 수 있는 기회라고 생각했고 그 연구 결과가 이 작품입니다. 그래서 기존에 보지 못하던 특별한 색감이 나올 수 있었고, 과학적 시각에서 수도 없이 반복 실험하며 그리다보니 결국 딱딱한 과학 풍경화로 완성되었던 것입니다.

궁금증을 더해주는
그림

"미술 감상 전문가"라는 말 들어 보셨습니까? 이런 사람은 없죠.

누구나 이미 갖고 있는 지식과 경험의 눈으로 느껴보는 것이 감상이지, 전문지식을 가지고 어떤 방향으로 감상을 유도하려 한다면 그것은 이미 감상이 아니겠죠.

하지만 조르주 쇠라의 〈그랑드 자트 섬의 일요일 오후〉 같은 작품을 막상 대하게 되면 생각이 달라집니다. 궁금증이 자꾸 생겨 설명해줄 사람을 찾게 됩니다.

보통 작품은 작가와 관객을 연결시켜 주고 느낌을 교감 시켜주는 역할을 합니다. 그러기에 작품을 대하는 순간 관객과 작품은 이어지게 되고, 그 과정에서 마음이 변화되며 감동을 느끼고 기쁨에 빠지게 되는데, 쇠라의 〈그랑드 자트 섬의 일요일 오후〉는 조금 다릅니다. 작품에 빠지기보다는 궁금증에 먼저 빠지게 됩니다.

조르주 쇠라는 가로 3미터, 세로 2미터가 되는 이 작품을 그릴 때 선을 사용하지 않고 점을 사용했습니다. 크기는 다르지만, 작은 점은 1mm도 되지 않습니다. 그래서 조르주 쇠라는 거의 2년 동안 점을 찍어야 했습니다. 색을 특별히 돋보이게 하려는 의도라고는 하지만 실제 결과는 그렇지 않습니다. 오히려 색이 바랜 듯이 보이기까지 합니다. 쇠라도 그 사실을 알았을 겁니다. 또한 많은 사람들이 등장하지만 모습은 하나 같이 어색합니다. 그리고 가운데 흰 옷을 입은 어린 아이만큼은 점으로 그리지 않았습니다. 이유들은 다 뭘까요? 하다 보니 그렇게 된 걸까요? 아닙니다.

그림의 모든 것은 쇠라의 정확한 계산에 의한 것입니다. 어떻게 알 수 있냐면 쇠라는 그림을 그리기 전 수도 없이 많은 습작을 그리며 준비했기 때문입니다.

이 그림은 1886년 8월 인상파 전시회에서 처음 공개되었습니다. 여러 인상파 화가들과 같이 했던 전시였는데 관객들은 유독 쇠라의 작품 앞에서만 줄지어 비웃으며 지나갔다고 합니다. 궁금해 하기보다는 무시했던 거죠. 하지만 지금 이 작품은 시카고 미술관을 상징하는 작품이 되어버렸습니다. 사람들은 이제 궁금해졌지만 쇠라는 이미 세상에 없습니다. 여러 해석만이 분분할 뿐입니다.

조르주 쇠라의 정확한 의도는 무엇이었을까요?

완벽한 쇠라의
미완성 서커스

오늘 누군가가 전화를 해 다정한 목소리로 "주말에 서커스 보러 갈래?"라고 한다면 여러분은 어떤 대답을 하시겠습니까? 대부분 이런 대답을 하지 않을까요?

"웬 서커스?"

하지만 최초의 영화는 1895년에 나왔고, TV는 20세기에 들어와서나 발명됩니다. 프로 스포츠가 유행하지도 않았고, 스마트폰 같은 것은 공상과학소설에나 나오던 시대였습니다. 당시 서커스 관람은 교양인의 세련된 여가였습니다.

관객들을 보세요. 관람료가 비싼 앞줄에는 고급 정장을 한 귀부인들이 마음껏 즐거워하는 모습이 보이고, 뒤에는 서민들이 팔을 걸치고 서서 관람합니다. 옆으로는 악단이 신나게 연주를 하고 있고, 그림 아래 뿔이 세 개 달린 모자를 쓴 사람은 피에로입니다. 가운데로는 달리는 백마가 보이고 곡예사는 공중에 붕 떠있습니다. 서커스의 극적인 순간을 조르주 쇠라가 놓치지 않고 그린 것입니다.

파리의 페르난도 순회 서커스단은 르누아르, 에드가드가, 툴루즈 로트렉 등 많은 화가들의 작품 대상이었습니다. 파리의 사회상도 엿보이고 역동적인 분위기와 알록달록한 색들이 있는 서커스는 화가들에게 좋은 소재였습니다.

조르주 쇠라는 이 작품도 역시 점으로 그렸습니다. 먼저 원화의 삼분의 일 크기로 습작을 그려보며 치밀하게 준비했고 그것을 바탕으로 오랜 동안 점을 찍어 탄생시켰습니다. 어두운 테두리가 보이는데 이것 또한 하나하나 계산해 직접 찍은 것입니다. 쇠라는 이렇게 그리면 본 그림이 더 돋보일 것이라고 믿었습니다. 의도된 색을 보여주기 위해 주변까지 소홀히 하지 않았던 쇠라의 성격이 단적으로 보입니다.

꼼꼼히 준비하다 시간에 쫓긴 쇠라는 1891년 3월 20일 미완성인 채로 〈독립미술가전〉에 이 작품을 전시합니다. 완벽한 성격의 쇠라는 이 일을 몹시 후회했으나 전시가 끝난 후에도 쇠라는 이 작품을 완성할 수 없었습니다. 유행성 감기에 걸려 전시도중 세상을 떠났기 때문입니다. 미스터리한 화가로 살다 32살에 갑자기 생을 마친 조르주 쇠라가 마지막 남긴 것이 점묘법 미완성작 〈서커스〉입니다.

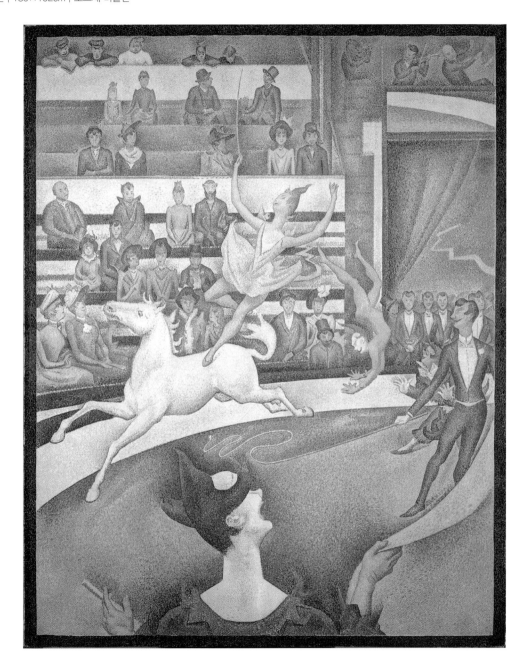

1883
Ernt Laurent

조르주 쇠라
초상화

조르주 쇠라 초상화
Georges Seurat
작가: 에르네 조제프 로랑

1883년
39×29cm
루브르 박물관

작품 소장처

Georges Seurat는
꼼꼼히 생각했고 철저히 연구했습니다.

· 표지 안쪽 지도에서 미술관의 위치를 확인하세요

미국

시카고 미술관
Art Institute of Chicago
미국 시카고

디트로이트 미술관
Detroit Institute of Arts
미국 미시건

뉴욕 구겐하임 미술관
Guggenheim Museum
미국 뉴욕

폴 게티 미술관
J. Paul Getty Museum
미국 로스앤젤레스

메트로폴리탄 미술관
Metropolitan Museum of Art
미국 뉴욕

보스턴 미술관
Museum of Fine Arts
미국 보스턴

뉴욕 현대 미술관
Museum of Modern Art
미국 뉴욕

반즈 재단 미술관
The Barnes Foundation
Museum of Art
미국 펜실베니아

내셔널 갤러리
National Gallery of Art
미국 워싱턴 D.C.

예일대학교 미술관
Yale University Art Gallery
미국 뉴헤이번

클리블랜드 미술관
Cleveland Museum of Art
미국 오하이오

덤버튼 옥스
Dumbarton Oaks Research
Library and Collection
미국 워싱턴 D.C.

하버드 미술 박물관
Harvard University Art
Museums
미국 매사추세츠

인디애나폴리스 미술관
Indianapolis Museum of Art
미국 인디애나

노턴 사이먼 미술관
Norton Simon Museum
미국 캘리포니아

미네아폴리스 미술관
Minneapolis Institute of Arts
미국 미네소타

필라델피아 미술관
Philadelphia Museum of Art
미국 필라델피아

피어폰 모건 도서관 & 박물관
Pierpont Morgan Library
Museum
미국 뉴욕

세인트루이스 미술관
Saint Louis Art Museum
미국 미주리

유럽

피츠윌리엄 박물관
Fitzwilliam Museum
영국 케임브리지 카운티 타운

에르미타주 미술관
Hermitage Museum
러시아 상트 페테르부르크

오르세 미술관
Musée d'Orsay
프랑스 파리

반고흐 미술관
Van Gogh Museum
네덜란드 암스테르담

스코틀랜드 내셔널 갤러리
National Galleries of Scotland
영국 에든버러

내셔널 갤러리
National Gallery
영국 런던

오스트레일리아 국립 미술관
National Gallery of Australia
오스트레일리아 캔버라

프랑스 국립 박물관 연합
Réunion des Musées
Nationaux
프랑스

코톨드 미술 연구소
Courtauld Institute of Art
영국 런던

E.G. Bührle 컬렉션
E.G. Bührle Collection
스위스 취리히

크뢸러 뮐러 미술관
Kröller-Müller Museum
네덜란드 오테를로

테이트 갤러리
Tate Gallery
영국 런던

Paul Gauguin

고갱의 작품 해설을 만나고 싶으시다면 QR코드를 촬영해주세요.

폴 고갱

출생 1848 ~ 사망 1903
본명 Eugene Henri Paul Gauguin
국적 프랑스

과일을 든 여인 Woman Holding a Fruit; Where Are You Going? (Eu haere ia oe)
1893년 | 92.5×73.5cm | 에르미타주 미술관

325

나는 나를 찾아 떠나기로 한다
나 고갱…

소크라테스는 이런 말을 했습니다. "내가 아는 한 가지는 내가 아무것도 모르고 있다는 사실이다." 평범한 일상 속에서는 그렇지 않지만, 어떤 큰 사건을 겪게 되면 사람들은 자신에 대해 돌아보게 될 기회를 갖게 됩니다. 그리고 그러다 보면 곧바로 의문이 생기기 시작합니다. 이렇게 사는 것이 과연 옳은 것일까? 그렇다면 산다는 것은 무엇일까?

나는 누구인가?

이런 깊은 생각들이 꼬리를 잇다보면 결국 자신이 믿고 있던 것들은 직접 확인한 바 없는 것이 대부분이라는 사실에 놀라게 되고 궁금증은 점점 커지기 시작하는데 대부분은 이때쯤 생각을 그만두게 됩니다. 이어지며 복잡해지는 생각이 마음을 불편하게 만들기 때문이죠. 그저 남들 하는 대로 하면 될 것 같다는 결론도 마음을 편하게 해줍니다. 그런데 어떤 부류는 궁금증을 중단하지 않습니다. 왜냐하면, 점점 더 궁금해지기 때문입니다.

주식 중개 일을 하며 평범한 가정을 꾸려가던 한 남자 폴 고갱은 이제 자신을 찾아 떠나기로 합니다. 취미로 그리던 주말 화가가 아니라 이제 진짜 화가가 되기로 결심한 겁니다. 문제는 하나둘이 아니었지만 그러기로 한 이상 무엇에도 양보할 수는 없었습니다. 먼저 가족에 대한 책임감에서 벗어나야 했고, 남들과 비슷하게 살아야 한다는 속박에서 자유로워져야 했으며 주변의 시선, 경제적 굴레를 넘어서는 일도 해야 했습니다.

폴 고갱 자신도 이 과정이 불안하고 외로웠을 것입니다. 스스로에 대한 위로도 필요했겠죠. 그래서일까요? 그는 자신을 예수 그리스도에 비유하는 그림을 그리기 시작합니다. 스스로를 성스럽게 표현한 것입니다.

보통 폴 고갱은 이기적 성격이었다고 평가되지만, 그것은 본인이 아닌 타인의 관점에서 보아서입니다. 만약 폴 고갱이 자신의 꿈을 포기하고 평범한 직장인으로 삶을 마쳤다면 가족들이야 편했겠지만 폴 고갱 자신은 미술사에 이름을 남길 수 없었을 테고 우리는 그의 작품을 볼 수 없었을 겁니다.

1890~1891년 | 38×46cm | 오르세 미술관

고갱이 타히티에 간 까닭은?

자신의 선택이 아니라 부모나 주변 사람들의 선택에 이끌려 살아가는 보통 사람들과 달리 스스로 원하는 선택을 한 사람들의 삶에는 특징이 있습니다.

첫째는 주변의 시선을 의식하지 않습니다. 그래서 결정에 주춤거림이 없습니다. 단호합니다. 생각이 분명하기 때문에 남의 의견을 물어보지도 않습니다. 두 번째로는 적당히 하는 법이 없습니다. 온전히 자신의 삶이기에 제대로 해보려는 생각이 우선입니다. 특히 늦은 나이에 다시 길을 찾은 경우는 더 그렇습니다.

여러 어려움을 겪고 주변의 원성까지 감수하며 전업 미술가의 길을 걷기로 한 폴 고갱은 위대한 화가가 되는 길을 찾기 시작합니다.

하지만 19세기 말 파리에는 이미 유명하고 싶어 안달이 난 화가들로 넘쳐났습니다. 마네 사건이후 전통을 이어왔던 아카데미즘 미술이 저물고 새로운 미술에 대한 요구가 생기면서 기회다 싶어하며 수많은 화가 지망생들이 파리로 몰려왔고 그들은 하나 같이 어떤 그림을 그려야 주목을 받을 수 있을지 어떤 그림을 그려야 유명해지기 쉬운지를 연구했습니다.

그런데 폴 고갱은 달랐습니다. 사람들이 좋게 평가해줄 그림이 무엇인가하는 걱정도 아니었습니다. 유명해지는 것에 관심을 두지 않았습니다. 그가 고민한 것은 스스로 좋은 화가가 되는 길이 무엇인가였습니다. 그런 그에게 파리는 적당한 도시가 아니었습니다. 그의 눈에 파리는 거짓이 넘쳐났고 향락에 빠져 휘청거리는 도시로만 보였습니다.

그는 결론을 냈습니다. 자신의 순수함이 시작될 수 있는 가장 깨끗한 곳에서 자신의 미술을 시작하기로. 그렇게 찾은 곳이 태고의 섬 타히티였습니다.

고갱은 동료 화가들에게 자신의 뜻을 말합니다. 하지만 다른 화가들은 아무도 가고 싶지 않았습니다. 화가로 성공하겠다는 사람이 기회의 도시 파리를 놔두고서 왜 배를 타고 세 달이나 가야하는 오지 중에 오지 타히티를 가겠다는 것인지 이해할 수가 없었습니다. 몇몇 화가들은 고갱에게 설득당해 같이 가기로 취중 약속도 하지만, 술이 깬 후 돌아오는 대답은 늘 같았습니다. "정말 미안하네."

사람들이 살기 위한 방편으로 머리를 쓰며 자신을 연기할 때 폴 고갱은 스스로가 그대로의 자신이었습니다. 그래서 그런지 타히티에서 그린 고갱의 색들은 눈이 부십니다. 거짓이 없습니다.

폴 고갱의
생각

폴 고갱이 타히티에서 마흔 아홉에 그린 작품입니다.

〈우리는 어디서 왔는가? 우리는 누구인가? 우리는 어디로 갈 것인가?〉

제목에서 풍기듯 폴 고갱은 이것이 마지막 작품이 될 거라고 예감했습니다.

그래서 욕심을 내어 가로 370, 세로 140cm나 되는 큰 캔버스에 그림을 그리기 시작합니다. 이제 얼마 남아있지 않은 자신의 열정을 전부 짜내면서.

이즈음 폴 고갱은 완치되기 어려운 병마로 온몸을 시달려야 했습니다. 팔리지 않는 그림으로 인해 끼니 걱정, 빚 걱정을 달고 살아야 했으며 사랑하던 딸의 사망 소식과 함께 파리에서 들려오는 미술계의 조롱까지 견뎌내야 했습니다.

〈우리는 어디서 왔는가? 우리는 누구인가? 우리는 어디로 갈 것인가?〉를 완성한 후 폴 고갱은 계획대로 자살을 시도합니다. 하지만 그것은 미수에 그쳤고, 다행히 이 작품이 1000프랑에 팔리면서 고갱의 실낱같은 희망은 다시 시작됩니다.

하지만 그 후로도 어려운 생활은 이어졌고 결국 그는 타히티에서 초라한 55세의 생을 마감합니다.

여러분은 폴 고갱의 생이 성공이라고 생각하십니까? 실패라고 생각하십니까? 때때로 사람들은 자신의 한 가지 기준으로 모든 것을 평가하려 하지만 그것은 본인의 생각일 뿐이겠죠.

작품의 오른편은 탄생, 가운데는 삶, 왼편은 죽음을 상징한다고 대부분 설명하지만, 역시 감상은 자유입니다.

미술작품과 미술가는 평가하려는 마음보다는 느껴보려는 마음으로 대할 때 더 기쁨을 줍니다.

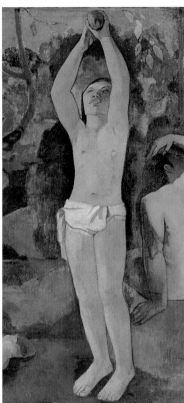

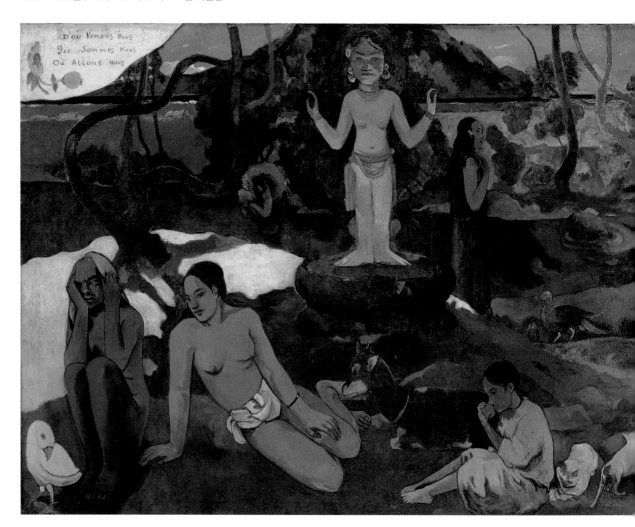

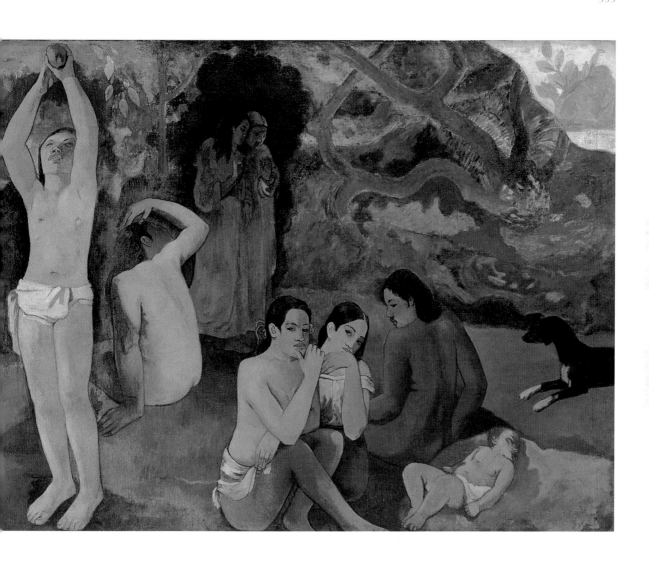

45살의
고갱

폴 고갱 자화상
Self-portrait
with portrait of Bernard

1888년
44.5×50.3cm
반 고흐 미술관

Paul Gauguin
참고 누르는 것은 그의 스타일이 아닙니다.

·표지 안쪽 지도에서 미술관의 위치를 확인하세요

미국

시카고 미술관
Art Institute of Chicago
미국 시카고

디트로이트 미술관
Detroit Institute of Arts
미국 미시건

뉴욕 구겐하임 미술관
Guggenheim Museum
미국 뉴욕

허시혼 박물관 & 조각공원
Hirshhorn Museum
and Sculpture Garden
미국 워싱턴 D.C.

폴 게티 미술관
J. Paul Getty Museum
미국 로스앤젤레스

메트로폴리탄 미술관
Metropolitan Museum of Art
미국 뉴욕

보스턴 미술관
Museum of Fine Arts
미국 보스턴

뉴욕 현대 미술관
Museum of Modern Art
미국 뉴욕

하버드 미술 박물관
Harvard University Art
Museums
미국 매사추세츠

LA 카운티 미술관
Los Angeles County
Museum of Art
미국 로스앤젤레스

인디애나폴리스 미술관
Indianapolis Museum of Art
미국 인디애나

킴벨 미술관
Kimbell Art Museum
미국 텍사스

로체스터대학 기념 미술관
Memorial Art Gallery of
the University of Rochester
미국 뉴욕

캠퍼 미술관
Mildred Lane Kemper Art
Museum
미국 세인트루이스

내셔널 갤러리
National Gallery of Art
미국 워싱턴 D.C.

넬슨 앳킨스 미술관
Nelson-Atkins Museum of Art
미국 미주리

노턴 사이먼 미술관
Norton Simon Museum
미국 캘리포니아

볼 주립 미술관
Ball State Museum of Art
미국 인디애나

올브라이트 녹스 미술관
Albright-Knox Art Gallery
미국 뉴욕

버클리대학교 미술관
Berkeley Art Museum
미국 캘리포니아

브룩클린 미술관
Brooklyn Museum
미국 뉴욕

카네기 미술관
Carnegie Museum of Art
미국 피츠버그

크라이슬러 미술관
Chrysler Museum
미국 버지니아

클락 미술관
Clark Art Institute
미국 매사추세츠

프레드 존스 주니어 미술관
Fred Jones Jr. Museum
미국 오클라마호

해머 미술관
Hammer Museum
미국 캘리포니아

유럽

피츠윌리엄 박물관
Fitzwilliam Museum
영국 케임브리지 카운티 타운

에르미타주 미술관
Hermitage Museum
러시아 상트 페테르부르크

오르세 미술관
Musée d'Orsay
프랑스 파리

크뢸러 뮐러 미술관
Kröller-Müller Museum
네덜란드 오테를로

맨체스터 아트 갤러리
Manchester City Art Gallery
영국 맨체스터

스코틀랜드 내셔널 갤러리
National Galleries of Scotland
영국 에든버러

내셔널 갤러리
National Gallery
영국 런던

노이에 피나코텍(신미술관)
Neue Pinakothek
독일 뮌헨

암스테르담 국립 미술관
Rijksmuseum
네덜란드 암스테르담

코톨드 미술 연구소
Courtauld Institute of Art
영국 런던

E.G. Bührle 컬렉션
E.G. Bührle Collection
스위스 취리히

벰베르크 재단 미술관
Fondation Bemberg Museum
프랑스 툴루즈

캐나다

오타와 국립 미술관
National Gallery of Canada
캐나다 오타와

매켄지 미술관
MacKenzie Art Gallery
캐나다 서스캐처원

온타리오 아트 갤러리
Art Gallery of Ontario
캐나다 토론토

호주

뉴사우스웨일스 주립 미술관
Art Gallery of
New South Wales
호주 시드니

Vincent van Gogh

고흐의 작품 해설을 만나고 싶으시다면 QR코드를 촬영해주세요.

빈센트 반 고흐

출생 1853 ~ 사망 1890
본명 Vincent Willem van Gogh
국적 네덜란드

소통과
좌절

화가 반 고흐 이름은 누구나 들어 보았을 테고 그다음으로 기억하는 것은 고흐가 자신의 귀를 잘랐다는 사실입니다. 아무리 화가 나도 자신의 귀를 스스로 자르다니 생각하기도 끔찍합니다. 게다가 그림을 보면 사건 이후 붕대를 맨 자신을 찬찬히 그렸다는 것인데 무슨 정신일까요?

그건 아십니까? 반 고흐는 사건 이후 자른 귀를 신문지에 싸서 매춘부에게 선물했습니다.

반 고흐는 목사의 아들로 태어났습니다. 그런데 부모와는 달리 주변사람들과 잘 어울리지 못했습니다. 어려서는 동생들과 그랬고, 학교에서도 그런 이유로 중퇴하게 되며 삼촌이 취직시켜준 화랑에서는 고객들과의 마찰로 해고당합니다.

그런데 사실 반 고흐의 꿈은 다른 사람들을 위해 헌신하는 삶이었습니다. 그는 늘 책을 읽으며 그런 일이 무엇일까를 찾았습니다. 그런데 시도할 때마다 생각처럼 안된 것이죠.

서점 직원으로 일하려던 것도 탄광촌에서 봉사를 하려던 것도 전도사가 되어 헌신하려 하던 것도 잘 안되었습니다.

반 고흐는 늘 사람들에게 다가서려고 했지만 사람들은 그런 반 고흐를 부담스러워했습니다. 고흐는 끊임없이 좌절했습니다. 그러던 고흐가 마지막으로 세상 사람들에게 도움을 줄 수 있는 방법을 찾았다며 좋아하던 것이 그림을 그리는 일이었습니다.

그런데 그 날, 그 순간 그러니까 고갱과의 마찰이 있던 날, 그 마지막 희망이 깨져버린 것입니다. 정신을 차린 반 고흐는 어떻게든 일을 수습해보려 했고, 귀를 자른 것은 진정한 사죄의 뜻이었습니다. 하지만 고갱은 들어보지도 않고 망설이지도 않고 고흐를 떠나버렸습니다. 이제 고흐는 더 이상 무엇을 해야 할까요?

그렇게 소통해 보려고 해도 그때마다 사람들은 반 고흐의 태도와 그의 작품을 이해하려 하지 않았습니다.

하지만 시간이 흐른 지금은 수많은 사람들이 알아서 반 고흐를 이해해 주고, 나서서 설명도 해주며, 그토록 좋아도 해줍니다.

이제 그의 작품은 잘 통합니다.

뛰어나게 섬세한
또 다른 감성

교육이 중요하다는 것은 일반적으로 공감되는 말입니다. 특히 교육열이 남다른 우리나라에서는 대부분 이견이 없을 것입니다. 그런데 교육, 학습, 배움 이런 것은 기본적으로 무엇을 따라 한다는 뜻입니다. 세상에는 어떤 올바른 표준이 있고 그것을 잘 따르다 보면 성공한다는 이론이 바탕인 셈이죠.

그런데 이런 방식에는 문제점이 있습니다. 모두가 다 비슷해진다는 것입니다. 그래서 사람들은 그 다음 따로 노력해야 합니다.

19세기 프랑스 미술계도 그랬습니다. 대부분 화가들은 성공이 꿈이었고 그래서 먼저 성공한 렘브란트나 들라크루아를 따라 그리며 공부를 합니다. 그 후 다시 자신만의 개성을 따로 찾아가는 방식으로 완성하는 것이죠. 그런데 문제는 다들 그러다보니 그 결과 또한 비슷해집니다. 어떤 화풍이 생기는 것이죠. 그리고 그것이 미술사조가 됩니다.

그런 방식으로 유행했던 19세기 말 사조가 마네, 드가, 모네, 르누아르로 대표되는 인상주의입니다.

그런데 반 고흐는 조금 다른 사람입니다. 그는 애초에 교육으로 되는 사람이 아니었습니다. 고흐 역시 누구를 따라 그릴 수 없었고, 누구도 고흐를 따라 그릴 수는 없습니다. 그의 감성은 흉내 내서 될 것이 아닙니다.

분명 그도 지구인이었지만 우리가 생각하는 표준 감성범위와는 다른 차원의 감성을 지닌 사람이었습니다. 우리는 모두 우주 속에 살고 있고 우주에는 지구의 모래알보다도 많은 별들이 있다하니 그런 신비에 비춰보면 이상할 것도 없겠죠.

여러분은 밤하늘이 저렇게 보이십니까?

론 강의 밤물결은 정말 그림과 같을까요?

마지막 희망을
끝내는 시간표

1890년 7월 27일.

오후에 외출했다 느지막이 돌아온 반 고흐는 자신의 하숙집 이층 방에 올라가 조용히 누웠습니다. 한참 후 이상한 낌새에 올라와본 하숙집 주인 부부는 깜짝 놀랐습니다. 고흐가 가슴에 총을 맞은 채로 누워서 신음하고 있었기 때문입니다.

라부 부부는 부랴부랴 사실을 알렸고, 가셰 박사가 도착하나 이미 손쓸 방법이 없었습니다. 곧이어 파리에서 동생 테오도 도착했지만 역시 바라봐야만 했습니다.

반 고흐는 그날 오후에 들판에 나가 자신 가슴에 총을 쏘았는데 그것이 빗맞아 죽지도 못하고 살지도 못하는 상황에 처하게 되었고, 어쩔 수 없이 혼자 걸어와서 자기 방에 올라가 틀어박혔던 것입니다.

사람의 가장 기본적인 욕망은 삶에 대한 애착 아닐까요? 혹여 순간 판단 실수로 자살을 시도하더라도 보통 이쯤 되면 아파서라도 일단 도움을 요청할 텐데 반 고흐는 혼자 가만히 누워 있기만 했습니다.

아마도 고흐는 죽고 싶었던 것이 아니라 살아야 할 이유를 서서히 잃어버렸던 것 같습니다. 그즈음 고흐가 동생 테오에게 보낸 편지에는 이런 말이 나옵니다.

"난 무엇을 해야 할지 무슨 생각을 해야 할지 모르겠다."

1890년 7월 29일.

반 고흐는 침대에 기대어 계속 파이프 담배를 피웠습니다. 고흐는 평소 파이프를 물고 있는 자신의 모습이 가장 멋지다고 생각했습니다. 그는 그 밤 세상을 떠났습니다.

반 고흐는 죽기 전 70일 동안 마치 시간에 맞춰주어야 하는 사람처럼 엄청난 속도로 70점 이상의 작품을 그려대기 시작했습니다.

여러 전문가들은 그때 작품들을 빈센트 반 고흐 최고의 명작으로 꼽습니다.

34살의
빈센트 반 고흐

빈센트 반 고흐 자화상
Vincent van Gogh Self-Portrait

1887년
41×32.5cm
시카고 아트 인스티튜트

Vincent van Gogh
반 고흐의 눈은 신비롭습니다.

·표지 안쪽 지도에서 미술관의 위치를 확인하세요

미국

시카고 미술관
Art Institute of Chicago
미국 시카고

디트로이트 미술관
Detroit Institute of Arts
미국 미시건

뉴욕 구겐하임 미술관
Guggenheim Museum
미국 뉴욕

폴 게티 미술관
J. Paul Getty Museum
미국 로스앤젤레스

메트로폴리탄 미술관
Metropolitan Museum of Art
미국 뉴욕

휴스턴 미술관
Museum of Fine Arts
미국 휴스턴

해머 미술관
Hammer Museum
미국 캘리포니아

하버드 미술 박물관
Harvard University Art
Museums
미국 매사추세츠

인디애나폴리스 미술관
Indianapolis Museum of Art
미국 인디애나

로스앤젤레스 주립미술관
the Los Angeles County
Museum of Art
미국 로스앤젤레스

미네아폴리스 미술관
Minneapolis Institute of Arts
미국 미네소타

보스턴 미술관
Museum of Fine Arts
미국 보스턴

뉴욕 현대 미술관
Museum of Modern Art
미국 뉴욕

내셔널 갤러리
National Gallery of Art
미국 워싱턴 D.C.

넬슨 앳킨스 미술관
Nelson-Atkins Museum of Art
미국 미주리

노턴 사이먼 미술관
Norton Simon Museum
미국 캘리포니아

예일대학교 미술관
Yale University Art Gallery
미국 뉴헤이븐

올브라이트 녹스 미술관
Albright-Knox Art Gallery
미국 버펄로

브룩클린 미술관
Brooklyn Museum
미국 뉴욕

카네기 미술관
Carnegie Museum of Art
미국 피츠버그

클리블랜드 미술관
Cleveland Museum of Art
미국 오하이오

유럽

피츠윌리엄 박물관
Fitzwilliam Museum at the
University of Cambridge
영국 캠브리지

에르미타주 미술관
Hermitage Museum
러시아 상트 페테르부르크

오르세 미술관
Musée d'Orsay
프랑스 파리

크뢸러 뮐러 미술관
Kröller-Müller Museum
네덜란드 오테를로

스코틀랜드 국립 미술관
National Galleries of Scotland
스코틀랜드 에든버러

내셔널 갤러리
National Gallery of Art
영국 런던

노이에 피나코텍(신미술관)
Neue Pinakothek
독일 뮌헨

레이크스 미술관
Rijksmuseum
네덜란드 암스테르담

반 고흐 미술관
Van Gogh Museum
네덜란드 암스테르담

애슈몰린 박물관
Ashmolean Museum
영국 옥스퍼드

코톨드 미술 연구소
Courtauld Institute of Art
영국 런던

글래스고 미술관
Glasgow Museums
스코틀랜드

캐나다

오타와 국립 미술관
National Gallery of Canada
캐나다 오타와

온타리오 아트 갤러리
Art Gallery of Ontario
캐나다 토론토

에필로그

오늘, 괜찮은 하루셨나요?
기분 좋은 일은 많으셨습니까?

많으셨다면 하나 더
없으셨다면 하나
좋은 일이 있습니다.

책이 끝났습니다.
이 페이지가 마지막입니다.

뭐든 잘 끝냈다는 것은,
자체로도 홀가분하고 기쁜 일이지만
새로운 출발 에너지를 하나 얻었다는
뜻이기도 합니다.
보람차니까요.

게다가
이 책에는 총 27명의 아티스트의 150점 정도의
작품이 들어 있었습니다.
영상까지 합치면 훨씬 더 되겠죠.
이 적지 않은 양을 모두 감상하신 겁니다.

작품을 감상한다는 것이 쉬운 일 같지만
감성 입장에서 보면 매우 바쁜 일입니다.
계속 느껴야하니까요.
그래서 작품을 감상하다 보면
피곤해지기도 합니다.
하지만 그러는 가운데 감성은 풍부해지며
그 풍부함은 유연하고 지혜로운 사고의
바탕이 됩니다.

그러니 저는 기대하겠습니다.

여러분의 날이
멋진 작품 같기를…

서정욱